반 고흐의 예술과 영성

반 고흐, 꿈을 그리다

ART AND SPIRITUALITY:
Vincent van Gogh, The Painter and the Preacher

라 영 환

이 저서는 2017년 정부(교육부)의 재원으로 한국연구재단의 지원을 받아
수행된 연구임(2017S1A6A4A01019776).
This work was supported by the Ministry of Education of the Republic of Korea
and the National Research Foundation of Korea(2017S1A6A4A01019776)

반 고흐의 예술과 영성

반 고흐,
꿈을 그리다

라영환 지음

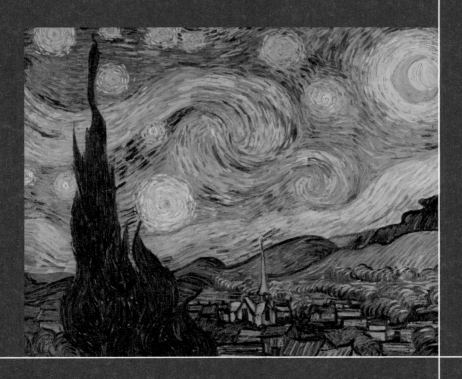

그리심

고흐에 대한 진실에 다가서다

이 책은 불운한 삶을 살면서도 자신의 소명을 다했던 빈센트 반 고흐의 삶과 예술을 살펴본 저술이다. 무엇보다 학자들의 시각에 따라 뒤죽박죽인 것처럼 보였던 그의 정체성을 바로 잡아준 점이 이 책의 성과다.

우리는 반 고흐에 대해 광기에 사로잡힌 예술가라든가 스스로 목숨을 끊은 정신병자라는 평가를 자주 접한다. 혹자는 그가 기독교 신앙을 버리고 범신론자 혹은 사회주의자로 전락했다고 평가하기도 한다. 라영환 교수는 이런 피상적인 인식을 넘어 반 고흐가 정말 추구했던 것이 무엇인지 질문한다.

저자는 반 고흐의 첫 사역지인 영국 램스게이트와 아일워스 시절을 시작으로 신학교 입학을 준비하던 네덜란드 암스테르담 시절, 벨기에 보리나주 탄광 시절, 그리고 화가로서 꿈을 키우던 헤이그 시절과 누에넨, 파리, 아를, 오베르 등지를 추적하면서 빈센트가 소명을 구체화하는 과정을 일목요연하게 기술하고 있다. 저자는 반 고흐가 생전에 머물렀던 여러 곳을 탐사하며 현장에서 그의 숨결을 느껴보기도 했다.

저자의 수년에 걸친 현장답사와 연구 덕분에 우리는 진실에 한층 다가서게 되었다. 특히 이 책에서 주목할 것은 반 고흐가 '하나님 사

랑'과 '이웃 사랑'을 작품 속에 담아냈다는 점이다. 반 고흐는 나무와 숲과 하늘을 그릴 때, 창조주의 아름다움과 영원함을, 광부, 실업자와 빈민, 농부들을 그릴 때는 그들에 대한 긍휼의 시각을 잃지 않았다. 풍경도 인물도 아닌, 일상을 그릴 때는 그것을 신적 은총의 섬광으로 파악했다. 이 책을 통하여 우리는 반 고흐가 시대의 찬미자가 아닌, 반석 위의 신앙인으로서 누구보다 분명한 비전을 품고 있었고, 그 비전에 힘입어 역사에 길이 남을 걸작을 탄생시켰다는 것을 깨닫게 된다. 저자는 반 고흐가 '소명 있는 삶'을 살고자 애쓴 사람이었음을 다음과 같이 강조한다.

"그에게 그림은 목사가 되려는 노력이 수포로 돌아간 다음 차선으로 선택한 길이었다. 광부와 직조공을 모델로 삼고 그림을 그리는 동안 행복해하는 자신을 발견한 것이다. 반 고흐의 소명은 복음을 전하는 것이었으며 그러한 소명이 인생 전반부에는 성직자로서 후반부에는 화가로서 표현된 것뿐이다."

이 책은 반 고흐의 작품에 함축된 기독교 세계관을 밝힌 연구서이다. 반 고흐를 연구하는 서구의 크리스천 연구가들은 꽤 있지만, 국내에서는 드물었다. 그런 점에서 매우 뜻깊고 경사스러운 일이다. 등잔밑이 어둡다는 말처럼 명성에 가려서 엉뚱하거나 사실과 다르게 알

려진 경우도 있다. 이 연구서는 그동안 밖으로 드러나지 않았던 반 고흐의 삶과 예술, 그가 그토록 간절히 탐구하고 추구했던 바를 알려주는 길라잡이로서 그 역할을 톡톡히 할 것이다.

서성록 안동대 미술학과 교수

반 고흐의 삶과 예술에 대한 친절한 안내서

반 고흐만큼 전 세계적인 사랑을 받는 화가도 드물 것이다. 세계 곳곳에서 반 고흐에 관한 학술적인 논문과 저서가 쏟아져 나오는 것은 물론 영화, 뮤지컬 같은 대중문화에서도 반 고흐는 단연 최고의 소재다. 그러나 정작 그의 죽음에 대한 궁금증은 여전히 풀리지 않은 상태다. 게다가 어느 날 자신의 귀를 자르고 잘린 귀를 매춘부에게 건네주었든가 상처를 붕대로 감은 채 태연히 자신의 모습을 그렸다는 광기 어린 스토리는 대중의 호기심을 배가시킨다. 생전에 작품을 거의 팔지 못한 채 정신병에 시달리다 자살로 생을 마감한 비운의 천재 작가 반 고흐. 이것이 대중에게 각인된 반 고흐의 이미지일 것이다.

저자 라영환 교수는 이 책에서 '비운의 천재작가'라는 반 고흐의 '신화 깨기'를 시도한다. 이 책은 반 고흐의 죽음을 둘러싼 문제들 및

아버지나 고갱과의 관계 등 성공적이지 못했다고 평가되는 인간관계를 찬찬히 짚어가면서, 반 고흐에 대한 편견과 오해를 집요하게 풀어낸다. 그럼으로써 '비운의 천재작가'라는 식상한 레토릭을 지우고 반 고흐의 따뜻하고 배려심 깊은 인간성에 주목한다.

이 책이 지닌 최고의 강점은, 어린 시절의 그림을 포함해서 반 고흐가 남긴 작품 대부분을 한눈에 살필 수 있다는 데 있다. 반 고흐의 작품세계를 다룬 논문이나 저서는 흔히 인상파나 후기인상파 시기의 작품에 초점이 맞춰져 있다. 그러나 이 책에서는 반 고흐가 파리에서 화가로 활동하기 이전에 그린 작품들을 대거 소개하고 있다. 사실 우리에게 잘 알려진 파리 시기 이후의 작품들은 그의 작품 활동 중에서 마지막 5년에 불과하다. 그러나 반 고흐는 적어도 1876년경에 그림을 그리기 시작했기 때문에 파리 시기 이전에도 10년 정도 기간이 존재한다. 특히 1880년대 전반 5년간의 그림은 매우 의미가 있다. 저자는 바로 이 점을 놓치지 않고 있다. 새로운 미술이 유행하던 파리에서 활동하기 이전의 그림은 얼핏 아마추어적으로 보일 수도 있지만, 반 고흐의 내면 의식을 더없이 잘 보여준다. 투박한 드로잉과 암갈색조는 그가 즐겨 그린 농부나 노동자 등 가난한 사람들의 삶을 표현하기에 적합한 조형요소라고 할 수 있다.

신학자인 라영환 교수는 때로는 미술사학자나 심리학자처럼, 때로는 형사처럼 반 고흐의 삶과 예술을 다각도로 분석하면서 우리가 알고 있는 반 고흐의 신화를 깨고 있다. 그 결과, 반 고흐가 평생 품고 있었던 목회자로서의 꿈과 칼뱅주의적인 청빈한 삶이 오롯이 드러난다. 반 고흐가 그린 농부나 노동자 등 '가난한 사람들'의 모습은 1980년대 한국의 민중미술을 연상시키기도 하지만, 반 고흐의 그림은 노동자에 대한 애정어린 시선을 통해 노동의 신성함을 표현하고 있다는 점에서 현실 저항적이라기보다는 차라리 종교적이다.

현장답사와 학술적 리서치를 적절하게 연계해서 반 고흐 삶의 여정과 작품세계를 현장감 있게 풀어낸 이 책은 반 고흐의 예술세계에 대한 쉽고도 친절한 안내서다. '인간의 감정을 진정으로 표현한 그림', '진정으로 감동을 주는 그림'을 만나고 싶은 이에게는 더할 나위 없는 책이 되리라 생각한다.

김이순 미술사학자, 홍익대학교 교수

반 고흐의 꽃 피는 아몬드 나무를 그리워하며

반 고흐에 대한 책들은 적지 않다. 그러나 이 책은 군계일학이다. 한마디로 너무 재미있고 통쾌하다. 불쌍한 빈센트의 변호사가 되어 반전을 이끈다. 먼저 저자는 정밀한 탐정이 되어 난문들을 조사한다. 친히 발로 뛰면서 결론을 유추한다. 그리고 고흐의 작품을 해부하는 외과 의사가 되기도 한다. 마지막으로 저자는 신학자가 되어 그의 믿음을 추적한다. 고흐는 끝까지 자신의 소명에 성실한 그리스도인이었다고. 고흐는 초기 설교가의 소명을 화가의 소명으로 바꾸었을 뿐이라고. 그의 곁에 평생 머물던 성경은 그의 빛이었다고.

빈센트가 지금도 우리를 흥분시키는 이유는 그의 최선 때문이었다고.

반 고흐의 예술을 영성의 빛으로 추적한 이 책은 귀하다. 나는 오랫동안 이 책을 곁에 두고 그의 그림과 함께 감상할 것이다. 그리고 이제 빈센트를 위해 울기보다 그에게 감사할 것이다.

그가 소명을 따라 그렸던 해바라기를 주바라기로 바라볼 것이다.

그의 소명을 자극한 천로역정의 동병상련을 품고, 그가 그린 낡은 구두를 신고 그와 함께 남은 순례 길을 걸을 것이다.

신학자 라영환은 책으로도 하나님 나라를 섬길 수 있음을 보여주

었다.

오늘따라 반 고흐의 꽃 피는 아몬드 나무가 그립다.

반 고흐가 사랑한 주님의 은혜의 정원에서…

<div align="right">이동원 지구촌교회 원로목사</div>

고흐의 발자취를 따라가며 배우는 행복

여기 오랜만에 좋은, 읽을 만한 책이 나왔습니다. 그저 이 책을 집으십시오. 그러면 됩니다. 이 책을 집어 드신 분들은 자연스럽게 이 책을 끝까지 읽게 될 것입니다. 그리고 빈센트 반 고흐를 더 잘 알게 되고, 그의 작품을 더 사랑하게 될 것입니다.

이 책은 세 가지 점에서 매우 귀합니다.

첫째, 독자들이 쉽게 읽을 수 있도록 글을 써주신 라영환 교수님의 능력입니다. 이것은 전문적으로 학술적인 글을 쓰는데 익숙한 학자들에게는 매우 어려운 작업입니다. 그런데 라 교수님께서는 이 일을 매우 성공적으로 해내셨습니다.

둘째, 친히 수년간 고흐의 발자취를 따라 걸어가며 아를의 여러 곳, 그의 방, 그가 참여했으리라고 여겨지는 예배당, 생 레미의 병원,

오베르, 심지어 빈센트와 테오의 무덤 등을 따라 걸으면서 우리로 하여금 라 교수님을 따라 고흐의 발자취를 따라가는 좋은 '추체험'을 하게 해주셨습니다.

셋째, 가장 중요한 이 책의 주제(subject-matter)인 빈센트 반 고흐라는 한 인물에 직면하게 했습니다. 저자는 고흐에 관한 많은 오해를 풀어주셨습니다. 고흐가 한쪽 귀를 잃은 것은 사실이지만 정확한 상황은 모른다는 것, 권총 자살, 기독교를 떠난 화가라는 오해 등입니다. '슬픈 것 같지만 기뻐하는 삶'을 추구하고 그런 삶을 살았던 빈센트를 소개하면서 우리가 어떻게 살아야 행복한지 생각하게 해주셨습니다.

특히 성경에 대해서 "그분의 말씀은 너무 풍부해서 창조하는 힘, 순수한 창조의 원동력이 됩니다"(1890년 고흐가 베르나르에게 보낸 편지 중에서)을 잘 인용해 주셔서 고흐를 통해서 성경으로 가게 합니다.

많은 분이 이 책을 읽고 반 고흐를 더 사랑했으면 합니다. 그리고 그가 사랑한 성경과 더 깊게 대화하기 바랍니다.

이승구 합동신학대학원대학교 조직신학 교수

슬픔은 단지 시작일 뿐이야

빈센트 반 고흐. 그 이름을 들어보지 못한 사람은 거의 없을 것이다. 한 번쯤, 그가 그린 〈밤의 테라스〉나 〈해바라기〉 아니면 그의 〈자화상〉을 보았을 것이다. 그렇게 잘 알려진 화가, 국적을 너머서 많은 사람에게 오래도록 사랑받는 화가 반 고흐. 저자 라영환 교수는 그런 익숙한 화가에 관한 익숙하지 않은 이야기들을 들려준다. 어쩌면 그가 신학을 전공하고 목회를 하는 목회자요 신학자이기 때문에, 그동안 보이지 않았던 고흐의 내면과 삶을 우리 앞에 새롭게 펼쳐 놓을 수 있었을지 모른다.

신학 교수가 왜 엉뚱하게 미술가 연구지? 이렇게 물을 수도 있다. 하지만 이 책을 읽어보며, 학창 시절 라 교수와 신앙과 시대에 대하여, 복음과 교회에 대하여, 사회와 하나님 나라에 대하여 나누었던 뜨거운 고민과 토론이, 미술에 관한 이 책 안에서도 여전히 살아 움직이고 있음을 느꼈다. 마치 고흐가 갔던 그 새롭고 외로운 길을, 신학자이면서 고흐에 관한 책을 쓰게 된 저자도 함께 따라가고 있었다고 느꼈다. 우리에게 기독교는 무엇인가? 이 시대에 복음은 어떻게 나타나야 하는가? 교회는 이렇게 적대적이고 이질적인 사회 속에서 어떻게 그리스도를 따라가야 하는가? 고흐를 통해 이 엉뚱한 신학자는 매우

설득력 있는 길을 찾는다. 고흐 자신이 목회자가 되려 했고, 복음을 살아내려 몸부림치다가 이르게 된 화가의 길, 그 일상의 영성에 함께 뛰어든 것이다. 나는 이 책이 오늘날 자신의 신앙을 자신의 직업을 통해, 일상을 통해 살아내야 하는 모든 고민하는 그리스도인에게, 또한, 그런 세상 속의 그리스도인을 가르치고 인도해야 하는 목회자들에게도 귀한 길잡이가 되리라 믿는다.

'슬픔은 단지 시작일 뿐이야'라는 고흐의 처절한 고민. 그는 신앙을 교회 건물 안에만 가두지 않았다. '밭에서 일하는 농부의 옷차림'에서 '주일에 정장을 차려입고 교회에 갈 때보다 더 아름다운' 모습을 발견했던 고흐. 그리고 그런 고흐를 발견하는 저자의 눈이 아름답다. '우리는 어디서 왔는가, 우리는 무엇인가, 우리는 어디로 가는가'라고 물었던 고흐, 저자는 그 질문을 우리 앞에 던진다. 그리고 보잘것없는 사람들 가운데서 그리스도의 빛과 영원한 희망을 찾아내었던 고흐의 삶과 작품을 통해, 그 긍휼의 마음, 그 긍휼의 시선을 따라가도록 설득력 있게 이끌어간다. 주저 없이, 일독을 추천한다.

채영삼 백석대학교 기독교학부 교수

대상에 대한 진정한 사랑과 안타까움

고흐의 그림을 좋아한다는 많은 사람에게마저 고흐는 스스로 귀를 자르고 자살한 불운했던 예술가로 각인되어 있다. 시대를 넘어 이러한 통념을 뒤집어 소명을 따라 살았던 고흐를 재조명하는 일은 생명을 살리는 일만큼이나 중요하고 힘든 일이다.

책을 읽는 줄곧 위대한 변론의 순간을 떠올렸다. 여러 해 동안 고흐의 발자취를 따라 현지를 찾아가고, 고흐의 편지와 그림들을 수없이 비교해 가며 당시 시대사와 관련된 미술사 자료들을 제시하면서, 저자는 세상이 그간 오해하던 '해석의 난점'들을 풀어준다.

날카로운 반론으로 시작된 글은 어느덧 소외된 사람들에 대한 치유와 노동하는 사람들을 주요 소재로 삼아, 일상 속에서 거룩을 담고자 했던 고흐의 종교적 소명과 영성, 그리고 그에 따른 열정과 열심으로 우리를 안내한다.

"표현하고 싶었던 것은 대상에 대한 객관적인 묘사가 아니라 농부를 그릴 때는 농부 중 한 사람이 되어 그들처럼 느끼고 생각하면서 그려야 한다."라고 했던 고흐처럼, 저자 역시 스스로 고흐가 되어 생생하게 피가 흐르는 살아있는 고흐를 만나게 해준다. 이 책은 한 사람의 생명을 살리기 위한 끈질긴 집념이 느껴진다. 대상에 대한 진정한

사랑과 안타까움이 바탕이기 때문이다. 그래서인지 하늘의 것을 바라보는 저자의 영성과 열정이 자연스럽게 오버랩된다.

이 책을 통하여, 아주 어린 시절 미술 교과서에 실린 〈슬픔〉이라는 그림을 처음 보고 가슴이 먹먹했던 기억이 떠올랐다. 그리고 돈 맥클린의 노래 '빈센트'를 들으며 만났던 그 반 고흐를 다른 모습으로 만나게 되었다. '한 손에는 성경을, 다른 한 손에는 붓을 들고' 살았던, 기독교 세계관으로 자신만의 색깔을 위해 끊임없이 연구하고 노력했던 크리스천 예술가로 말이다. 진정한 예술가로서 하늘의 소명에 지극히 충실했던 재조명된 반 고흐와의 재회를 많은 사람에게도 권한다.

이영신 서양화가

반 고흐가 되어
반 고흐를 바라보다

This book is dedicated to my wife, Mi Kyung Jang, without
whose assistance this work would have been impossible.

내가 빈센트 반 고흐Vincent van Gogh, 1853-1890의 〈해바라기Sunflowers, 1888〉를 처음 본 것은 1996년 겨울이었다. 내셔널 갤러리National Gallery 에 전시된 빈센트의 〈해바라기〉를 감상하다가, 그의 작품에 '반 고흐'van Gogh가 아니라 '빈센트'Vincent라 쓰인 것을 보고 흥미롭게 생각했다. 일반적으로 화가들은 자신의 작품에 서명signature을 남긴다. 서구인들은 서명을 할 때 이름first name 보다는 성family name을 쓴다. 그렇다면 빈센트 반 고흐도 '반 고흐'라고 서명했어야 했다. 그런데 그는 '반 고흐'라는 성 대신 '빈센트'라고 썼다. 그 이유는 무엇일까? 그 이유에 대해서 확실히 알려진 바는 없지만 아마도 빈센트가 반 고흐보다 발음하기가 더 쉬워서 그랬을 것이다.

흥미로운 것은 그의 작품을 보는 사람들이 '빈센트'라 서명이 되어 있음에도 불구하고 '빈센트의 〈해바라기〉'라 말하지 않고 '반 고흐의 〈해바라기〉'라 한다는 것이다. 사람들은 빈센트를 보고 반 고흐라고 읽는다. 빈센트와 반 고흐, 이 둘의 차이가 화가인 그가 보여 주고 싶은 자신의 모습과 우리가 보는 그의 모습 차이를 잘 보여 주는 것이라고 생각한다. 이 책은 우리가 보고 싶은 반 고흐와 반 고흐 자신이 보여 주고 싶었던 반 고흐 사이의 괴리를 좁히려는 시도다.

빈센트 반 고흐하면 떠오르는 이미지는 스스로 귀를 자른 광기에 사로잡힌 예술가, 동시대 사람들에게 인정을 받지 못한 천재, 비극적인 죽음과 같은 것이다. 이로 인해 그에 관한 대부분의 자료들이 광기 어린 천재로서의 반 고흐의 신화에 초점이 맞추어져 있다. 서양 미술사에 있어서 반 고흐와 같이 화가 개인의 삶이 대중의 주목을 받은 화

가도 많지 않을 것이다. 그보다 조금 앞서거나 혹은 동시대에 활동했던 마네, 모네, 드라크루아, 르누아르, 베르나르 같은 화가들의 경우 그들의 개인적인 삶은 대중들의 관심 밖이었다. 나탈리에 에니히는 반 고흐에 관한 글들이 시간이 지나면서 배가가 되고 점차로 성인전(聖人傳) 형식으로 발전되었다는 사실에 주목하면서, 바로 이것이 반 고흐 신드롬을 만들었다고 본다.

이러한 신화는 화가 반 고흐가 그림을 통해서 추구하던 것이 무엇인가를 보여 주는 데 장애가 되기도 한다. 반 고흐가 한때 성직자가 되기를 갈망했으며, 그림은 그가 성직자의 길을 가지 못하게 된 후, 실패에서 발견한 소명이었다는 사실은 덜 알려져 있다. 그동안 반 고흐에 대한 다양한 책이 출간되었지만 그의 삶과 예술을 소명이라는 관점에서 다룬 책은 거의 없었다. 지난 몇 년간 반 고흐의 편지를 읽고 그의 발자취를 따라 네덜란드, 영국, 벨기에 그리고 프랑스 등을 여행하면서 반 고흐가 되어 그를 바라보려고 했다. 그리고 신화에 가려진 반 고흐가 아닌 소명을 따라 살았던 화가 반 고흐를 보게 되었다.

반 고흐의 소명은 복음을 전하는 것이다. 그러한 소명이 인생 전반부에는 성직자로서, 후반부에는 화가로서 표현된 것뿐이다. 예수 그리스도께서 가난한 자를 위해 헌신하셨듯이, 자신도 예술을 통해 사회적인 약자를 섬기고자 하였다. 반 고흐의 그림을 이해하는 데 있어서 그의 신앙적 바탕이 되는 네덜란드 개혁파 신앙은 결정적인 역할을 한다. 반 고흐는 3대째 목사의 가정에서 태어났다. 네덜란드 개혁파 신앙의 중요한 특징이었던 직업적 소명설과 세속적 금욕주의는

자연스럽게 그로 하여금 일상적인 주제에 관심을 갖게 하였다. 그가 초기부터 노동하는 사람들을 화폭에 담은 것은 일상생활 영성이라는 개혁파 신앙의 발현이었다.

이 책은 반 고흐의 작품 속에 나타난 기독교 세계관을 검토해 보면서 그가 그림을 통해서 추구한 것이 무엇인지 다루고자 한다. 이를 위해서 일차적인 자료로 반 고흐의 서신을 검토할 것이다. 그는 살아 있는 동안 동생 테오를 비롯한 주변 인물들과 서신을 통해서 자신의 생각을 나누었다. 그는 자신이 어떤 책을 읽고 있으며 무엇을 생각하며 어떤 그림을 그리고 있는지 서신에서 상세하게 설명했다. 그의 편지들을 읽다 보면 세간에 알려진 반 고흐와 편지 속에 나타난 반 고흐 사이에 차이가 존재한다는 사실을 발견하게 된다. 이 책을 통해 사람들에 의해 각인된 모습과 사뭇 다른 반 고흐를 만나게 될 것이다.

반 고흐는 1880년 화가가 되기로 결심한 이후 수많은 그림을 그렸다. 크뢸러 밀러 미술관에는 179개의 반 고흐 작품이 소장되어 있다. 그 가운데 상당수는 1880년부터 1885년에 그려진 것이다. 이 시기 반 고흐의 작품들 중 대다수가 목탄화와 수채화로 그려졌는데, 이 작품들은 초기 반 고흐를 사로잡은 주제들이 무엇인지 보여 준다. 이 책은 그의 초기 작품과 함께 우리에게 익숙한 중기와 후기 작품들을 살펴보면서, 그의 작품의 주요 주제가 무엇이었는지, 작품 속에 반영된 세계관은 무엇인지 살펴볼 것이다.

그동안 화가 반 고흐에 대해서는 많이 알려졌지만 크리스천 예술가로서의 반 고흐는 상대적으로 덜 알려져 있다. 그는 가난한 자들에

게 복음을 전하고 싶어 했다. 하지만 그것이 뜻대로 이루어지지 않자 그는 두 번째 소명으로서 그림을 선택했다. 그는 소외된 사람들에게 위로가 되는 그림을 그리고 싶었다. 반 고흐는 긍휼의 마음으로 사회적 약자들에게 다가가 예술을 통해 그들을 치유하고자 하였다. 반 고흐의 작품은 우리에게 삶의 의미와 목적에 대해서, 그리고 그것을 어떻게 이루어 가야 하는가에 대해서 이야기 하고 있다. 그는 우리에게 소명을 따라 사는 삶이 행복한 삶이라고, 최선을 다하는 삶은 실패하지 않는다고, 매일 내가 하는 일이 소중한 것이라고 말하고 있다. 독자들이 광기 어린 예술가가 아닌 하늘의 소명을 따라 살았던 화가 반 고흐를 발견했으면 하는 마음으로 이 책을 집필했다. 이 책을 읽는 가운데 독자들이 반 고흐의 뜨거운 영혼과 진심을 대면하고, 진심이 진심을 이끌어내는 아름다운 경험을 하였으면 한다.

이 책에 나오는 반 고흐의 편지는 Thames & Hudson에서 출판된 《The Complete Letters of Vincent van Gogh vol. 1,2,3》를 참고 하였다. 또한 책에 나오는 그림 제목은 주로 일반적으로 사용되는 것으로 선택하되, 원제를 충실히 살려 번역한 작품도 있다. 지명의 경우 가급적이면 그가 살았던 지역들(예를 들어 네덜란드와 프랑스)의 현지 발음을 따랐다. 하지만 헤이그Hague와 같이 영어식 이름이 보편적으로 사용될 때에는 덴하흐DenHaag라는 네덜란드 지명 대신 영어 지명을 사용하는 것을 원칙으로 한다. 이 원칙은 화가들의 이름을 표기할 때도 동일하게 적용될 것이다. 이 점에 대해서는 독자들이 양해해 주기를 바란다. 또한 이 책에서는 누군가를 지칭할 때 이름보다는 성을 사용하는 서

구의 전통을 따라 '빈센트'가 아닌 '반 고흐'를 사용하였다. 그의 가족들의 경우에는 반 고흐와 구별하기 위해 성이 아닌 이름을 사용하였다.

이 책은 학술연구진흥재단의 인문사회분야저술 지원사업의 후원으로 출판되었다. 이 책이 나올 수 있도록 지원해 준 학술연구진흥재단에 감사를 드린다.

2020년 4월
사당동 연구실에서

차례

1부
반 고흐 해석의 난점들

2부
반 고흐가 되어 반 고흐를 보다

3부

반 고흐의
예술과 영성

Vincent van Gogh,
The Painter
and
 the Preacher

Vincent van Gogh,
The Painter
and
the Preacher

1부

반 고흐 ——— ——— 해석의

난점들 ———

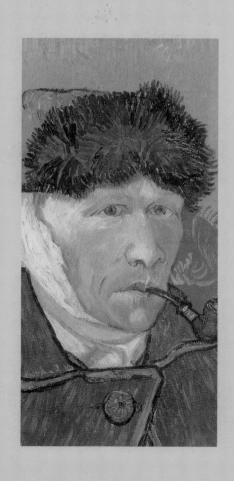

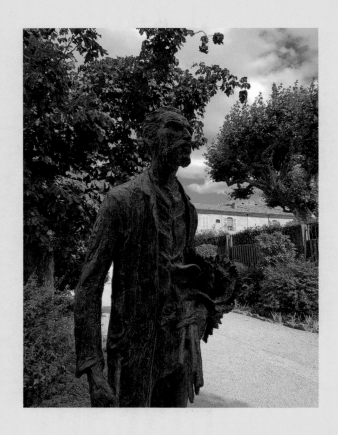

생폴드모솔 병원 입구에 있는 반 고흐의 동상, 생 레미
© Young. 2017.

반 고흐는 자신의 귀를
잘랐는가?

'반 고흐' 하면 제일 먼저 떠오르는 이미지는 스스로 자기 귀를 자른 광기 어린 천재다.[01] 반 고흐가 스스로 귀를 잘랐는가에 대해서 확실히 알려진 바는 없다. 반 고흐가 스스로 귀를 잘랐다고 하는 것은 전적으로 고갱Paul Gauguin, 1848-1903의 증언이다. 이 사건이 일어난 1888년 12월 23일 당시 그곳에는 반 고흐와 고갱 둘 밖에 없었다. 그때 무슨 일이 일어났는지는 오직 두 사람만 안다. 그런데 그 일에 대해 반 고흐는 침묵하였고, 고갱은 흥분을 이기기 못한 반 고흐가 스스로 귀를 자른 것이라고 말하였다. 훗날 고갱은 이날 있었던 일을 회상하며 다음과 같이 말했다.

저녁 무렵 만발한 월계수 들판을 거닐며 향기를 맡고 싶어 서둘러

식사를 마친 후 집을 나섰다. 라마르틴 광장Place Lamartine을 거의 벗어났을 때, 귀에 익은 종종걸음 소리가 빠르게 나를 향해 다가왔다. 깜짝 놀라 뒤돌아보니 빈센트가 날 선 면도칼을 손에 쥔 채 내게 바싹 다가오고 있었다. 그때 내 눈길은 무척 매서웠던 것 같다. 나와 눈이 마주친 그는 멈춰 서서 얼굴을 가리더니 이내 집 쪽으로 달아나 버렸다. 내가 비겁했던 것일까? 그의 칼을 빼앗고 그를 진정시켜야만 했던 것이 아닐까? 나는 종종 양심에 묻지만 나 자신을 비난할 일은 조금도 하지 않았다. 내게 돌을 던질 자는 던져라. 그 길로 나는 아를의 훌륭한 호텔로 가서 시간을 물은 뒤 빈방을 부탁하고는 잠자리에 들었다. 갑작스러운 그의 행동에 놀란 나는 새벽 세 시 무렵까지 잠을 이루지 못했고 꽤 늦은 아침인 일곱 시 반쯤 눈을 떴다.[02]

이것이 고갱의 증언이다. 그런데 이러한 고갱의 진술에도 불구하고 풀리지 않는 의문이 있다. 먼저 동기에 관한 것이다. 고갱은 반 고흐가 자신을 해치려 칼을 들고 뒤따라 왔다고 했는데, 왜 칼을 들고 왔는지에 대해서는 이야기하지 않는다. 반 고흐의 제안으로 아를에서 화가 공동체를 일군 두 사람은 그들의 기질만큼 예술에 대한 이해가 달라 사사건건 부딪쳤다. 그리고 반 고흐는 그러한 충돌로 인해 고갱이 아를을 떠날까 노심초사했다.[03] 그런 그가 고갱을 해하고자 했다면 확실한 동기가 필요한데 둘이 함께한 9주 동안 반 고흐의 글을 보면 그러한 동기가 보이지 않는다. 심지어 그 사건 이후에도 그는 고갱

에 대한 우호적인 감정을 표시했다. 할 수만 있다면 다시 한 번 화가 공동체를 함께 일구자고 이야기했다. 이러한 정황으로 볼 때 반 고흐가 고갱을 위협했다는 말은 설득력이 떨어진다. 이뿐만 아니라 고갱에게 해를 입힐 생각으로 칼을 들고 온 반 고흐가 단지 고갱이 매서운 눈길로 쳐다보았다고 달아났다는 것, 그리고 분을 이기지 못해서 스스로 귀를 잘랐다는 것도 논리적으로 이해가 되지 않는다.

다음으로는 고갱이 사건 당일 숙소가 아닌 호텔에서 잠을 잤다는 사실이다. 고갱은 왜 그날 호텔에서 잠을 잤을까? 물론 둘 사이에 논쟁이 있었기 때문에 불편해서 그랬다고 추측할 수도 있다. 고갱과 고흐는 자주 논쟁을 벌였다. 하지만 고갱은 그때마다 호텔로 가지 않았다. 유독 이날만 고갱이 호텔로 간 이유는 무엇일까? 혹시 고갱 스스로 집에 있기 불편한 이유가 있었던 것은 아니었을까? 흥미로운 것은 고갱이 호텔에 도착하자마자 시간을 물어봤다고 진술하였다는 점이다. 나는 2016년에 아를을 방문해 일주일간 반 고흐의 흔적을 더듬어 본 적이 있다. 반 고흐의 집에서 라마르틴 광장을 지나 호텔까지 가는 거리는 성인 남자의 걸음으로 5분 정도다. 먼 거리도 아니고 5분 정도밖에 안 되는 짧은 길을 걷고 호텔 프런트에서 시간을 묻는 행위는 마치 자신의 무고를 증명하기 위해 알리바이를 만드는 것처럼 보인다.

학자들 가운데는 반 고흐의 귀가 잘린 것을 고갱에 의한 우발적인 사고라고 주장하는 사람들이 있다. 엔리카 크리스피노Enrica Crispino는 고갱이 우발적인 실수로 반 고흐의 귀를 잘랐다고 주장한다.[04] 한스 카우프만Hans Kaufmann과 리타 빌데간스Rita Wildegans 역시 고갱이 반 고

흐와 언쟁을 벌이던 도중 우발적으로 펜싱 검으로 반 고흐의 귀를 잘랐다고 본다. 카우프만과 빌데간스는《반 고흐의 귀: 고갱 그리고 침묵의 서약van Gogh Ohr: Paul Gauguin und der Pakt des Schweigens》에서 고갱과 반 고흐 사이에 맺어진 침묵의 협정 때문에 그동안의 진실이 묻혀 있었다고 주장한다.

그렇다면 이 사건에 대해서 반 고흐는 어떻게 말하였을까? 안타깝게도 그 일에 대해서 고흐가 직접 언급한 적이 없다. 따라서 그날 어떤 일이 일어났는지 분명히 알 수는 없다. 하지만 그 사건을 이해할 수 있는 단서가 고갱과 반 고흐 사이에 오갔던 편지에, 그리고 반 고흐가 테오에게 보낸 편지에 언급되어 있다. 카우프만과 빌데간스 그리고 크리스피노의 주장도 반 고흐의 글에서 추론한 것이다.

1889년 1월 8일 고갱은 반 고흐에게 쓴 편지에서 "위층 작은 방에 내가 두고 온 두 개의 펜싱 마스크와 펜싱 장갑을 소포로 내게 보내주었으면 한다."고 말했다.*05* 고갱이 말한 펜싱 마스크와 장갑은 반 고흐가 같은 해 1월 17일 테오에게 보낸 편지에서 다시 언급된다.

고갱과 나 그리고 다른 화가들이 기관총machine guns과 같이 살상무기들을 가지고 있지 않은 것을 다행스럽게 여겨. 나는 [역자 첨가: 그런 살상무기들 보다는] 붓과 펜으로 무장할 거야. 고갱은 내게 노란 집yellow house 작은 옷장 안에 숨겨놓은 펜싱 장갑과 마스크를 보내 달라고 요청했어. 나는 그가 요구한 그의 장난감들을 바로 보낼 예정이야. 나는 고갱이 더 심각한 무기들을 사용하는 것을 원하

지 않아.06

반 고흐는 이 편지에서 '기관총'과 '살상무기', '펜싱 장갑'과 '마스크', '장난감', '무기'라는 단어를 사용한다. 그가 이러한 단어를 언급하는 방식을 문맥을 따라 읽어 보면 그것이 1888년 12월 23일의 사건을 연상시키는 것임을 짐작할 수 있다. 반 고흐는 자신과 고갱을 비롯한 다른 화가들이 기관총이나 살상무기들로 무장하지 않은 것을 다행스럽게 여긴다고 말하고 있다. 그리고 자신은 그런 무기들이 아닌 붓과 펜으로 무장할 것이라고 말한다. 그리고 바로 고갱의 펜싱 장갑과 마스크를 언급한 후에 "나는 고갱이 더 심각한 무기들을 사용하지 않기를 원해."라고 말한 것은 이 사건을 이해하는 중요한 단서가 된다.

고갱과 반 고흐 사이에 오고 간 편지에서 또 한 가지 흥미로운 점이 있다. 그것은 고갱이 펜싱 마스크와 장갑을 보내 달라고 하면서 펜싱 검을 언급하지 않았다는 점이다. 펜싱 검은 마스크와 장갑과 한 세트다. 함께 있는 것이 맞다. 고갱은 왜 펜싱 검을 언급하지 않았을까? 혹시 그 펜싱 검이 그날의 사건과 관련되어서 그런 것은 아닐까?07 반 고흐는 펜싱 검과 마스크를 무기에 비유하면서 고갱이 더 심각한 무기를 사용하지 않기를 바란다고 말하고 있다.

그렇다면 이 사건의 진실은 무엇일까? 반 고흐가 스스로 귀를 잘랐다는 것 그리고 고갱이 반 고흐의 귀를 잘랐다는 것 모두가 가설일 뿐이다. 문제는 그 일을 알고 있는 두 사람 가운데 고갱의 이야기만 있고 반 고흐의 이야기는 없다는 것이다. 반 고흐는 단 한 번도 스스

로 귀를 잘랐다고 이야기하지 않았다. 자신에게 일어나는 모든 일들 심지어는 심경의 변화나 흥분 상태를 말하는 것을 주저하지 않았다. 그런 그가 그렇게 귀를 자른 일에 대해서 설명하지 않은 것이 오히려 흥미롭다.

왜 반 고흐는 그 일에 대해서 이야기하지 않았을까? 같은 날 테오에게 보낸 편지에서 반 고흐는 그날의 일에 대해서는 자신과 고갱이 서로 이야기하지 않기로 했다고 말한다. 그리고 1월 4일 고갱에게 보낸 편지에서 "서로가 그 일에 대해서 충분히 숙고하기 전까지, 노란 집에서 일어난 일에 대해 나쁜 이야기를 자제해 주기를 바랍니다."라고 말하고 있다. 반 고흐는 계속해서 고갱과 화가 공동체를 만들고자 했다. 아마도 그러한 갈망 때문에 자신과 고갱 사이의 불편함을 덮고자 한 것은 아니었을까? 반 고흐가 볼테르Voltaire의 말을 인용하면서 "모든 것이 항상 최선인 세상에는 악이 존재하지 않는다는 사실을 믿기 바랍니다."라고 한 것도 둘 사이의 문제가 원만히 해결되고 다시 함께 공동체를 일굴 수 있다는 희망의 메시지를 던진 것으로 보인다.

반 고흐는 1889년 1월 7일 병원에서 나온 뒤 자화상 두 점을 그렸다. 두 작품 모두에서 반 고흐는 두꺼운 코트를 걸친 채 털모자를 쓰고 상처 난 귀에는 붕대를 감았다. 먼저 〈파이프를 물고 귀에 붕대를 한 자화상〉을 살펴보자. 생각에 골똘히 잠긴 것처럼 보이는 반 고흐가 검은색과 붉은 색이 뒤섞인 녹색 코트를 입고 있다. 에바 헬러Eva Heller는 《색의 유혹》에서, 프랑스에서는 녹색이 불행을 의미한다고 주장한다.[08] 반 고흐는 자신의 옷을 초록색을 기본으로 한 다음 검은

색과 붉은색을 뒤섞어 마치 구리에 녹이 슨 것처럼 칠했다. 그리고 배경은 두 가지 색으로 채색했다. 붉은색의 수평적 분할은 붉은색이 주는 열정적인 이미지에도 불구하고 안정적이며 평온한 느낌을 준다. 반 고흐의 옷은 그 사건이 누구의 탓이든 고통스러운 추억임을 나타낸다. 두 가지 톤으로 나눠진 붉은 배경은 안정감을 되찾은 반 고흐의 내면을 이야기하는 것은 아닐까?

한편 〈귀에 붕대를 감은 자화상〉에는 노란 벽에 일본 판화를 배경으로, 보라색과 검은색 털모자를 쓰고 초록색 코트를 입은 반 고흐가 있다. 표정은 앞선 그림보다 안정되어 보인다. 그러한 차분함을 표현하기 위해 코트와 창, 모자와 창틀을 색으로 대비시켰다. 반 고흐의 얼굴은 벽에 걸린 일본 판화와 묘하게 오버랩된다. 그리고 자신의 모습 뒤에는 이젤과 캔버스를 배치했다. 이를 통해 고흐는 지난 사건에도 불구하고 안정감을 되찾았을 뿐 아니라 그토록 원하는 화가의 길과 화가 공동체의 길을 계속 걸어가겠다고 선언하는 것처럼 보인다. 반 고흐가 고갱에게 다시 시작하자고 편지를 쓴 것도 그 사건이 자신 안에서 정리가 되었기 때문일 것이다.

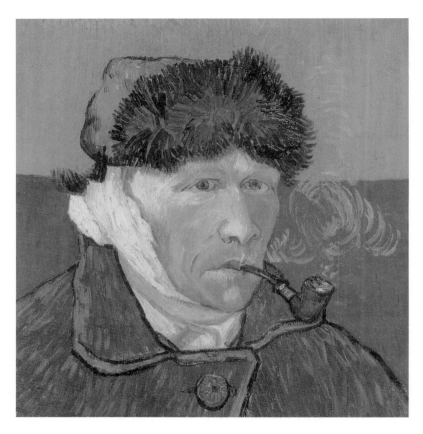

반 고흐, 〈파이프를 물고 귀에 붕대를 한 자화상〉,
1889년, 캔버스에 유채, 51×45cm, 테이트 갤러리, 런던

반 고흐, 꿈을 그리다

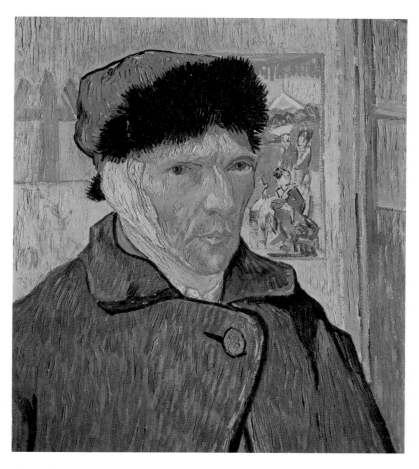

반 고흐, ⟨귀에 붕대를 감은 자화상⟩,
1889년, 캔버스에 유채, 60×49cm, 더 코톨드 인스티튜트 오브 아트, 런던

반 고흐는
정신병자인가?

아를의 주민들은 반 고흐를 정신병자로 몰아갔다. 주변 사람들의 적대감이 얼마나 컸는지 반 고흐는 이웃들이 자신을 죽이려 한다는 공포에 시달리기도 했다. 반 고흐에 대한 아를 사람들의 적대감은 식을 줄 몰랐다. 그 적대감이 얼마나 심했는지 반 고흐는 테오에게 자신을 적대시하는 사람들 틈에서 시달리기보다는 차라리 자신을 잘 이해하는 펠릭스 레이Felix Rey 박사나 같은 병동에 있는 환자들 틈에서 작업하는 것이 더 좋을 것 같다고 말할 정도였다.[09] 반 고흐에 대한 소문은 걷잡을 수 없이 확산되었고, 결국 주민들은 시장에게 그를 병원에 가두어 달라고 탄원한다. 반 고흐는 자신의 혐의에 대해 변호할 기회를 얻지도 못하고 병원에 수감되어야 했다.[10] 반 고흐는 한동안 그 일로 고통받아야 했다. 1889년 1월 9일 테오에게 보낸 편지에서 밤에

혼자 있는 것이 무서우며 불면증에 시달려 잠을 거의 자지 못했다고 말한다.*11* 1889년 1월 28일 테오에게 쓴 편지에서 처음으로 악몽을 꾸지 않고 잠을 잘 수 있었다고 말할 정도로 오랜 기간 고통에 시달려야 했다.*12*

정말 반 고흐는 다른 사람과 격리되어야 할 정도로 광기에 사로잡혔을까? 그에 대한 주민들의 반감은 귀가 잘려 나간 사건으로 인한 것이었지, 그의 광기 어린 행동 때문이 아니었다. 사람들은 그 사건 하나로 그의 모든 행동을 판단하였다. 흥미로운 점은 당시 그를 치료했던 의사를 포함하여 그와 가까이 지냈던 사람들은 정작 그를 정신병자로 보지 않았다는 것이다. 당시 반 고흐의 주치의였던 레이는 반 고흐의 흥분 상태는 일시적인 현상일 뿐이며, 수일 내에 그가 퇴원할

반 고흐가 입원했던 병원의 정원, 아를 © Young, 2017

것이라고 보았다.[13] 화가 폴 시냐크Paul Signac는 마르세이유Marseille로 가는 길에 아를에 들러 반 고흐를 문병했다. 병문안 후 그는 테오에게 편지를 보내 반 고흐가 육체적으로나 정신적으로 건강하다고 말하였 다.[14] 이렇듯 당시 반 고흐와 직접적인 교류했던 사람들은 아를 주민 들의 편견과 달리 그에게서 광기의 흔적을 찾지 못했다. 이 점은 생 레미Saint Remy 병원의 페이롱Thééphile Peyron 박사의 편지에서도 잘 나타 난다. 페이롱 박사는 반 고흐에게 "당신이 건강을 회복하고, 예술가 들의 세계에서 이곳보다 더 나은 생활을 하는 모습을 보니 안심이 됩 니다."(1890. 7. 1)라고 편지를 썼다. 페이롱 박사가 보기에 화가인 반 고 흐에게 적합한 곳은 생 레미 병원이 아닌 예술가들이 있는 오베르였 다. 만약 반 고흐가 정신질환에 시달렸다면 그에게 이런 편지를 쓰지 않았을 것이다.

레이 박사는 반 고흐를 일주일 만에 퇴원시켰다. 만약 반 고흐가 사람들이 이야기하는 것처럼 광기에 시달렸다면 일주일 만에 퇴원할 수 없었을 것이다. 하지만 아를의 주민들은 그를 여전히 흥분을 이기 지 못하여 스스로 귀를 자른 미치광이로 보았다. 그들은 지속적으로 반 고흐를 괴롭혔다. 그 결과 그는 다시 병원에 격리 수용되어야 했다. 이러한 상황을 잘 알고 있었던 레이 박사는 반 고흐에게 엑상프로방스 Aix-en-Provence로 화실을 옮길 것을 권하기도 했다.[15] 하지만 반 고흐는 엑상프로방스와 같은 대도시보다는 한적한 아를을 더 좋아했다.

반 고흐가 병원에 입원한 이후부터 한 달 동안 테오에게 보낸 편 지를 보면 문체나 이야기를 전개하는 방식이 과잉 흥분 상태에 있는

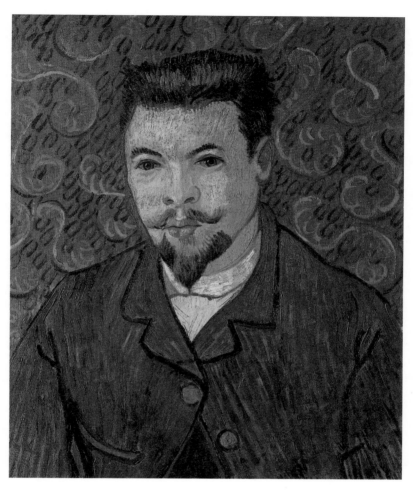

반 고흐, 〈레이 박사의 초상화〉,
1889년, 캔버스에 유채, 64×53cm, 푸쉬킨 미술관, 모스크바

사람치고는 너무 차분하다.[16] 같은 해 3월 19일에 테오에게 보낸 편지에서 자신은 그러한 억울한 상황 속에서도 평정을 잃지 않고 있다고 말하고 있다.[17] 만약 그가 사람들이 주장하는 것처럼 정신병으로 시달렸다면 이러한 상황 속에서 평정심을 유지할 수 없었을 것이다. 오히려 그는 자신에게 적대적인 사람들에게 연민을 느낀다고 말할 정도로 침착했다.

반 고흐의 이웃 주민들은 그의 집을 자물쇠로 단단히 봉쇄해 출입하지 못하게 했다. 그는 부활절 전까지 그 집을 비워야 했다. 그동안 정이 들었던 '노란 집'을 떠나는 것이 싫었지만 어쩔 수 없는 일이었다. 이웃에게 배척받던 반 고흐에게 많은 위로가 되어 주었던 개신교 목사 살Salles은 반 고흐가 자신에 대해 적대감이 있는 이웃들과 떨어져 지내는 것이 좋다고 보고, 반 고흐가 이사할 집을 대신 알아봐 주기도 했다.[18] 반 고흐는 아를을 떠나고 싶지 않았지만 상황은 호전될 기미가 보이지 않았다.

2017년 여름, 필자는 아를에서 당시 살 목사가 사역했던 교회를 방문하였다. 교회는 후 데 라 호통 9번지9 Rue de la Rotonde에 위치하고 있는데, 1860년부터 이곳에서 개신교인들이 모여 예배를 드렸다고 한다. 지금도 30여 명의 신자들이 이곳에서 예배를 드리고 있다. 반 고흐가 아를에 머문 것이 1888년과 1889년이었으니 아마 그도 이곳에서 예배를 드렸을 것으로 추측된다.

예배 후 신자들과 인사를 나누고 있는 내게 신자 한 사람이 다가오더니, 반 고흐가 좋아서 아를에 정착한 미국인이라고 자신을 소개

반 고흐, 꿈을 그리다

살 목사가 사역했던 개신교회. 지금도 이곳에서 예배를 드린다. ⓒ Young, 2017
예배당 내부의 모습 ⓒ Young, 2017

했다. 그는 반 고흐가 당시 당했던 어려움에 대해 다음과 같이 말하였다. "반 고흐가 그림을 그리려 집 밖을 나서면 아이들이 따라다니며 돌을 던지며 조롱하고, 주위 사람들도 손가락질하며 야유를 퍼부었답니다. 아마도 견디기 힘들었을 거예요." 이런 상황 속에서도 반 고흐는 평정심을 유지하고 30여 점의 그림을 그렸다. 이것만 보아도 그를 정신병자로 보는 데는 무리가 있다.

1889년 4월 21일 반 고흐가 테오에게 보낸 편지에서 사람들의 조롱을 받으며 지내는 것을 더 이상 견딜 수 없으며, 귀가 잘린 사건 이후로 사람들과 부딪히지 않기 위해서 화실에 홀로 칩거하며 그림을 그리고 있다고 말한다.[19] 자신을 향한 적대감, 그리고 그로 인한 고립은 반 고흐를 힘들게 했다. 가끔은 그러한 자신의 모습을 보고 스스로 미쳤다고 말하기도 했지만, 그것은 정말 미쳐서 그런 것이 아니라 자신의 절망적인 상황에 대한 자조 섞인 표현으로 보는 것이 적절하다.

이 시기 반 고흐가 그린 그림 가운데 〈자장가La Berceus〉라는 초상화가 있다. 이 작품은 롤랑의 아내 어거스틴 알릭스 펠리코Augustine-Alix Pellicot Roulin를 모델로 그린 것이다. 반 고흐는 롤랑 부인의 초상화를 여러 점 그렸다. 이 작품은 반 고흐가 귀가 잘려진 사건이 일어난 후, 롤랑 부인을 모델로 그린 다섯 점의 작품 가운데 하나이다. 꽃무늬를 배경으로 한 의자에 룰랭 부인이 앉아 있다. 무릎 위에 포개진 손에는 줄이 쥐여져 있다. 발 앞에 있는 요람을 흔들기 위한 줄이다. 반 고흐가 〈자장가〉 연작을 집중적으로 그린 이유가 무엇인지는 알 수 없지만, 아마도 자신을 감싸 주는 어머니의 따뜻한 품에 대한 그리움

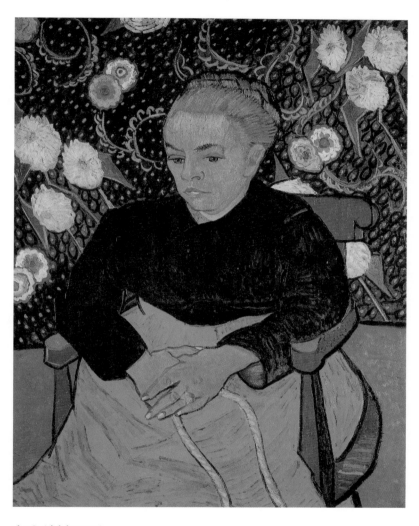

반 고흐, 〈자장가(룰랭 부인)〉,
1889년, 캔버스에 유채, 92.7×73.7cm, 시카고 미술관

을 표현한 것이 아니었을까?

생 레미에 있는 생-폴-드 모솔Saint-Paul-de-Mausole병원에 가면 반 고흐가 머물렀던 침실이 있다. 방 한쪽에 침대가 있고, 그 위로 반 고흐의 모습이 그려진 그림이 있다. 한쪽 귀를 붕대로 감싼 반 고흐의 얼굴 배경으로 마치 잭슨 폴록Jackson Pollock의 그림과 같이 거친 선들이 혼란스럽게 그려져 있다. 이 그림은 반 고흐가 그린 것이 아니다. 이 방을 전시하면서 그의 광기를 보여 주기 위해서 누군가 그린 것이다. 확실히 이 그림에서는 광기가 느껴진다. 하지만 1889년 1월부터 4월까지 반 고흐가 그린 그림에서는 이러한 광기가 보이지 않는다.

1889년 5월 8일부터 1890년 5월까지 반 고흐는 생 레미에 있는 병원에 머물렀다. 이 기간 동안 그는 150여 점의 그림을 그렸다. 생 레미에서의 삶은 아를에 비하면 너무도 평화로웠다. 그곳에서는 자신을 괴롭히는 따가운 눈총과 조롱이 없었다. 반 고흐는 그곳에서 방 두 개를 얻어 하나는 침실로 사용하고 다른 하나는 화실로 사용하였다. 사람들은 반 고흐가 정신병원에 수용되어 있었다고 알고 있지만 개인 침실과 화실이 있었다는 것만으로도 그가 정신병으로 병원에 갇힌 것이 아니었음이 분명해진다. 반 고흐가 그곳에서 지내는 동안 받은 치료는 그저 쉬고 몸을 따뜻하게 하는 것뿐이었다. 당시 병원에 있던 의사는 반 고흐의 상태를 일시적으로 간질 발작을 일으키는 정도라고 보았다.[20] 그는 자주 정원에 나가 그림을 그렸다. 만약 반 고흐가 정신병으로 시달렸다면 개인 화실을 가지지도, 밖에 나가서 자유롭게 그림을 그리지도 못했을 것이다.

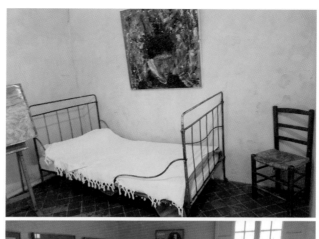

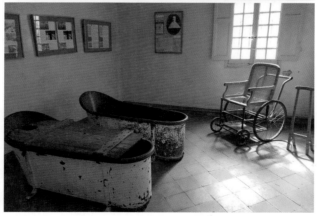

반 고흐의 침실, 생 레미 ⓒ Young, 2017
반 고흐의 침실 옆에 있는 욕실 ⓒ Young, 2017

2017년 여름에 필자는 생 레미 병원을 방문했다. 생 레미 중심가에서 도보로 20분 정도 걸으면 반 고흐가 머물렀던 병원이 나온다. 왼편으로는 반 고흐가 주로 그렸던 올리브나무 밭이 보인다. 원래 이곳은 수도원이었는데, 후에 요양병원으로 개조된 것이다. 입구에 들어서면 왼편으로 예배당이, 그리고 오른편으로 석조 건물로 지어진 2층짜리 병동이 보인다. 병동 현관문을 열고 들어가면 아름다운 꽃들로 가득한 정원이 있다. 오른쪽 그림은 반 고흐가 그렸던 병원 앞 정원의 모습이다. 정원을 걸어 다니는 사람들이나 양산을 쓴 여인의 모습을 보면 정신병원이라고 연상하기는 어렵다.

오베르-쉬르-우아르Auvers-sur-Oise에서 보낸 마지막 70일간의 반 고흐의 행적 역시 정신병과 거리가 있다.[21] 1890년 5월 반 고흐는 생 레

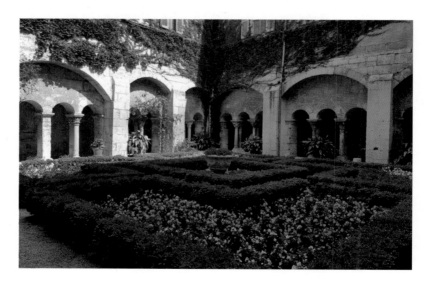

생폴드모솔 병원의 정원 ⓒ Young, 2017

반 고흐, 꿈을 그리다

반 고흐, 〈생폴드모솔 병원의 정원〉,
1889년, 캔버스에 유채, 92.2×73.4cm, 햄머 미술관, 로스앤젤레스

미에서 나와 오베르로 간다. 그는 오베르에 머무는 동안 정신병원이 아닌 라부Ravoux의 집에서 하숙했다. 만약 그가 정신병으로 시달렸다면 하숙이 아니라 정신병원에 입원했어야 했다. 하지만 그는 병원이 아닌 하숙집에서 죽기까지 마지막 70일을 지냈다. 라부나 오베르의 주민들은 반 고흐를 광기에 사로잡힌 사람으로 몰지 않았다. 반 고흐는 라부의 딸 아들린의 초상화를 그렸는데 만약 그가 정말 정신병에 걸려 누군가를 해칠 위험이 있었다면 하숙집 주인이 자신의 딸의 초상화를 그리라고 허락하지 않았을 것이다.

반 고흐는 오베르에 머무는 동안 가셰Gachet 박사와 자주 교류하였다. 가셰 박사는 인체에 질병 증상과 비슷한 증상을 유발시켜 치료하는 동종요법Homeopathic therapy을 신봉하는 대체의학자로 예술에도 조예가 깊었다. 그는 파리에서 공부하는 동안 틈이 나는 대로 그림을 공부하였고 쿠르베Gustave Courbet와 마네Édouard Manet의 그림을 구입하기도 하였다. 가셰 박사는 1858년 몽펠리에Montpellier에서 박사학위를 받은 후 파리에서 개업을 했다. 그리고 1872년에 오베르로 이주하여 정착했다. 테오는 형이 가셰 박사와 교류하는 것이 여러 면에서 도움이 될 것이라 생각했다. 반 고흐는 일주일에 한두 번씩 가셰 박사의 집을 방문해 그의 정원에서 그림을 그렸다.[22] 만약 반 고흐가 정신적으로 문제가 있었다면 가셰 박사가 자신의 집을 마음대로 드나들도록 허락했을까? 당시 가셰 박사에게는 열아홉 살짜리 딸이 있었는데, 반 고흐는 가셰 박사의 딸 마가렛Marguerite Gachet의 초상화를 여러 점 그렸다. 만약 반 고흐가 정신병에 시달렸다면 가셰 박사는 딸의 초상화

를 그리는 것을 허락하지 않았을 것이다.

반 고흐는 오베르를 무척이나 좋아했다. 오베르의 초가, 골목 심지어 공기까지도 마음에 들어 했다.

"오베르는 멋진 곳이야. 이곳에는 요즘 볼 수 없는 오래된 초가 지붕이 널려 있어. 이러한 풍경을 열심히 그리면 생활비를 마련할 수 있을 것 같아."(1890. 5. 20)

"이곳은 파리에서 충분히 떨어져 있어 진짜 시골 느낌이 난단다. … 공기 전체에 편안함이 흐르고 있지. … 순전히 내 감상일 수 있지만 드넓게 펼쳐진 녹지는 드 샤반(Puvis de Chavannes)의 그림과 같이 고요함을 풍겨."(1890. 5. 25).[23]

가세 박사의 정원 ⓒ Young, 2017

1 반 고흐, 〈아들린 라부의 초상〉, 1890년, 캔버스에 유채, 67×55cm, 개인 소장
2 반 고흐, 〈피아노를 치고 있는 마가렛 가셰〉, 1890년, 캔버스에 유채, 103×50cm, 바젤 파인 아트 뮤지엄, 바젤

2

반 고흐는 그 모든 것들을 화폭에 담고자 오베르의 이곳저곳을 돌아다니면서 수십여 점의 그림을 그렸다. 그림을 그리는 속도가 얼마나 빨랐는지 하루에 한 작품씩 그릴 정도였다. 이곳에서는 아를과 달리 그가 작품 활동을 하는 데 어떠한 제재도 받지 않았다. 만약 그가 정신병자였다면 오베르 주민들이 반 고흐가 오베르 이곳저곳을 돌아다니며 그림 그리는 것을 허락하지 않았을 것이다.

반 고흐는 정신병자가 아니었다. 물론 고집이 세고 타협할 줄을 몰랐지만 주변 사람들에게 미치광이로 불릴 정도는 아니었다. 그가 미치광이로 불린 것은 고갱과의 다툼으로 인해 귀가 잘려 나간 이후다. 그것도 반 고흐가 흥분을 이기지 못해서 스스로 귀를 잘랐다는 고갱의 증언을 들은 이후다. 하지만 생 레미와 오베르에서 반 고흐는 아를에서와 달리 평안하게 작업할 수 있었다. 그를 미치광이로 보는 사람들은 그의 강렬한 붓 터치와 색감을 그 증거 중 하나로 든다. 그러나 그런 관점에서 보자면 야수파나 이후에 등장하는 화가들 역시 정신병자일 것이다. 생 레미에서 지낼 때부터 오베르에서 마지막 70일을 보내는 동안 반 고흐가 그린 그림들을 보면 구도와 색채에 있어서 오히려 안정적인 느낌을 준다.

반 고흐, 〈오베르의 풍경〉, 1890년, 캔버스에 유채, 72×90cm, 푸쉬킨 미술관, 모스코바
반 고흐, 〈오베르의 풍경〉, 1890년, 캔버스에 유채, 73×92cm, 아테네움 미술관, 헬싱키

반 고흐, 〈오베르의 집들〉,
1890년, 캔버스에 유채, 73×61cm, 톨레도 미술관, 오하이오

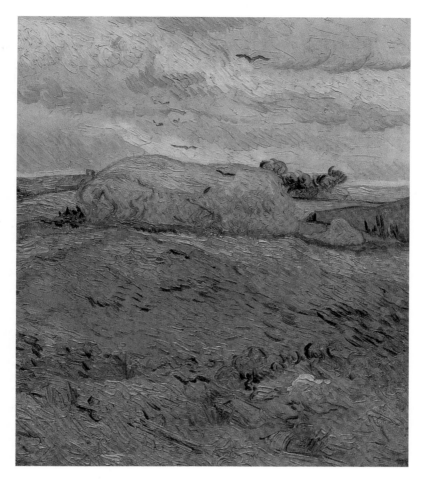

반 고흐, 〈비 오는 하늘 아래의 건초더미〉,
1890년, 캔버스에 유채, 52.5×64cm, 크뢸러 밀러 미술관, 오테를로

반 고흐, 〈아몬드 나무〉,
1890년, 캔버스에 유채, 74×92cm, 반 고흐 미술관, 암스테르담

반 고흐, 꿈을 그리다 ────

반 고흐는 그림에서
자신의 죽음을 암시했는가?

반 고흐의 〈까마귀 나는 밀밭〉은 〈해바라기〉, 〈별이 빛나는 밤〉과 함께 널리 알려진 작품인 동시에 그린 의도를 놓고 여러 논란이 벌어지는 작품이다. 이 그림이 반 고흐의 죽음을 암시한다고 보는 사람들은 곧 폭풍우가 몰아칠 것 같은 검푸른 하늘과 밀밭 위를 날아가는 검은색 까마귀에서 불길함이 느껴진다고 말한다. 그리고 밀밭을 가로지르며 가운데로 뻗어 나간 길을 지목하면서 한계에 직면한 화가의 암울함을 말하기도 한다. 미술사학자 주디 선드Judy Sund는 이 작품을 양식과 모티브라는 측면에서 보면 반 데르 마텐의 〈보리밭의 장례 행렬〉과 유사하다고 주장하였다.[24] 안재경 역시 이 그림을 죽음에 대한 암시로 보았다.

반 고흐, 꿈을 그리다

곧 태풍이 몰아칠 것 같은 어두컴컴한 하늘 아래 괴이한 까마귀들이 밀밭 위를 날고 있다. 밀은 심하게 부는 바람결에 이리저리 출렁인다. 반 고흐가 마지막으로 머물던 오베르에서 그린 그림 중 가장 어두운 색조와 침울한 분위기의 그림이 바로 이 〈까마귀 나는 밀밭〉이다. 이 작품은 반 고흐가 자살하기 직전에 그린 것으로 알려져 있다. 확인된 바는 없지만 말이다. 분명한 것은 반 고흐가 권총으로 자살한 바로 그 장소에서 그린 그림이라는 점이다.[25]

많은 사람이 반 고흐에 대해 선입견을 가지고 그의 삶과 작품을 바라본다. 스스로 생을 마감한 광기 어린 천재, 이 잘못된 신화가 반 고흐를 유명하게 만들기도 했고 또 그에 대한 진실을 감추기도 했다.[26] 이 작품도 마찬가지다. 이 작품은 반 고흐가 그린 마지막 작품이 아니다. 반 고흐가 7월 23일 보낸 편지에서 자신이 작업하고 있는 〈도비니의 정원〉에 대한 설명과 드로잉이 있는 것으로 보아 〈도비니의 정원〉이 마지막 작품일 가능성이 더 높다.[27]

반 고흐는 오베르에서 밀밭을 소재로 한 작품을 여러 점 남겼다. 〈까마귀 나는 밀밭〉도 그 가운데 하나일 뿐이다. 이 작품은 아직 추수가 끝나지 않은 밀밭의 모습이다. 하지만 이 시기에 그가 그린 〈오베르의 추수하는 사람들〉, 〈추수가 된 밭이 보이는 오베르〉, 〈오베르 근처의 평원〉과 같은 작품들을 보면 이미 추수가 끝난 밀밭이 그려져 있다. 이는 〈까마귀 나는 밀밭〉이 마지막 작품이 아님을 방증한다.

이 시기 반 고흐가 그린 밀밭 그림들, 특히 추수 전 밀밭을 소재로

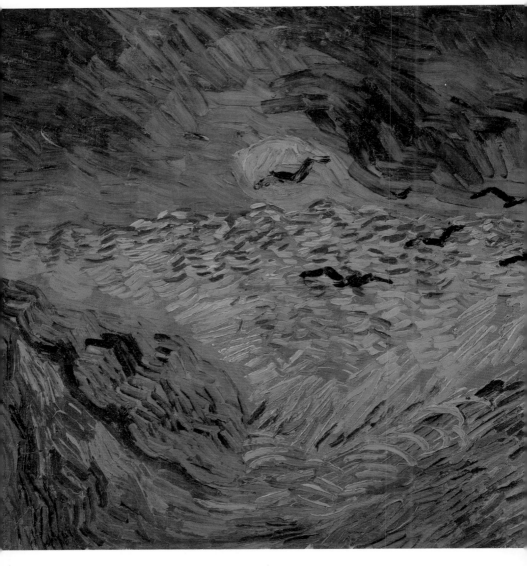

반 고흐, 〈까마귀 나는 밀밭〉,
1890년, 캔버스에 유채, 50.5×100.5cm, 반 고흐 미술관, 암스테르담

반 고흐, 꿈을 그리다

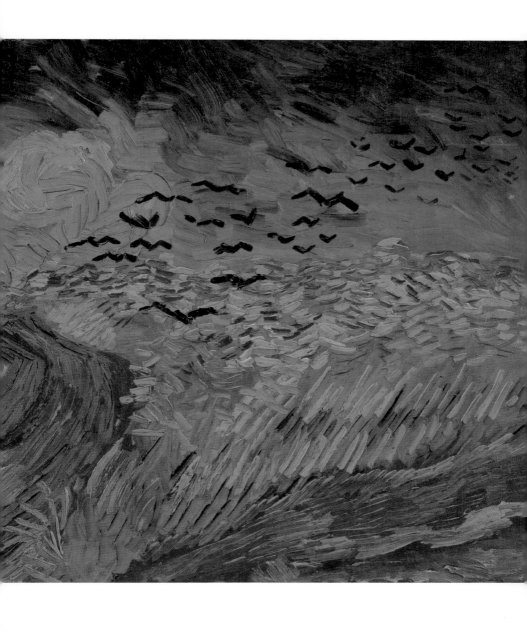

한 그림들을 보면 사람들이 흔히 말하는 불길함, 외로움, 절망감이 느껴지지 않는다. 〈밀밭이 보이는 오베르의 풍경〉, 〈개양귀비가 있는 밀밭〉, 〈오베르 근처의 평원〉과 같은 작품들은 오히려 차분하게 보인다. 특별히 〈오베르 근처의 평원〉은 그가 마지막에 그린 그림들 가운데 하나로 알려져 있는데, 그는 누이와 어머니에게 이 그림을 설명하면서 "이러한 그림을 그리기에는 지나치게 평온함을 느낀다(1890. 7. 14)."라고 말하였다.

어떤 사람들은 〈까마귀 나는 밀밭〉에서 곧 태풍이 몰아칠 것 같은 어두컴컴한 하늘 아래 괴이한 까마귀들이 밀밭 위를 날고 있는 모습이 반 고흐의 자살을 암시한다고 본다. 그런데 조금 더 자세히 보면 검푸른 하늘과 밀밭 사이로 뭉게구름 두 개가 솟아오르고 있다. 그렇다면 오히려 하얗게 솟아오르는 뭉게구름이 먹구름을 밀어내는 것은 아닐까?

또한 그림 아래쪽에는 세 갈래 길이 뻗어 있는데, 두 개는 양쪽 끝을 향해 뻗어 있고 하나가 가운데를 가로지른다. 이를 두고 일부 비평가들은 밀밭을 가로지르는 길이 막혀 있고 그것은 바로 고흐의 절망을 의미한다고 해석한다. 하지만 좀 더 자세히 관찰해 보면 길이 막혀 있지 않다. 막다른 길이라기보다는 오른쪽으로 굽어졌다고 보는 것이 더 적합하다.

밀밭 위를 나는 까마귀도 그렇다. 보는 이에 따라서 까마귀가 자신을 향해서 날아오는 것 같기도 하고 반대로 멀리 날아가는 것 같기도 하다. 전자의 경우 다가오는 불행을 암시한다고 볼 수 있지만, 후

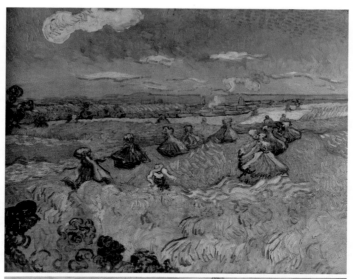

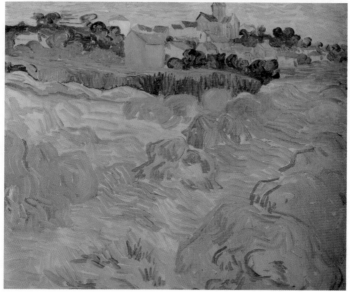

반 고흐, 〈오베르의 추수하는 사람〉, 1890년, 캔버스에 유채 73.6×93cm, 톨레도 미술관, 톨레도
반 고흐, 〈추수가 된 밭이 보이는 오베르〉, 1890년, 캔버스에 유채, 44×51.5cm, 미술역사박물관, 제네바

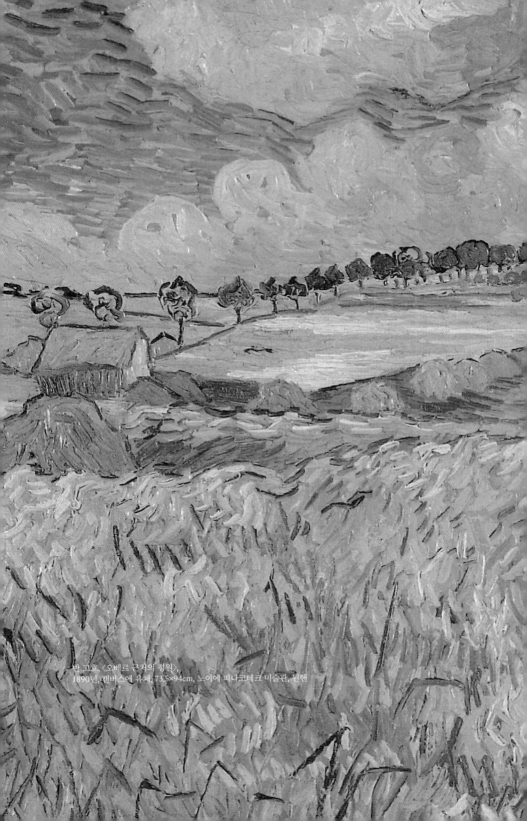

반 고흐, 〈오베르 근처의 평원〉,
1890년, 캔버스에 유채, 73.5×94cm, 노이에 피나코테크 미술관, 뮌헨

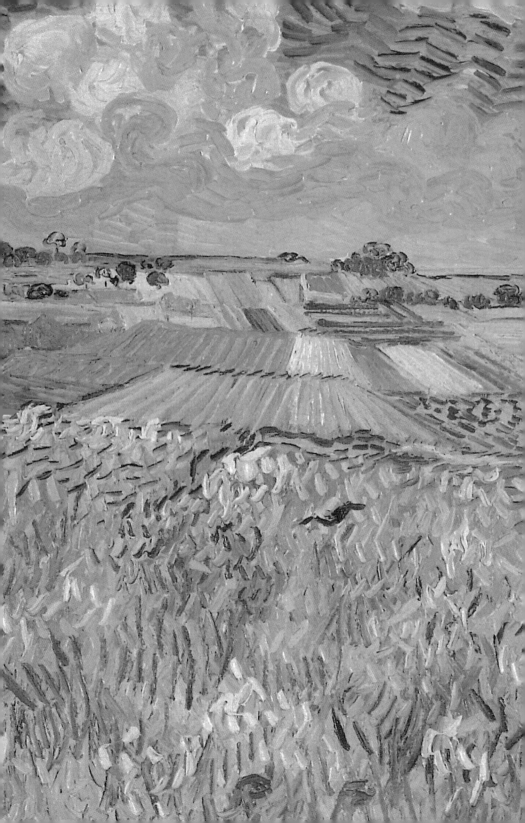

자의 경우에는 불행이 사라지는 것으로 볼 수도 있다. 그림을 자세히 살펴보면 두 번째 해석이 더 설득력 있다. 화면 아래쪽에 그려진 세 갈래 길은 보는 이로부터 뻗어 나가 밀밭을 두 개의 역삼각형 구조로 나누고 있다. 그리고 밀은 보는 이로부터 반대 방향으로 기울어졌다. 마치 바람이 보는 이로부터 화면 깊숙이 부는 것처럼. 그림의 전체 운동 방향이 화면 안쪽으로 빨려 들어가고 있는 것이다.

하지만 이 두 해석 모두 까마귀가 불행의 상징이라는 전제가 깔린 것이다. 반 고흐는 까마귀가 죽음을 암시한다고 말한 적이 없다. 오히려 까마귀는 그에게 새로움의 전조를 알리는 새였다.

> 나는 오늘 아침 교회 위를 날아다니는 까마귀 떼를 보았어. 이제 곧 봄이 오겠지. 종달새도 돌아올 것이고. "하나님은 땅에 있는 모든 것을 새롭게 하신다." "보라 내가 새 일을 행할 것이다."라는 성경 말씀처럼 하나님은 이 땅을 새롭게 하실 거야. 그리고 그 하나님은 사람의 몸과 마음도 새롭게 하실 것이고.(1877. 1. 21)

이 편지에서 반 고흐는 까마귀를 봄과 연결시켰다. 종달새는 새날이 멀지 않았음을 알리는 은유였고, 봄은 새 일을 행하시는 하나님을 상징했다. 1880년 9월 반 고흐는 쥘 부르통Jules Breton과 다른 작가들의 작품을 보기 위하여 일주일을 꼬박 걸어서 쿠리에르Courrières로 간다. 반 고흐는 그곳에서 도비니와 밀레의 그림에 나온 까마귀를 보고 깊은 인상을 받았다.

반 고흐, 꿈을 그리다

반 고흐, 〈구름 아래의 밀밭〉, 1890년, 캔버스에 유채, 50.2×103cm, 반 고흐 미술관, 암스테르담
반 고흐, 〈개양귀비가 있는 밀밭〉, 1890년, 캔버스에 유채, 50×65cm, 개인 소장

무척 힘들고 피곤한 여행이었던 데다 다친 발 때문에 우울한 채로 돌아왔지만 후회하지 않아. 여러 가지 흥미로운 점을 발견했거든. 사람들은 힘든 시련 속에서 다른 눈으로 사물을 보는 법을 배우게 되지. … 그 엄청난 고통 속에서 나는 힘이 용솟음치는 것을 느꼈고, 그 고통을 극복할 거라 다짐했지. 엄청난 낙담 속에서 버렸던 연필을 다시 들고 그림을 그리기 시작했고, 그 후에 내 모든 것이 변했다.(1880. 9. 24)[28]

여기서도 반 고흐는 까마귀를 새로움과 연결시킨다. 그러므로 〈까마귀 나는 밀밭〉이 반 고흐의 자살을 암시한다고 판단하기는 힘들다. 오히려 이 작품은 그가 1880년 9월 24일 보낸 편지에서 암시한 것처럼 고통 속에서 솟아나는 힘을 말하는 것일 수도 있다.

반 고흐는
기독교를 떠났는가?

　　반 고흐가 1885년에 아버지의 죽음을 기리면서 그린 〈성경이 있는 정물화〉는 그가 추구하던 것이 무엇인지를 보여 주는 중요한 작품이다. 비평가들 가운데 일부는 이 작품이 반 고흐가 아버지의 종교인 기독교를 떠나 모더니티Modernity의 이상으로 개종한 것을 보여 준다고 주장한다. 반 고흐는 탁자 위에 펼쳐진 아버지의 성경책과 불이 꺼진 초 한 자루, 그리고 에밀 졸라Emil Zola의 소설책 한 권을 그려 놓았다. 앙드레 크라우스André Kraus는 성경책 옆에 아버지가 그토록 싫어했던 현대 소설이 놓여 있는 것을 근거로 들면서, 반 고흐가 이 그림을 통해 아버지로 상징되는 기독교를 떠나 모더니티로 귀화했음을 보여 준다고 주장한다.[29] 캐틀린 에릭슨Kathleen P. Erickson 역시 반 고흐가 성경과 소설을 함께 그려 넣음으로써 기독교 신앙과 모더니티를

반 고흐, 〈루나리아와 아버지의 파이프가 있는 정물화〉,
1885년, 종이에 펜 그리고 수채, 7.8×5.8cm, 반 고흐 미술관, 암스테르담

반 고흐, 꿈을 그리다

종합하고자 했다고 주장한다.[30] 하지만 단지 성경책과 소설이 함께 있다는 이유만으로 이러한 주장을 하는 것은 무리가 있다.

반 고흐는 아버지를 잃은 슬픔을 잊으려 캔버스 앞에 앉았다. 이때 그린 그림이 〈루나리아Lunaria와 아버지의 파이프가 있는 정물화〉와 〈성경이 있는 정물화〉이다. 그중 먼저 그린 〈루나리아와 아버지의 파이프가 있는 정물화〉에는 아버지에 대한 그리움이 담겨 있다. 아버지가 애용하던 파이프와 가죽 주머니를 루나리아 전경에 배치한 것을 보면 그가 얼마나 절절한 마음으로 아버지를 생각했는지 잘 알 수 있다.

> 나는 아직도 최근에 일어난 일[역자 주: 아버지의 죽음]로 인해 충격에서 벗어나지 못하고 있어. 그래서 지난 며칠간 그림을 그리는 데 몰두했어. 이것은 남자의 두상과 루나리아가 있는 정물화를 스케치한 거야. … 루나리아 꽃병의 전경에 아버지의 파이프와 가죽 주머니를 함께 그렸어. 네가 이 그림을 원하면 기꺼이 줄게.(1885. 4. 5)[31]

한편 〈성경이 있는 정물화〉에서는 아버지에 대한 그리움이 소명으로까지 연결되어 나타난다. 반 고흐는 탁자 위에 펼쳐진 아버지의 성경책과 불이 꺼진 초 한 자루, 그리고 소설책 한 권을 그려 넣음으로써 아버지의 죽음을 기린다. 그가 화폭에 담은 이 세 가지 물건은 반 고흐에게 큰 의미가 있는 것들이다. 먼저 그림 오른쪽 위에 놓인

불이 꺼진 초는 네덜란드 메멘토 모리Memento Mori파들이 자주 사용하는 이미지로서 인간의 유한성을 상징한다. 그리고 가운데 펼쳐진 성경책 오른쪽 위에는 'ISAIE'라는 글자와 로마숫자 'LIII'가 써 있는데, 이것은 이사야 53장을 나타낸다. 마지막으로 아래쪽에 놓인 노란 책 한 권이 바로 에밀 졸라의《삶의 기쁨la joie de vivre》이다.

반 고흐가 펼친 성경은 고난의 종을 노래한 이사야 53장이다. 이 고난의 종으로서의 메시아는 당시 교회가 추구했던 화려한 메시아 상(象)과 대조되는 것이다. 반 고흐는 이 말씀을 삶의 목표로 삼고 말씀을 실천하기 위해 노력했다. 즉 그는 성경을 단지 낡은 사고로만 여기지 않았으며, 성경을 읽으며 삶에서 잘못된 부분을 바로잡아 진정한 그리스도인으로 살아가기 위해 애썼다. 그리고 그가 찾은 세상을 변화시킬 메시지는 바로 인간을 위해서 자신을 희생한 고난의 종이었다.

반 고흐가 에밀 졸라의 소설을 성경책과 함께 그린 이유는 그 소설이 이사야에 나오는 '고난의 종'을 현대적으로 표현했기 때문이다. 에밀 졸라의《삶의 기쁨》은 상상할 수 없을 정도로 비참하게 살아가는 한 가정에 대한 이야기다. 반 고흐는 그 속에서 성경과 그가 살아가던 시대의 문제들을 하나로 엮는 메시지를 발견하였다. 그것은 바로 이웃 사랑이었다. 소설의 주인공인 폴린 케뉘Pauline Quenu는 자신의 모든 것을 앗아간 사람들을 용서하고 그들에게 긍휼을 베푼다. 반 고흐는 이 책에서 죄로 물든 인간에 대한 성육화된 사랑을 보았다.[32]

성경만으로 우리에게 충분할까? 요즘 같은 시대에는 예수님도 우울에 잠겨 있을 사람들에게 말씀하실 것 같아. "여기가 아니다. 일어나 나가라. 어찌하여 살아 있는 자를 죽은 자들 가운데서 찾느냐?" … 말과 글이 여전히 세상의 빛으로 남고자 한다면, 그리스도인들이 과거에 세상을 변화시킨 것과 같은 깨끗한 양심을 지니고 위대하고 선하고 근본적이고 사회 전체를 혁명처럼 변화시킬 수 있는 그러한 말과 글을 남겨야 해. 나는 요즘 내가 다른 사람보다 성경을 더 많이 읽는 것을 기쁘게 생각해. 성경에 그렇게 고귀한 사상들이 있다는 것이 나에게 평안을 주지. 그렇지만 오래된 것이 아름답다고 생각하기에 새로운 것은 그보다 더 아름다워야 한다고 생각해. 게다가 우리는 이 시대에 행동할 수밖에 없어. 미래나 과거는 단지 간접적으로 우리에게 영향을 주지.(1887년 10월 하순).[33]

이 편지는 반 고흐가 〈성경이 있는 정물화〉를 그린 지 2년이 지난 뒤 여동생 빌헬미나에게 쓴 것이다. '성경만으로 우리에게 충분한가?'라는 그의 질문은 성경이 오늘을 살아가는 우리에게 충분한 대답을 줄 수 없다는 의미가 아니다. 한때 반 고흐는 테오에게 보낸 편지에서 "우리는 과거보다는 현재에 충실해야 한다. 옛것을 되돌아보는 것은 치명적이다."라고 말한 적이 있다. 여기서 언급한 '옛것'은 당시 인습에 사로잡힌 교회를 의미한다. 반 고흐가 문제시한 것은 성경의 진리가 아니라 당시 교회가 가지고 있던 닫힌 사고였다.

입으로는 사랑을 이야기하면서도 정작 고통받는 사람들과 함께

반 고흐, 〈성경이 있는 정물화〉,
1885년, 캔버스에 유채, 65.7×78.5cm, 반 고흐 미술관, 암스테르담

반 고흐, 꿈을 그리다

하지 않는 교회는 세상을 변화시킬 수 없다고 보았다. 반 고흐가 편지에서 언급한 말과 글이란 이러한 교회의 선포와 가르침을 의미하는 것이었다. 따라서 교회의 선포가 과거에 성경이 기록되었던 때와 같이 세상에 영향을 미치고자 한다면 더 순수해져야 한다는 의미에서 이런 말을 했을 것이다.

만약 〈성경이 있는 정물화〉가 일부 비평가들이 말하는 것처럼 반 고흐가 기독교를 떠난 것을 암시한다면 그 이후 그가 지속적으로 성경을 가까이한 것을 설명할 방법이 없다. "나는 내가 다른 사람보다 성경을 더 많이 읽는 것을 다행스럽게 생각한다."라고 윌에게 말한 것처럼 반 고흐는 성경을 읽고 또 읽었다. 그리고 성경 속에서 세상을 변화시킬 수 있는 가치, 즉 사랑을 발견하였다. 하지만 그가 경험한 교회는 선언만 있었지 행동이 수반되지 않았다. 그는 만일 교회가 과거에 세상을 변화시킨 것과 같은 영향력을 오늘날에도 발휘하고자 한다면 선언이 아닌 행동을 보여야 한다고 생각했다.

내가 얼마나 성경에 이끌리고 있는지 너는 잘 알지 못할 것이다. 나는 매일 성경을 읽고 있다. 성경 말씀을 내 마음에 새기고, "주의 말씀은 내 발의 등이요 내 길에 빛이니이다(시편 119:105)"라는 말씀에 비추어 내 삶을 이해하고자 한다.[34]

반 고흐는 성경에서 그 시대가 겪는 문제에 대한 해답을 얻고자 했다. 그리고 화가로서 자신의 사명은 성경에서 삶을 변화시킬 힘을

찾아, 그것을 그림으로 표현하는 것이라고 생각했다. 따라서 화폭 가운데에 커다랗게 그려진 성경은 오늘의 문제들에 대한 혜안을 줄 영속적인 진리를 묘사하고, 그보다 작게 표현한 에밀 졸라의 소설은 이러한 반 고흐의 소명을 반영한다. 반 고흐가 성직자로서, 화가로서 추구한 바는 소외당하고 고통받는 사람들을 치유하는 것이었다. 그가 거부한 것은 그의 순수한 열정을 이해하지 못했던, 그리고 신앙 고백과 삶이 일치하지 않았던 당시 교회였다.

만약 반 고흐가 일부 학자들이 주장하는 것처럼 교회를 떠났다면 그가 성경을 읽고 묵상하는 가운데 예술적 영감을 얻었던 것을 설명할 방법이 없다. 성경은 반 고흐가 평생토록 영감을 받은 책이다. 1890년 에밀 베르나르Emil Bernard에게 보낸 편지에서 성경은 순수한 창조의 원동력이 된다고 말하였다.[35] 그는 성경을 늘 가까이하고 살았다. 반 고흐는 살아생전 신앙인으로서 그리고 화가로서 성공적인 삶을 살지는 못했다. 그러나 예술가로서, 또 신앙인으로서 자신의 가치관을 지키려 고군분투하던 그의 모습은 오늘날까지 많은 사람에게 감동을 준다. 그의 앞에는 늘 두 갈래의 길이 있었다. 성경과 세상, 성직자와 화가, 절망과 희망, 죽음과 삶. 사람들은 그를 미쳤다고 했지만 반 고흐는 이 둘을 하나로 연결시키기 위해 누구보다 열정적으로 살았다.

2부

반 고흐가 ─────
───── 되어
반 고흐를 ─────
───── 보다

반 고흐 생가, 쥔데르트 © Young, 2016

반 고흐와
그의 가족

　　반 고흐의 할아버지 빈센트Vincent van Gogh: 1789-1874는 라이든 대학
University of Leiden에서 신학을 전공한 수재로, 라틴어 성적이 뛰어나 졸
업식 때 상을 받기도 하였다. 그에게는 열한 명(6남 5녀)의 자녀가 있
었는데 반 고흐의 아버지 테오도르Theodore van Gogh: 1822-1885는 자신의
아버지의 뒤를 이어 목사가, 삼촌들 가운데 세 명은 화상이 되었다.[36]
'하인 삼촌Uncle Hein'으로 불린 큰삼촌 핸드릭Hendrik Vincent van Gogh:
1814-1877은 로테르담Rotterdam에서 서점을 운영하였다. 둘째 삼촌인 요
하네스Johannes van Gogh: 1817-1885는 해군에 입대해 해군 제독이 되었다.
'센트 삼촌Uncle Cent'이라고 불린 셋째 삼촌 빈센트 반 고흐Vincent van
Gogh: 1820-1888는 성공적인 화상으로 구필 화랑Goupil & Cie의 동업자가
되었으며, 1858년에 파리 지점으로 옮겨가 은퇴할 때까지 그곳에 있

었다. 센트는 그림을 팔 뿐 아니라 수집하기도 했는데 그의 집에는 바르비종Barbizon파와 헤이그Hague파의 작품들이 다수 소장되어 있었다. 반 고흐가 밀레를 비롯한 바르비종파의 그림을 좋아하게 된 것도 센트 삼촌의 영향이 컸다. 막내 삼촌 코넬리스Cornelis Marinus van Gogh: 1826-1908 역시 암스테르담에서 화상으로 활동했다.[37]

반 고흐의 삼촌 가운데 세 명이 화상이었다는 사실은 훗날 그가 화가가 되는 데 큰 영향을 미쳤다. 그는 열여섯 살의 어린 나이에 구필 화랑에서 그림을 파는 일을 시작해, 만족감을 느끼며 성실히 임했고, 주위로부터 유능하다고 인정받기도 하였다. 입사한 지 3년이 되던 1873년, 화랑 측은 그의 월급을 올려 주고 그를 런던 지점으로 파견하였다. 20세의 젊은 나이에 새롭게 출범된 화랑에 파견된 것은 그가 화랑으로부터 얼마나 인정을 받았는가를 보여 주는 좋은 예다.

1869년부터 1873년까지, 반 고흐가 헤이그에 있는 구필 화랑에서 일하는 동안에는 흔히 반 고흐에 대한 전기 작가들이 지적하는 성격적인 문제나 신경쇠약 같은 증세가 보이지 않는다. 고흐가 내성적이기는 하였지만 다른 사람과 어울리지 못할 정도는 아니었다.[38] 만약 그랬다면 상사로부터 좋은 평가를 받지도, 또 승진하여 런던 지점으로 파견되지도 않았을 것이다.

반 고흐의 아버지 테오도르[역자 주: 가족들은 그를 도루스라 불렀다.]는 위트레흐트 대학Utrecht University에서 신학을 공부한 뒤 네덜란드 개혁파(칼뱅주의) 목사로 쥔데르트Zundert에서 첫 사역을 시작하였다.[39] 개혁파 목사 아버지 밑에서 반 고흐는 강한 칼뱅주의적 전통의

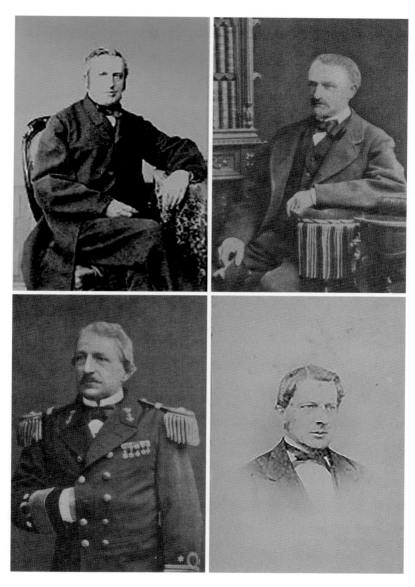

1 헨드릭 빈센트 반 고흐 2 빈센트 반 고흐
3 요하네스 반 고흐 4 코넬리스 반 고흐

1 2
2 4

IN DE HIER EERTIJDS
GEVESTIGDE KUNSTHANDEL
GOUPIL & CIE
WERKTE
VAN 1869 TOT 1873
VINCENT
VAN GOGH
HIER MAAKTE HIJ KENNIS
MET DE WERELD
DER KUNST

구필 화랑, 헤이그 ⓒ Young, 2016.

영향을 받으며 자라났다. 반 고흐가 가난한 사람들에게 베푼 호의와 종교적인 헌신은 이러한 기독교적인 배경에 기인한다.

반 고흐가 아버지와 불편한 관계에 있었다는 것으로 알려져 있지만 처음부터 그런 것은 아니다. 반 고흐는 아버지가 사역을 시작했던 쥔데르트에 대해 늘 좋은 느낌을 가지고 있었다. 1888년 아를에서 그가 몹시 힘들어하던 때에 쥔데르트에 있는 사제관, 방 하나하나, 정원의 꽃들까지도 다 기억난다고 할 정도로 그곳은 반 고흐에게 정신적인 안식처였다. 그런데 반 고흐가 화상을 그만둔 다음부터 아버지와 사이가 점점 벌어지기 시작했다. 테오도르는 여느 부모들과 마찬가지로 자녀들에 대한 기대가 컸다. 경제적으로 여유가 없음에도 불구하고 반 고흐를 비롯한 동생들을 기숙학교에 보낼 정도로 자녀들에 대한 지원을 아끼지 않았다. 그는 자녀들 모두 각자의 재능을 살려 사회에 공헌하기를 바랐고 모두에게 공평한 기회를 제공하고자 노력했다. 그리고 자녀들이 세속에 물들지 않고 도덕적으로 건강하게 성장하기를 소원했다. 반 고흐의 아버지는 자녀들에게 엄격한 도덕적 잣대를 요구하긴 했지만, 그렇다고 해서 부자 간에 갈등이 있었던 것은 아니다. 오히려 반 고흐는 기숙학교에 있을 때 자신을 방문하고 돌아가는 아버지의 모습을 물끄러미 바라보며 그리워하기까지 했다.

반 고흐의 아버지는 잘나가던 화상이던 아들이 갑자기 화랑을 그만두고 방황하는 모습이 못마땅했다. 또한 신학교 입학시험을 준비하다 중도에 포기하고 수습 전도사로 탄광촌에 들어갔지만 결국 목사가 되지 못한 아들이 안타까웠다. 테오도르는 아들의 장래가 걱정

스러웠다. 그리고 가능한 한 아들을 돕고 싶었다. 그러나 그러한 자신의 마음을 표현하는 데는 반 고흐만큼 서툴렀던 것 같다. 반 고흐가 인간관계에 서툴렀던 점이나 자신의 감정을 표현하는 데 어려움을 겪었던 것도 아버지의 영향을 받았기 때문일 것이다. 반 고흐는 아버지와 자주 다투었으며 자신을 이해하지 못하는 아버지가 싫어서 집을 나가기도 했다. 둘의 갈등은 아버지가 1885년 세상을 떠날 때까지 지속되었다. 반 고흐가 1885년 아버지의 죽음을 기리면서 그린 〈루나리아와 아버지의 파이프가 있는 정물화〉와 〈성경이 있는 정물화〉에는 아버지와 미처 화해하지 못했던 아들의 슬픔이 녹아들어 있다. 훗날 반 고흐가 아버지가 사역했던 누에넨 교회를 작품의 소재로 삼은 것도 아버지에 대한 미안함과 그리움의 표현이라고 할 수 있다.

반 고흐의 어머니 안나Anna Cornelia van Gogh: 1819-1907는 왕실 제본사의 딸로 그림을 잘 그렸다. 반 고흐는 어린 시절 어머니와 자주 그림을 그리곤 했는데, 어머니에게 그림에 대한 소질을 물려받은 것 같다. 반 고흐는 자랄수록 아버지와의 갈등이 깊어진 것과는 달리 어머니와는 변함없이 깊은 유대감을 느꼈다. 〈에텐Etten 공원의 추억〉은 고갱의 제안으로 완성한 작품인데, 여기에는 어머니에 대한 그리움이 깊이 묻어난다. 반 고흐는 이 작품에 스코티시 숄Scottish Shawl을 걸치고 붉은 양산을 쓴 반 고흐의 여동생 빌헬미나와 붉은색이 섞인 자주색 숄을 걸친 그의 어머니가 달리아 꽃 옆에 있는 모습을 담았다. 정열, 감사, 우아함의 상징인 달리아는 어머니를 은유적으로 표현한 것으로, 그는 어머니를 생각하면 이런 이미지가 떠올랐다.

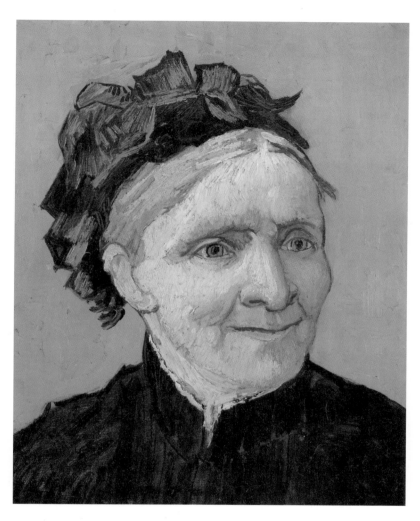

반 고흐, 〈예술가의 어머니 초상화〉,
1888년, 캔버스에 유채, 40.5×32.5cm, 노턴 사이먼 아트 뮤지엄, 캘리포니아

〈에텐 공원의 추억〉에서 반 고흐는 자신의 어머니를 〈예술가의 어머니 초상화〉보다 더 창백하게 묘사했다. 아마도 반 고흐는 아들을 잃은 상실감으로 오랜 시간 슬픔에 젖어 있어야 했던 어머니를 표현하고자 했던 것 같다. 하지만 반 고흐가 보기에 어머니 안나는 단지 그 슬픔에 갇혀 있지 않았다. 어머니는 내적 강인함으로 그 슬픔을 극복하였다. 반 고흐가 달리아를 어머니 옆에 배치한 이유는 이러한 어머니의 외유내강적인 모습을 표현하기 위함이었을 것이다. 어머니와 여동생이 막 지나온 길을 역동적으로 굽어지게 표현한 것이나, 전체적으로 붉은색으로 채색한 것도 같은 이유에서다.

반 고흐는 3남 3녀의 여섯 남매 가운데 장남이었다. 남동생으로는 평생 그의 후견이었던 동생 테오Theo van Gogh: 1857-1891와 네 살 어린 코넬리스Cornelis van Gogh: 1867-1900가 있었다. 반 고흐의 여동생은 안나 Anna Comelia van Gogh: 1855-1930와 엘리자베스Elisabeth Hubeta van Gogh: 1859-1936 그리고 빌헬미나Wilhelmina Jacoba van Gogh: 1862-1941가 있다.

그중에서도 반 고흐는 테오와 각별히 지냈다. 그가 남긴 909통의 편지 가운데 668통이 테오와 주고받은 것일 정도로 둘은 가까웠다. 반 고흐와 테오는 1872년부터 반 고흐가 세상을 떠날 때까지 편지를 주고받으며 서로의 안부를 전했다. 하지만 둘 사이가 늘 좋았던 것은 아니다. 의견 차이로 논쟁을 벌이다 한동안 서먹서먹하게 지내기도 했다. 그럼에도 불구하고 깊은 형제애가 유지될 수 있었던 이유는 둘 사이의 유대감이 그 차이보다 더 깊었기 때문이다. 이러한 유대감을 유지하는 데는 테오의 공이 컸다. 자기주장이 강했던 반 고흐는 동생

반 고흐, 〈에텐 공원의 추억〉,
1888년, 캔버스에 유채, 73.5×92.5cm,에르미따주, 상트 페테스부르크

과 의견이 다를 때면 늘 자신은 옳고 동생은 틀렸다는 식으로 이야기
했다. 다소 직설적인 형과 달리 테오는 그런 형을 너그럽게 대했으며
화가가 되고자 하는 형을 적극적으로 지지하였다.

　둘 사이에 편지가 오가게 된 계기는 테오가 화상으로 취직하면서
부터다. 반 고흐는 동생이 자신과 같은 길을 걸어간다는 사실이 무척
좋았다. 직업이 같으면 더 많은 부분을 공유할 수 있었기 때문이다.
둘은 서로 멀리 떨어져 있었기 때문에 자주 만나지는 못했지만 편지

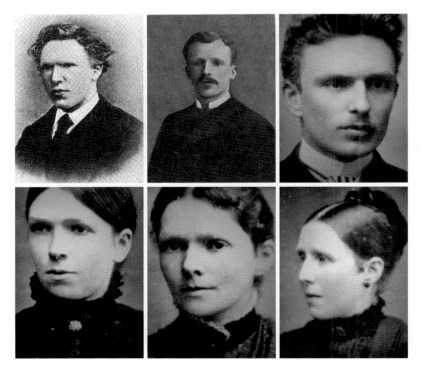

1 빈센트 반 고흐　2 테오 반 고흐　3 코넬리스 반 고흐　　　　　　　1 2 3
4 안나 반 고흐　5 엘리자베스 반 고흐　6 빌헬미나 반 고흐　　　　　 4 5 6

　　　　　　　　　　　　　　　　　　　　　반 고흐, 꿈을 그리다

를 통해 안부를 묻고 생각을 나누었다. 반 고흐가 화상으로 있을 때는 주로 자신이 좋아하는 작품을 평하거나 자신이 감명 깊게 읽었던 책들을 소개했다.[40] 화가가 되기로 결심한 이후에는 자신의 작품과 주변에 일어나는 일과 자신의 소소한 생각까지 세세하게 이야기했다. 만약 이 편지들이 없었다면 반 고흐의 삶은 그의 작품들과 함께 수수께끼로 남았을지도 모른다. 형의 편지를 버리지 않고 끝까지 보관했던 테오 덕분에 반 고흐의 삶이 세간에 알려졌고, 그의 작품도 더 주목을 받게 되었다. 테오는 그림을 수집하고 파는 일에 매우 탁월했다. 그는 파리에서도 앞날이 창창한 그림 수집상이었다. 테오가 세상을 떠난 뒤에 고갱을 비롯한 상당수의 화가들이 자신들의 작품 세계를 제대로 이해한 수집가가 없어졌음을 아쉬워할 정도로 테오는 화상으로서 인정받았다. 모네Claude-Oscar Monet에게 뒤랑 뤼엘Durand-Ruel이라는 후원자가 있었다면, 반 고흐에게는 테오가 있었다. 테오는 형이 그림에 전념할 수 있도록 물질적인 지원을 아끼지 않았다.

그 덕분에 반 고흐는 가난에 시달리지 않고 작품 활동에 전념할 수 있었다. 그는 아를에서 방 셋에 거실 하나가 딸린 집에 살았다. 오베르에서 지낼 때 테오에게 초가 한 채를 사서 그림에 집중할 수 있었으면 좋겠다고 한 말에서 반 고흐가 테오에게 경제적으로 어느 정도 지원을 받았는지를 엿볼 수 있다. 그는 형의 재능이 인정받을 날이 올 거라고 굳게 믿었으며, 형이 낙담할 때마다 용기를 주었다. 만약 테오가 없었다면 반 고흐의 명화들은 세상에 존재하지 않았을지도 모른다. 그는 형의 작품을 초기 드로잉부터 후기 작품까지 하나도 버리지

않고 소장하였다. 반 고흐의 작품을 잘 보관한 테오 덕분에 반 고흐의 작품들이 세상에 알려졌고, 대중의 사랑을 받게 되었다. 반 고흐가 세상을 떠난 뒤에 테오가 어머니에게 보낸 편지를 보면 형을 잃은 그의 슬픔이 얼마나 컸는지 알 수 있다.

형의 죽음이 내게 얼마나 크고 심각한 슬픔을 안겨 주었는지 상상하실 수 없을 겁니다. 저는 평생 이 슬픔을 짊어지고 가야만 합니다. 흔한 일이지만 이제 와서야 형의 작품을 칭찬하는 사람들이 나타납니다. 하지만 늦었습니다. 모든 것이 끝나 버린 지금, 형은 홀로 밀밭에 누워 있습니다. 모든 것이 끝나 버린 지금, 형은 홀로 밀밭에 누워 휴식을 취하고 있습니다. 어머니, 형은 제게 그 무엇과도 바꿀 수 없는 유일한 형이었습니다.

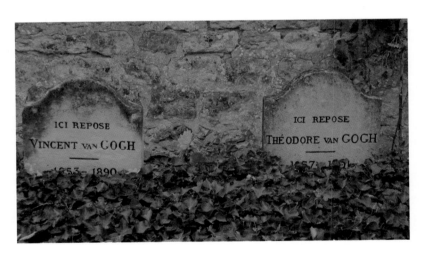

반 고흐와 테오의 무덤, 오베르 ⓒ Young, 2016.

반 고흐, 꿈을 그리다

테오는 형의 죽음을 매우 힘들어했다. 그리고 그로부터 6개월 뒤인 1891년 1월 25일, 그는 형에게로 갔다. 1914년 테오의 아내는 테오의 무덤을 오베르에 있는 그의 형 무덤 옆으로 이장하였다.

테오의 아내 요한나 본헤르 반 고흐Johanna van Gogh-Bonger: 1862-1925는 대중에게 덜 알려졌지만 그녀가 없었다면 오늘날의 반 고흐가 없었다고 할 정도로 반 고흐의 작품과 삶을 세상에 알리는 데 큰 공을 세웠다. 그녀의 남편 테오는 1891년 1월 25일 결혼한 지 1년 반 만에 요한나와 어린 아들을 남겨두고 서른세 살의 젊은 나이로 세상을 떠났다. 그녀는 반 고흐가 테오에게 보낸 편지들과 작품들을 버리지 않고 잘 보관하였다. 그녀는 1891년 11월 15일 일기에서 다음과 같이 썼다.

테오는 아이를 돌보는 일 이외에 또 다른 일 하나를 남겨두고 먼저 세상을 떠났다. 그것은 빈센트의 작품들을 사람들에게 보여 주고

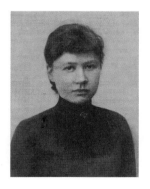

요한나 본헤르 반 고흐

가능하면 많은 사람들에게 좋은 평가를 받게 하는 일이다. 테오와 빈센트가 모아 놓은 이 귀한 것들을 아이들에게 존중받도록 보관하는 일 역시 나에게 남겨진 사명이다.[41]

그녀는 반 고흐의 작품들이 사람들에게 올바르게 평가되는 날이 올 것을 믿었고, 그렇게 된다면 평생 형을 지지한 남편 테오도 하늘에서 기뻐할 것이라고 생각했다. 그녀는 남편을 생각하며 반 고흐가 테오에게 보낸 편지 660여 통을 날짜별로 정리하였다. 이 편지들은 남편을 잃은 요한나에게 특별한 의미였다. 그녀가 친구에게 보낸 편지에는 이렇게 쓰여 있다.

테오가 아프기 시작할 때부터 그 편지들[역자 주: 반 고흐가 테오에게 보낸 편지들]은 이미 내 삶에서 큰 자리를 차지하고 있었어. 집에 돌아와 혼자 밤을 지새워야 했던 그날, 나는 그 편지들을 꺼냈어. 그 속에서 테오를 다시 만날 수 있을 거라 생각했거든. 그 편지들은 정말 힘들었던 시간을 보내는 내게 많은 위로가 되었어. 그 편지에서 내가 만나고 싶었던 것은 빈센트가 아니라 테오였어. 나는 그 편지들을 아주 사소한 부분까지 꼼꼼히 읽었어. 온 마음과 정성을 다해 그 편지들을 읽었지. 그런데 그 편지들을 읽고 또 읽었더니 어느 순간 빈센트가 보이더군. 생각해 봐. 빈센트가 자신의 작품에 대한 사람들의 무관심에 얼마나 실망했는지. 그 사실이 너무 슬펐어. 지난해 빈센트가 세상을 떠나던 날이 생각나. 그날은

바람이 심하게 불고 비가 내리고, 칠흑같이 어두웠지. 집집마다 불이 켜져 있었고 사람들은 식탁에 둘러 앉아 있었지. 그리고 그 순간 나는 모든 사람들이 빈센트에게 등을 돌렸을 때 그가 느꼈을 고독을 똑같이 느낄 수 있었어. 빈센트가 내게 얼마나 많은 영향을 끼쳤는지 네게 알리고 싶어. 그는 내가 현실을 받아들이고 그 안에서 평화를 찾을 수 있도록 도와주었어. '평온'은 빈센트와 테오가 함께 좋아했던 말이야. 그들은 평온함을 최고의 선으로 여겼지. 그런 평온함을 나는 찾았어. 그 겨울 이후 나는 혼자 있어도 불행하지 않다고 생각하게 되었어. 빈센트가 말한 '슬픈 것 같지만 기뻐하는 삶', 그 말의 의미가 무엇인지 이제 알 것 같아.[42]

요한나는 남편에 대한 그리움 때문에 반 고흐의 편지를 읽기 시작했다. 그리고 그 편지를 읽다가 진정한 반 고흐를 발견하였고, 그의 사상과 예술을 이해하게 되었다. 그녀가 말한 대로 반 고흐의 삶은 '슬픈 것 같지만 기뻐하는 삶'이었다. 다음 그림은 반 고흐가 1882년 9월 3일 테오에게 보낸 편지에 있는 삽화다. 이 삽화는 반 고흐가 테오와 함께 스헤베닝겐Scheveningen 바다를 거닐 던 때를 생각하며 그린 것이다. 스헤베닝겐 해변은 반 고흐가 자주 들렀던 곳이다. "잠은 꿈을 꾸게 하지만 바다는 희망을 품게 한다." 〈붉은 10월〉이라는 영화에 나온 이 대사처럼, 어쩌면 반 고흐는 바다를 바라보며 화가로서의 꿈을 키워 갔을지도 모른다.

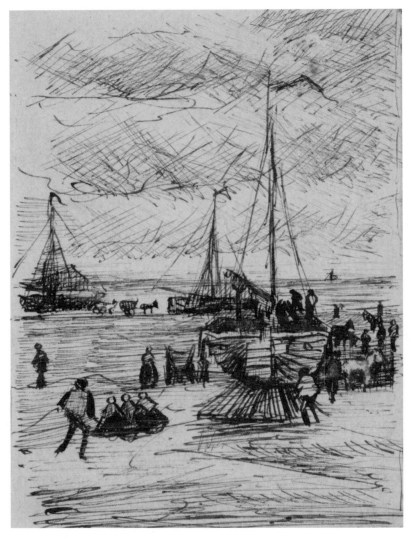

반 고흐, 〈스헤베닝겐 바닷가〉,
1882년, 종이에 펜화, 8.8×6.4cm, 반 고흐 미술관, 암스테르담

성장기:
쥔데르트-틸뷔르흐(1853 - 1868)

반 고흐는 1853년 3월 네덜란드의 쥔데르트에서 3대째 개혁파 목
사의 아들로 태어났다. 그가 태어난 날은 공교롭게도 1년 전 자신의
형 빈센트가 사산아로 태어난 날이기도 했다.[43] 반 고흐의 부모는 첫
째아들이 죽은 지 1년 뒤에 태어난 둘째아들을 형의 이름을 따 '빈센
트'라 불렀다. 고흐의 전기 작가인 노무라 아쓰시野村篤는 어린 반 고
흐가 자신의 이름이 먼저 세상을 떠난 형의 이름에서 따온 것이기 때
문에 일찍부터 죽음에 대해 생각했을 것이라고 지적한다.[44]

하지만 이러한 해석은 자살로 생을 마감한 광기 어린 천재라는 신
화를 정당화하기 위한 것일뿐 타당성을 갖기 어렵다. 만약 반 고흐가
늘 죽음을 생각했다면 그가 쓴 편지 초기부터 죽음에 대한 이야기가
등장해야 하는데 실제로 편지를 살펴보면 그렇지 않다. 물론 반 고흐

의 부모가 먼저 간 아들을 생각하면서 둘째아들에게 동일한 이름을 지어 줄 수는 있었겠지만, 그것은 먼저 떠나 보낸 아들에 대한 슬픔의 표현이라기보다는 하나님께서 자신들의 슬픔을 위로하기 위해 또 다른 생명을 보내셨다는 감사의 표현일 수도 있다.[45] 유럽에서는 아이들의 이름을 가족의 이름에서 따와 짓는 경향이 있다. 고흐의 할아버지와 숙부의 이름도 빈센트였다.

반 고흐의 형 빈센트의 묘비, 쥔데르트 ⓒ Young, 2016.

반 고흐, 꿈을 그리다

쥔데르트는 네덜란드의 남부에 있는 '북부 브라반트North Brabant' 주(州)에 위치한 작은 농촌 이다. 쥔데르트가 네덜란드 남부에 위치해 있음에도 북부 브라반트라 불리는 이유는 이 지역이 브라반트의 북쪽 지방에 위치해 있기 때문이다. 1183년 건국된 브라반트 공국 Hertogdom Brabant은 벨기에 남부로부터 지금의 네덜란드 남부에 이르는 땅이 영토였다. 그런데 30년 전쟁의 결과로 체결된 베스트팔리아 조약The Peace of Westphalia:1648에 의해 지금의 네덜란드에 속하게 되었다. 당시 네덜란드는 강력한 칼뱅주의적 개혁주의 영향 아래 있었는데 종교에 대해서는 관용적인Le Tolérance 태도를 보였다. 그러한 이유로 쥔데르트는 네덜란드에 속해 있었지만 주민 대다수는 가톨릭 신자들이었다. 1849년 당시 쥔데르트의 주민은 6,000명 정도였는데 프로테

반 고흐 부친이 사역하던 교회 옆에 반 고흐와 테오를 기념하는 동상이 있다. ⓒ Young, 2016.

스탄트 신자들은 121명이었다.[46]

필자는 2006년 쥔데르트를 방문해 반 고흐의 아버지 도루스[47]가 사역했던 교회를 가 보았다. 60명 정도가 앉을 수 있는 작은 규모의 예배당 뒤쪽에 있던 파이프 오르간이 인상적이었다. 1806년에 건축된 이 교회에서 도루스는 1849년부터 1871년 1월까지 사역했다. 당시 121명의 신교도 가운데 50여 명 정도가 정기적으로 예배에 참석했다.[48] 비록 주민들 중 대다수가 가톨릭 신자였지만 도루스는 대부분의 주민들에게 존경을 받았다. 그는 가톨릭 신자와 개신교 신자를 가리지 않고 아픈 사람들을 돌보아 주었으며, 동네 구멍가게에 돈을 놓아 두고는 가난한 사람들이 간단한 생필품을 살 수 있도록 하였다.[49]

당시 반 고흐가 살던 집은 교회로부터 도보로 5분 정도 떨어진 시

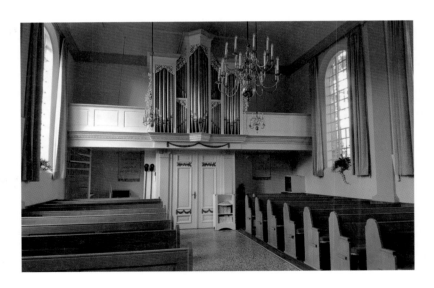

반 고흐 부친이 사역하던 교회 내부 모습 © Young, 2016.

반 고흐, 꿈을 그리다

청 맞은 편에 위치해 있었다. 반 고흐는 여섯 명의 형제들과 큰 정원이 딸린 좁고 긴 집에서 살았다. 반 고흐는 테오와 함께 다락방에서 지냈다. 당시 네덜란드의 개신교 목사들은 중산층이었다. 그 덕분에 반 고흐와 그의 형제들은 쥔데르트의 대부분의 아이들과 달리 비교적 여유롭게 살았다. 서재에는 많은 책이 있었고, 저녁에는 부모님과 함께 책을 읽었다. 가족의 하루 일과는 책을 읽는 것으로 마무리되었다. 반 고흐는 평생 책을 가까이하고 살았다. 독서에 대한 그의 열정은 어린 시절 가정의 분위기에 영향을 받은 듯하다. 특별히 성경은 그가 평생 가까이했던 책이었다. 그는 성경을 최고의 책으로 생각했다.

집에는 두 명의 요리사, 가정부, 집사와 정원사가 있었기에 그의 어머니 안나는 집안 일로부터 자유로울 수 있었다. 안나는 좁고 긴 정원에 당시 네덜란드의 중산층 여인들이 그러했듯 화초를 심었다. 정원을 가꾸는 것은 부르주아 여성에게 여가와 풍요의 상징이기도 했다. 안나는 화초를 가꾸는 것이 건강과 행복에 필수적이라고 생각했다.[50] 안나는 정원에 금잔화, 목서초, 제라늄, 금련화 등 다채로운 꽃들과 블랙베리, 라즈베리, 사과, 배, 자두 그리고 복숭아나무 같은 과실수를 심었다. 어머니의 영향 때문이었는지 반 고흐는 유독 꽃을 좋아했다. 정원에 나가 계절마다 피는 꽃들을 관찰했으며, 식물과 곤충을 보기 위해 자주 산과 들에 나갔다. 자연은 반 고흐에게 훌륭한 교과서였다.

어린 시절의 반 고흐에 대해서는 알려진 바가 거의 없다. 반 고흐에 관한 글을 보면 대부분 그가 어릴 적부터 고집스러웠으며, 성격이

반 고흐의 생가, 쥔데르트 © Young, 2016.
반 고흐 생가의 거실, 쥔데르트 © Young, 2016.

반 고흐, 꿈을 그리다

괴팍하여 인간관계가 원만하지 못했다고 기록되어 있다. 노무라 아쓰시는 반 고흐가 집안에서도 사랑받지 못한 아이였다고 주장한다.

어쨌든 그는 그 집안 아이들 중에서는 그리 사랑스럽지 않은 아이였다고 한다. … [중략] … 성장해 가면서 성격이 점점 더 괴팍해진 그는 반 아이들과 자주 싸움을 일으켜 초등학교에서 퇴학을 당했고, 부친은 열한 살이 된 빈센트를 쥔데르트에서 북쪽으로 약 20킬로미터가량 떨어진 제벤베르헨의 기숙학교에 입학시켰다.[51]

하지만 반 고흐가 어린 시절부터 성격에 문제가 있었고 집안에서도 사랑받지 못했다고 보는 것은 광기 어린 천재라는 신화로 그의 유년 시

반 고흐 생가의 정원, 쥔데르트 © Young, 2016.

절을 재구성하려는 잘못된 시도의 결과일 뿐이다. 반 고흐가 죽은 지 35년이 지난 후, 저널리스트 베노 스토크비스Benno Stokvis가 쥔데르트에서 반 고흐의 유년 시절을 취재한 적이 있다. 당시 반 고흐와 함께 공부했던 친구들의 증언에 의하면 그는 조용했으며 친구들과 운동장에서 노는 것보다 책 읽기를 더 좋아했고, 친절하고 정이 많은 편이었다고 한다.[52]

반 고흐가 열 살 되던 해 1월 11일에 들판을 그린 그림이 있다. 들판 사이를 흐르는 냇물 위에 놓인 돌다리를 그린 것인데 열 살 된 어린아이의 솜씨로 보기에는 너무나도 훌륭하다. 같은 해 12월에 개가 짖고 있는 모습을 그린 그림도 빼어난 솜씨를 보여 준다. 이 두 소묘만 본다면 어릴 적부터 그림에 천재적인 재능이 있었던 것처럼 보인다. 그런데 같은 해 그가 그린 몇 점의 그림을 더 보면 그가 그린 사람의 얼굴 모습은 앞의 두 그림과 비교해 보면 조금은 부족해 보인다.

그림의 수준이 달라진 이유는 무엇일까? 그의 그림에 있는 서명에서 그 대답을 찾을 수 있다. 앞의 두 그림에 있는 서명을 자세히 보면 열 살 된 아이보다는 어른의 필체처럼 보인다. 서명의 서체도 반 고흐의 그림에 있는 것과 다르다. 그렇다면 그 서명은 누가 했을까? 가정이기는 하지만 반 고흐의 어머니 안나가 아들이 그림 그리는 것을 도와주고 반 고흐의 이름으로 서명을 했을 수도 있다. 반 고흐의 어머니 안나는 그림에 소질이 있었다. 반 고흐의 그림에 관한 재능도 부분적으로는 어머니로부터 물려받은 것이다. 반 고흐는 어린 시절부터 그림 그리는 것을 좋아했고 재능도 있었지만 얼굴의 습작에서

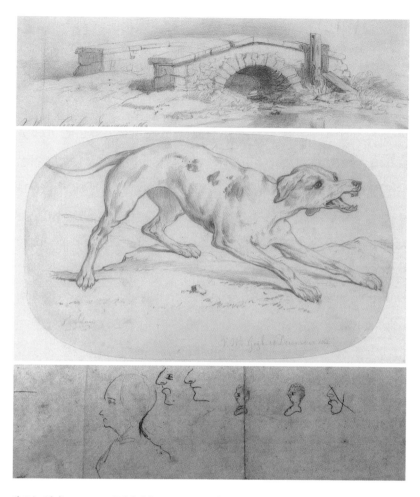

반 고흐, 〈다리〉, 1862. 1. 11., 종이에 연필, 11.9×36.4cm, 크뢸러 밀러 미술관, 오테를로
반 고흐, 〈짖는 개〉, 1862. 12. 23., 종이에 연필, 18.2×28.6cm, 크뢸러 밀러 미술관, 오테를로
반 고흐, 〈두상 스케치〉, 1862. 1. 11., 종이에 연필, 11.6×36.4cm, 크뢸러 밀러 미술관, 오테를로

보듯이 천재라 불릴 정도는 아니었다. 그가 훗날 위대한 화가가 될 수 있었던 것은 재능보다는 노력 때문이었다.

반 고흐는 열한 살이 되던 해, 제벤베르헨Zevenbergen에 있는 기숙학교Boarding School에 입학을 한다. 이 학교는 얀 프로필리Jan Provily가 1862년에 개신교 아이들을 교육하기 위해 설립한 남녀공학으로 30명을 수용할 수 있었다. 그는 이곳에서 2년간 공부하였다. 열한 살의 어린 나이에 부모와 떨어져 지내는 것은 쉽지 않았다. 1876년 테오에게 보낸 편지에서 자신을 기숙학교에 두고 돌아가는 부모님을 바라보는 자신의 심정을 다음과 같이 썼다.

> 어느 가을날이었어. 나는 프로필리의 학교 현관 앞에서 어머니와 아버지가 타고 집으로 돌아가는 마차를 바라보았지. 비에 젖은 긴 도로 가장자리 양쪽으로 가느다란 나무들이 서 있었고, 그 긴 도로를 가로지르며 저 멀리 노란색 마차가 가는 것이 보였어. 물 웅덩이에 비친 하늘은 온통 잿빛이었어.(1876년 9월 8일)

제벤베르헨에서 가족에 대한 그리움으로 힘든 시간을 보내기는 했지만, 반 고흐는 비교적 학교 생활에 잘 적응했으며 공부도 열심히 하였다.

반 고흐는 열세 살이 되던 해에 제벤베르헨의 기숙학교를 떠나 틸뷔르흐Tilburg에 있는 중등학교Secondary School에 들어간다. 반 고흐가 다녔던 학교는 동화에 나오는 성처럼 생긴 흰색 건물로 지금은 폴리

테크 대학Polytech University으로 사용되고 있다. 이곳은 본래 빌렘 2세 Willem II의 별장으로 만들어졌으나 안타깝게도 그는 건물이 완공되기 전에 세상을 떠났고, 그의 유족들이 그를 기억하기 위해 그곳에 학교 를 설립하였다.[53]

수업은 주당 35시간으로, 학생들은 독일어, 네덜란드어, 프랑스 어, 영어, 수학, 역사, 지리, 대수학과 기하학, 식물학, 동물학, 서체 그 리고 미술 과목을 들어야 했다. 이중에서도 빌렘2세 왕립학교는 언어 와 미술 교육을 중시했다. 특별히 미술 수업은 일주일에 5시간이었는 데, 당시 네덜란드의 중등학교에서 미술을 가르치는 곳은 빌렘2세 왕 립학교가 유일했다.[54] 흥미로운 것은 반 고흐의 예술적 재능을 고려해 볼 때 미술 수업에 관심을 가졌을 법한데도 그는 미술 교사였던 콘스

반 고흐가 다니던 기숙학교, 제벤베르헌 © Young, 2016.

탄트 휘스만스Constant Huysmans의 수업에 재미를 느끼지 못했다. 흥미롭게도 이 시기 반 고흐의 재능은 미술이 아니라 어학에서 드러났다. 이곳에서 익힌 영어와 프랑스어는 훗날 반 고흐가 런던에서, 그리고 파리와 아를에서 생활하는 데 큰 도움이 된다.

중등학교에서의 첫 1년을 마친 반 고흐는 좋은 성적으로 상급 학년으로 진학했다. 그러던 어느 날, 반 고흐는 갑자기 학업을 포기하고 집으로 돌아간다. 그가 왜 중도에 학교를 그만두었는지 알려진 바는 없다. 인간관계가 특별히 나쁜 것도 아니었고, 성적도 상위권이었다. 학교 생활기록부에는 그가 문제를 일으켜 징계를 받았다는 내용이 없다. 그렇다면 반 고흐가 중도에 학업을 포기한 이유는 무엇이었을까? 가족에 대한 그리움이 그나마 가장 설득력 있는 이유일 것이다.

반 고흐가 다니던 빌렘2세 왕립학교, 틸뷔르흐 ⓒ Young, 2016.

반 고흐, 꿈을 그리다

아래에 있는 사진은 틸뷔르흐에서 반 고흐가 하숙했던 집의 전경이다. 하숙집 주인의 아들은 반 고흐와 같은 학교에 다니고 있었다. 가족과 함께 살며 학교를 다니는 그를 보며 반 고흐는 가족들에 대한 그리움이 더 커졌을 수도 있다.

반 고흐의 하숙집, 틸뷔르흐 ⓒ Young, 2016.

반 고흐, 아트 딜러:
헤이그(1869 – 1872)

1869년 여름 반 고흐는 열여섯 살의 나이로 헤이그에 있는 구필 화랑에 수습사원으로 취직했다. 반 고흐와 같은 이름을 가진 숙부 빈센트가 그 화랑의 공동 소유자였다. 반 고흐와 테오는 숙부 빈센트를 '센트 삼촌'이라고 불렀다. 센트는 헤이그에 화랑을 가지고 있었는데, 1858년 파리에 근거를 둔 구필 화랑과 합병을 한다.[55] 1829년 프랑스 파리에서 설립된 구필 화랑은 판화와 복제 미술품을 전문적으로 취급하던 곳이다. 날로 번창하여 런던, 브뤼셀, 베를린, 헤이그, 뉴욕에 지점이 있었고, 파리에만 지점이 세 곳이나 있었다. 초기에는 판화와 복제 그림을 취급하였지만 사세가 확장됨에 따라 그림을 사고 파는 화랑으로 발전했다.

비록 수습사원이었지만 반 고흐는 구필 화랑에서 일한다는 것을

자랑스럽게 생각했다. 어릴 적부터 책을 가까이했던 그는 미술에 관련된 책을 집중적으로 읽으며 미술 지식을 습득해 나갔다. 시간이 지나면서 그림에 대한 반 고흐는 안목은 점점 더 깊어졌다. 그는 르네상스 시대의 대가와 스페인의 궁정화가, 고전주의와 신고전주의, 17세기 네덜란드 미술, 라파엘전파Pre-Raphaelelite Brotherhood, 바르비종, 헤이그파에 이르기까지 미술사 전반에 대한 지식이 해박했다. 각 작품의 주제와 양식, 색채와 뉘앙스와 같은 세세한 부분에도 관심을 기울였다. 그는 신진 화가들의 작품에 대해서도 관심이 많았다. 당시 헤이그는 프랑스 바르비종 유파의 영향을 받은 화가들이 모여 헤이그 유파라는 새로운 화풍을 수립하고 있었다. 안톤 모베Anton Mauve, 요제프 이스라엘스Joseph Israels와 같은 화가들은 야외에서 자연을 직접 관찰하

구필 화랑 내부의 모습

며 그리고자 했는데, 이러한 시도는 바르비종의 영향을 받은 것이다. 하지만 이들은 그 위에 17세기 네덜란드 풍속화의 특징이었던 일상성을 추가하였다. 대상을 직접 보고 그리는 사실주의와 일상성의 결합은 17세기 황금시대의 네덜란드 미술을 현대적인 감각으로 되살려 놓았다. 이러한 시도는 성공적이었다.[56]

반 고흐는 테오필 토레-뷔르제르Théophile Thoré-Bürger:1807-1869의《네덜란드의 미술관들Les Musés de la Holande》을 즐겨 읽었다.[57] 뷔르제르는 프랑스 예술 비평가이며 저널리스트로 1848년 혁명에 적극적으로 가담하였다. 그는 혁명을 지지하는《진정한 공화국La Varie République》이라는 신문을 발간하였지만 폐간당하고, 망명길에 오른다. 네덜란드에서 지내는 동안 17세기 네덜란드 황금기의 미술 작품이 강조하

요제프 블록Jozef Block의 도서 가판대. 반 고흐가 주로 책을 구입하던 곳

반 고흐, 꿈을 그리다

는 일상성에 매료된다. 그는 17세기 네덜란드 예술 작품들에 반영된 민주적인 특징들이 가톨릭과 군주제를 무너트릴 수 있는 종교적이고 사회적인 힘을 반영한다고 믿었다.[58] 반 고흐는 네덜란드 작품에 대한 뷔르제르의 해석이 매우 좋았다.[59] 반 고흐는 시간이 날 때마다 마우리츠후이스Mauritshuis 미술관을 방문하여 17세기 네덜란드 황금시대의 미술 작품을 감상하였다.

17세기 네덜란드 미술의 가장 커다란 특징은 풍경화와 풍속화의 등장이었다. 무역을 통해 부를 축적한 신흥 부르주아들과 레헨트 Regent들은 과거 미술 작품의 주요 구매자였던 교회와 귀족을 제치고 그 위치를 대신하였다.[60] 귀족과 교회를 대신해 등장했던 새로운 회화의 구매자들은 당시까지 그림의 주류를 이루었던 종교화나 신화를 주제로 한 그림, 그리고 역사적 사건을 소재로 한 서사적인 그림이 아닌 자신들의 집을 장식하고 일상생활을 묘사하는 작은 그림을 선호하였다.

그것은 미술가들도 마찬가지였다. 과거에는 구매자가 화가를 찾아가 그림을 주문했지만 전통적인 후원자였던 교회와 귀족이 사라지자 화가들은 사람들이 구입할 만한 그림을 제작하여 직접 거리로 나갔다. 변화된 시대적 상황 속에서 자신의 재능을 발휘해야 했던 네덜란드 화가들은 풍경화와 풍속화와 같은 새로운 영역을 개발했다. 17세기 네덜란드 미술에 나타난 이러한 변화는 구매자와 화가들의 상호작용 속에서 일어났다. 구매자들은 이전과 다른 그림을 필요로 했고 화가들은 그 필요에 적극적으로 대응하는 과정에서 네덜란드적인

화풍이 형성된 것이다.

17세기에 종교개혁 진영과 가톨릭 진영에서 제작된 그림들을 비교해 보면 화풍과 소재 그리고 주제에 있어서 뚜렷한 차이를 엿볼 수 있다. 가톨릭의 영향을 받았던 플랑드르 화가들은 종교적인 이미지에 대해 소극적이었던 네덜란드 화가들과 달리 그리스도와 성자들의 생애에 대한 주제들을 드라마틱하게 그렸다. 이러한 그림들은 보는 이들로 하여금 종교적인 경외감을 불러일으키기 위해서 제작되었다. 하지만 17세기 네덜란드 화가들의 작품에서는 이러한 주제들이 사라지고 풍경화와 풍속화가 그 자리를 대신 차지했다.

네덜란드 풍속화의 발전은 이러한 사회적이고 신학적인 변화에 의해서 시작되었다. 당시 유럽에서는 종교화와 신화화 그리고 역사화를 그리는 것이 화가가 할 수 있는 가장 이상적인 일이라고 여겨졌다. 하지만 네덜란드에서는 그러한 그림을 그리기가 쉽지 않았다. 그림을 제작하는 비용도 만만치 않았고 또 이러한 작업을 후원할 사람도 많지 않았기 때문이다. 앞서 말했듯 이 시기 화가들은 후견인의 주문을 받아 그림을 그렸던 이전 시대와 달리 직접 자신들이 제작한 그림을 가지고 거리로 나가야 했다. 이러한 변화 속에서 네덜란드 화가들이 발견한 것이 '일상성'이다.

중세 가톨릭에서 예술 작품은 신적 실체를 경험할 수 있는 도구였다. 교회마다 제단화가 만들어졌고 개인을 위한 작은 제단화도 제작되었다. 가시적인 것을 통해 비가시적인 것을 경험할 수 있다는 가톨릭의 예술관은 이 시기 사람들에게 시각 예술 작품을 통한 영적인 깨

달음도 가능하다는 인식을 심어 주었다. 하지만 칼뱅은 이미지가 갖는 이러한 효과에 대해서 의문을 품었다. 그는 하나님 말씀의 선포만이 인간의 생각과 행동을 변화시킬 수 있다고 주장했다. 그 결과 네덜란드에서는 개인의 경건을 고양시키거나 교리의 선포와 같은 이전 기대의 그림들에 대한 수요는 급격하게 감소되었다.

이러한 상황 변화에 적응하기 위하여 새로운 시도를 했던 네덜란드 화가들의 작품들에는 종교적 이미지가 사라지고 일상의 이미지가 그 자리를 대체하였다. 화가들은 자신들 주위에 일어나는 일상적인 이야기들을 화폭에 담았다. 이러한 일상성의 강조는 네덜란드 예술 작품들에서 두드러지게 나타나는 주요한 특징이 되었다. 화가들은 풍경화와 마찬가지로 자신들의 주변에서 일어나는 일들을 눈에 보이는 그대로 묘사하고자 하였다. 아버캄프Hendrick Avercamp, 포터Paulus Potter, 반 오스타드Isack van Ostade, 베하Cornelis Bega, 데 호크Pieter de Hooch 그리고 더 부루헨Hendrick der Brugghen 등과 같은 화가들은 일상성을 소재로 한 작품들을 주로 제작하였다.

이 시기 화가들이 주로 묘사한 일상이 일과 관계가 있다는 것은 상당히 중요한 의미가 있다. 이들이 바라본 일상은 하나님의 부르심의 현장이었다. 베버Max Weber가 지적한 바와 같이 직업적 소명설과 세속적 금욕주의는 프로테스탄트 윤리의 중심 사상이었다. 프로테스탄트들은 거룩한 것과 거룩하지 않은 것을 구별하는 중세 가톨릭의 이원론적인 세계관을 거부하고 자신들이 하는 모든 일이 거룩한 일이라고 믿었다. 그들에게 세속적 의무를 이행하는 것은 하나님을 기쁘

시게 하는 행위였다. 바벨론은 벗어나야 할 곳이 아니라 파송받은 곳이었다. 그들은 세속적 직업에서 하나님에 대한 신앙을 증명하고자 했다. 직업에 대한 프로테스탄트들의 이러한 이해는 17세기 네덜란드 풍속화에 반영이 되었다.

풍경화의 발달 역시 네덜란드 미술이 갖는 독특한 특징이었다. 유럽에서 풍경화가 하나의 독립된 장르로서 인정을 받게 된 것은 19세기 중반이었다. 그 이전까지 풍경화는 역사적 그림이나 신화와 문학을 주제로 한 그림들에 비해 열등하게 간주되었다. 그런데 17세기 네덜란드의 경우에는 가톨릭이 지배적이었던 지역과 달리 풍경화가 활발하게 제작되었다. 당시 제작된 그림들 가운데 대략 3분의 1이 풍경화일 정도로 많은 작품이 제작되었다.[61]

17세기 네덜란드 화가들은 교회 내부를 치장하기 위한 그림이나 개인의 경건성을 고양시키기 위한 그림보다는 이 세상에 대한 자신들의 세계관을 풍경화라는 장르를 통해서 담아냈다. 이 시기 화가들은 마치 세속적 직업 속에서 하나님의 부르심을 찾고자 하였던 개혁가들과 같이 세속적인 이미지를 통하여 거룩을 이야기하고자 하였다. 풍경화에서 나타나는 이러한 변화는 거룩한 것과 거룩하지 않은 것에 대한 중세의 이원론적인 시각을 거부하고 세상 속에 거룩을 심고자 했던 종교개혁의 정신과 궤를 같이 하는 것이었다.

확실히 풍경화는 17세기 네덜란드에서 발전된 독특한 화풍이었다. 당시 화가들은 이야기의 배경으로서의 자연이 아니라 자연 그 자체로서의 풍경을 화폭에 담았다. 화가들은 눈에 보이는 세계를 가능

야곱 반 루이스달, 〈세 그루의 나무가 있는 풍경〉,
1665-1670년, 캔버스에 유채, 138.1×173.1cm, 노턴 사이먼 재단, 파사데나, 캘리포니아

하면 보이는 그대로 재현하려고 노력하였다. 자연을 이상화하지 않고 눈에 보이는 그대로 그린 것은 중세의 미학과는 대비되는 것이었다. 이들이 바라본 자연은 하나님의 은총이 필요한 곳이었다. 반 루이스달Jacob van Ruisdael, 1628-1682의 〈유대인의 묘지〉, 〈나무를 둘러싸인 늪이 있는 풍경〉, 〈세 그루의 나무가 있는 풍경〉과 같은 그림이 대표적인 예이다. 이 작품들을 보면 나무가 부러지거나 꺾인 채 땅에 쓰러져 있다. 나무들도 화려함과는 거리가 멀다.

〈세 그루의 나무가 있는 풍경〉을 보자. 그림 왼편을 보면 폐허처럼 보이는 농가가 있다. 그 농가 앞을 보면 계곡 사이로 농부가 양을 몰고 있는 모습이 있다. 하지만 이것은 그림이 이야기하고자 하는 주제가 아니다. 화면 중앙에 나무 세 그루가 서 있다. 두 그루의 나무는 어둡게 그리고 오른쪽 끝의 부러진 나무는 밝게 채색되어 있다. 빛이 온전한 나무가 아닌 부러진 나무를 비추고 있는 것은 참으로 흥미롭다. 그는 이러한 색의 대비를 통해서 온전한 나무뿐만 아니라 부러진 나무조차 아름다울 수 있음을 보여 준다.

흔들리며 피는 꽃:
런던-파리(1873-1875)

구필 화랑에서 성실하게 일한 반 고흐는 1년 후에 월급도 올랐고 특별 수당도 받았다. 그리고 스무 살 되던 해에는 정식 화상으로 승진하여 구필 화랑의 런던 지점으로 발령받았다. 그가 런던 지점에서 받는 월급은 당시 일반 노동자의 3배인 90파운드였다. 모든 것이 순조로웠다. 구필 화랑의 런던 지점은 헤이그나 파리와 달리 갤러리가 없었다. 화랑의 주요 고객은 판매상들이었다. 런던 지점에서의 반 고흐의 삶은 헤이그와 비교했을 때 여유가 많았다. 틈이 나는 대로 미술관을 방문하였고 그곳에서 컨스타블Constable, 레이놀즈Reynolds, 게인즈버러Gainsborough, 터너Turner와 같은 영국 작가들의 작품을 보았다.*62* 영국의 그림은 네덜란드와 프랑스의 그림과 다른 영국만의 감성이 있었다. 하지만 여전히 반 고흐의 마음을 사로잡는 것은 17세기 네

덜란드 거장들의 그림과 밀레의 작품이었다.

반 고흐가 런던에 머물 당시 런던은 세상에서 가장 빠르게 성장하는 도시 가운데 하나였다. 1873년 런던의 인구는 330만 명이었고 면적은 파리의 두 배였으며 암스테르담의 15배였다.[63] 거리마다 새로운 건물이 신축되었으며, 도로들이 확장되고 지하철이 운행되기 시작했다. 거리는 사람들로 북적거리며 활기로 가득 차 있었다. 런던에 있는 중요한 미술관들도 이 시기에 생겼다. 1824년에 내셔널 갤러리National Gallery가 설립되었고, 1851년에 빅토리아 앤드 앨버트 뮤지엄Victoria & Albert Museum, 그리고 1856년에 국립 초상화 미술관National Portrait Gallery이 개관했다. 19세기는 중산모Top Hat의 세기라고 할 정도로 남자들은 높고 챙이 작은 검정색 실크로 된 중산모를 쓰고 다녔다. 반 고흐 역시 런던의 신사들과 마찬가지로 실크 모자를 쓰고 런던에서의 삶을 즐겼다.

반 고흐는 출근길에 스트랜드Strand 거리 가판대에 놓인 《런던 뉴스The Illustrated London News》와 《그래픽The Graphic》에 실린 목판화들을 구경하곤 했다. 당시 《런던 뉴스》와 《그래픽》은 화려한 런던 이면에 감추어진 사회적 불평등과 문제들을 삽화를 통해서 전달하고 있었다.[64] 반 고흐는 잡지에 실린 삽화들을 매우 좋아했다. 1883년 2월 4일 라파드Anton Rappard에게 보낸 편지에서 '10년이 지난 지금도 내 마음을 사로잡고 있다'고 말할 정도로 잡지에 실린 삽화에서 강력한 인상을 받았다.[65]

런던에 머무르는 동안 반 고흐는 영국 소설을 읽곤 했다. 샬럿 브

〈노숙자와 배고픔〉, 1869년 12월 4일 《그래픽》에 실린 삽화.
〈머서 티드빌의 전당포〉, 1875년 2월 20일 《그래픽》에 실린 삽화.

론테Charlotte Brontë의 《제인 에어Jane Eyre》를 읽고 큰 감명을 받은 그는 테오에게 그 작품을 꼭 읽어 봐야 한다고 추천하였다.[66] 반 고흐는 디킨스Charles Dickens와 엘리엇George Eliot의 작품도 좋아했다. 그는 특별히 19세기 영국의 모습을 충실히 그려내면서 당시 영국 사회가 직면한 빈곤, 아동 학대, 노동 및 교육의 현실과 같은 문제들을 예리한 필치로 써 내려간 디킨스의 작품을 좋아했다.

네덜란드 개혁파 목사의 가정에서 태어난 반 고흐는 어릴 적부터 중산층의 유복한 삶을 살 수 있었다. 집에는 집사와 유모 그리고 가정부가 있었다. 쥔데르트의 가난한 아이들과 달리 가정교사로부터 교육을 받았다. 제벤베르헌의 기숙학교에서 공부하였고 빌렘2세의 왕립학교에서 공부를 하였다. 열여섯 살의 어린 나이에 화상의 길로 들어섰지만 구필 화랑의 공동 창업자인 삼촌의 후광으로 빨리 자리를 잡을 수 있었다. 이러한 성장 배경으로 인해 그는 런던에 오기 전까지 가난한 사람들의 삶을 직접적으로 대면한 적은 없었다. 그런데 런던에서 책을 통해, 그리고 직접 눈으로 가난을 목격하였다. 그리고 수많은 공장 노동자들과 서비스업에 종사하는 사람들이 복음을 통해서 위로받는 것을 보았다.

이 시기 반 고흐는 런던 남부의 메트로폴리탄 타버나클Metropolitan Tabernacle 교회에 출석하면서 스펄전Charles Spurgeon목사의 설교를 들었다. 스펄전은 당대 최고의 설교가였다. 수천 명의 사람들이 매 주일 그의 설교를 듣기 위해 모여들었다. 비록 런던에서 열렸던 무디Moody 와 생키Shankey의 복음 집회에 참석하지는 못했지만, 많은 사람이 복

음을 듣기 위하여 모여드는 모습을 보고 큰 감동을 받았다.[67] 런던에서 일어나고 있는 부흥운동은 반 고흐에게도 영향을 미쳤다. 목사의 아들로 태어났지만 그가 이렇게 성경에 매달린 적은 없었다. 어떻든 간에 런던에서의 삶은 그에게 복음에 대한 열정을 주었다. 이 시기 그가 테오에게 보낸 편지에 설교와 성경이 자주 인용이 된 것으로 보아 영국에서 강하게 일어났던 복음주의 운동에 영향을 받은 것 같다.[68]

그런데 평탄할 것만 같던 런던에서의 삶에 변화가 찾아왔다. 반 고흐는 어떤 이유에서인지 갑자기 일에 대한 열정을 상실하고 무기력에 빠지게 되었다. 반 고흐의 전기 작가들 가운데 상당수가 반 고흐가 그렇게 된 이유를 첫사랑의 실패에서 찾는다. 유지니 어설라Eugenie Ursula는 반 고흐가 런던에 처음 도착했을 때 하숙을 했던 집의 딸이다. 반 고흐는 그녀에게 한눈에 반했고, 용기를 내어 청혼했지만 바로 거절당했다. 이 첫사랑의 실패가 그를 절망의 나락에 빠지게 하였다는 것이다.[69] 주디 선드 역시 첫사랑의 실패가 반 고흐의 삶을 송두리째 흔들어 놓았다고 말한다.[70] 그런데 흥미로운 것은 이 시기 반 고흐가 테오와 주고받은 편지에 유지니에 관한 내용이 없다는 점이다. 평소 자신의 주변에 일어나는 일을 상세히 서술하는 반 고흐의 스타일로 볼 때, 만약 그가 유지니와 사랑에 빠졌거나 혹은 청혼을 거절당했다면 분명 편지에 언급했을 것이다. 따라서 유지니에게 청혼을 거절당한 것으로 인해 상실감에 빠져 직장을 그만두었다는 견해는 지지받기가 어렵다.

반 고흐는 런던을 좋아했다. 1875년 7월 24일 테오에게 보낸 편

지에 아침마다 출근길에 보았던 안개가 자욱한 웨스트민스터 다리 Westminster Bridge, 웨스트민스터 사원Westminster Abby, 국회의사당House of Parliament이 그립다고 쓸 정도였다.[71] 파리에서 1년을 지낸 후에 다시 돌아간 곳도 영국이었다. 만약 실연의 상처가 그를 힘들게 하였다면 런던에 대한 추억이 그가 말하는 것처럼 좋지는 않았을 것이다. 자신이 하는 일에 자부심도 상당했고 열정적이었던 반 고흐가 갑자기 무기력해진 이유를 우리는 알 방법이 없다. 한 가지 확실한 것은 런던에서 근무하던 어느 시점에 자신이 하던 일에 회의를 느꼈고, 그 이후 성경을 탐독하면서 자신의 소명에 대해서 질문을 던졌다는 것이다.[72]

구필 화랑 런던 지점장은 반 고흐가 자신이 하는 일에 흥미를 잃은 것을 알고는 그를 파리로 전출시킨다. 하지만 파리에서도 일에 대

1873년에 찍은 파리 근교 아니에르에 있는 구필 화랑의 작업장

반 고흐, 꿈을 그리다

한 그의 열정은 회복되지 않았다. 반 고흐는 몽마르트르Montmartre 근교에 방을 얻어 직장 동료였던 헤리 글레드웰Harry Gladwell과 함께 지냈다. 당시 열여덟 살이던 글래드웰은 구필 화랑의 파리 지점에서 수습 사원으로 지내고 있었다.[73] 둘은 매일 저녁 거실에 앉아 성경을 함께 읽었다.[74] 얼마나 성경을 탐독했는지 이 시기 테오에게 보낸 편지에는 성경 말씀으로 가득 차 있었다. 간혹 미술 작품을 관람하기 위해 미술관에 가기도 했지만 그는 대부분의 시간을 성경을 읽으며 보냈다. 그리고 테오에게 그리스도의 품 안에서 거듭났음을 선언하면서,[75] 하나님을 경외하고 그의 모든 계명들을 지키는 것이 사람의 본분이라고 강조한다.[76] 반 고흐는 넓은 길보다는 좁은 길로 가야 하며, 섬김을 받는 것보다 다른 사람을 섬기는 자리로 나아가는 것이 신자들의 마땅한 도리라고 굳게 믿었다.[77] 토마스 아 켐피스Thomas á Kempis의 《그리스도를 본받아Imitation of Christ》는 당시 반 고흐에게 가장 많은 영향을 준 책이었다. 참된 그리스도인이라면 그리스도를 따라 살아야 하며, 이를 위해 영적인 삶에 집중해야 한다는 내용에 큰 감명을 받았다. 1875년 9월 27일 테오에게 보낸 편지에서 신자들은 세상에서 벗어나는 것이 아니라 세상 속에서 믿음을 증거해야 하며, 그리스도의 은혜로 그 일을 마무리할 수 있다고 말했다.[78]

반 고흐가 헤이그에서 화상으로 첫발을 내 딛었을 때, 그의 꿈은 숙부와 같이 성공한 화상이 되는 것이었다. 그리고 스무 살이라는 어린 나이에 능력도 인정받았고 경제적으로도 윤택해졌다. 일이 이렇게만 되어 간다면 아무것도 부러울 게 없었다. 그러던 어느 날 자신

이 추구하던 일들에 대해 의문이 들기 시작했다. 그리고 그에 대한 대답을 찾기 위해 성경을 읽었다. 반 고흐는 시간이 지나감에 따라 점점 더 화랑 일에 흥미를 잃었고, 1876년 1월 자의 반 타의 반으로 화랑을 그만두게 되었다.

반 고흐가 가지고 있었던 《L'Illustration》 잡지의 표지.

반 고흐, 꿈을 그리다

소명을 찾아서:
런던(1876)

반 고흐의 아버지는 그가 센트 숙부와 같이 화방을 차려 사업하기를 원했다. 하지만 반 고흐는 그림을 파는 일에 더 이상 흥미를 느끼지 못했다. 그리고 그해 4월 자신의 열정을 불사를 일을 찾아 영국 남동부에 위치한 작은 항구 도시 램스게이트Ramsgate에 있는 기숙학교 보조 교사로 간다. 학교에는 열 살에서 열네 살까지의 남자아이들 스물네 명이 공부하고 있었다. 정교사는 없었고 열일곱 살 된 보조 교사가 한 명 더 있었다. 반 고흐는 이 곳에서 프랑스어와 독일어, 수학을 가르쳤다. 아이들의 부모는 가난한 노동자들로 대부분 생계를 위해 런던에서 일을 했다.[79] 학교의 규율은 엄격했다. 아이들은 저녁 8시에 취침해서 아침 6시에 일어났다. 기숙학교 교장인 윌리엄 스톡스 William Stockes는 형편이 어려운 학부모들이 수업료를 제때 내지 못한다

는 이유로, 아이들을 가혹하게 대했다. 수업 환경은 열악했고 아이들에게 제공되는 음식 또한 형편없었다. 학부모들이 아이들을 만나러 올 때에만 그나마 제대로 된 음식을 내놓을 정도였다.

반 고흐는 창가에 바짝 붙어 떠나는 부모의 뒷모습에서 눈을 떼지 못하는 아이들을 측은하게 바라보곤 했다.

> 면회를 마치고 돌아갈 때면 아이들은 창문에 기대어 돌아가는 부모의 모습을 물끄러미 바라보곤 해. 그것이 바로 이 소묘야. 창문을 사이에 두고 펼쳐지는 이 슬픈 풍경을 아마도 영원히 잊지 못할 거야.(1876. 5. 31)

이러한 아이들의 모습은 그가 어린 시절, 기숙학교에서 집으로 돌

램스게이트의 기숙 학교가 있던 건물 © Young, 2015.

반 고흐, 꿈을 그리다

아가는 부모의 모습을 바라보던 자신의 기억과 겹치면서 더 강렬하게 다가왔다. 반 고흐는 형편이 어렵다는 이유로 제대로 대우받지 못하는 아이들과 유대감을 키워 나갔다.

아직도 램스게이트에는 반 고흐가 아이들을 가르쳤던 기숙학교와 그가 머물던 집이 남아 있다. 기숙학교는 테라스 형태로 된 4층짜리 건물의 한 부분으로 겉모습만으로는 도저히 학교라고 생각하기 힘들다. 반 고흐는 길 건너편인 스펜서 스퀘어 11번지에서 살았다. 그의 집은 학교에서 걸어서 2분 정도 떨어진 곳에 있다. 지금은 개인 소유가 되었지만 건물 앞에는 반 고흐가 살았다는 사실을 나타내는 동판이 있다. 다락이 달린 방에서 테오에게 장문의 편지를 쓰고 가끔씩 자신의 주변 풍경을 스케치해서 보내기도 했다.

2015년 필자가 램스게이트를 방문했을 때의 풍경은 반 고흐가 스케치한 그때의 풍경과 똑같았다. 반 고흐가 바라보았던 바닷가에 있는 4층짜리 건물은 지금은 영어 학교로 운영되고 있다. 1층은 카페이고, 카페 한쪽 구석에 지역 화가가 자신의 그림을 전시하며 팔고 있었다.

그해 6월 교장 윌리엄 스톡스는 학교를 런던에 있는 아일워스 Isleworth로 옮긴다. 가난한 노동자들의 아이들만으로는 도저히 학교를 운영할 수 없었기 때문이다. 6월 12일 반 고흐도 그를 따라 런던으로 갔다. 반 고흐는 3일간을 꼬박 걸어서 캔터베리Canterbury를 지나 아일워스에 도착한다. 캔터베리를 지날 때 반 고흐는 캐닝턴Kennington에 있는 성 마가 교회Saint Mark's Church 목사에게 편지를 써서 목회자가 되고 싶은 자신의 심경을 표현한다.

반 고흐, 〈램스게이트 전경〉, 1876, 종이에 펜화, 5.6×5.7cm, 반 고흐 미술관, 암스테르담
반 고흐가 그렸던 램스게이트 로얄 로드의 전경 ⓒ Young, 2015.
로얄 로드 코너에 있는 카페 내부 ⓒ Young, 2015.

반 고흐, 꿈을 그리다

스펜서 스퀘어 11번지 ⓒ Young, 2015.

제 아버지는 네덜란드의 시골 교회 목사입니다. 저는 열한 살에 중학교에 입학해 열여섯 살까지 다녔습니다. 직업을 선택해야 할 때 무엇을 선택해야 할지 몰랐습니다. 그래도 미술상과 판화 출판업을 하는 구필 화랑의 파트너인 숙부의 주선으로 헤이그 지점에서 일을 시작했습니다. 저는 3년간 그곳에서 일을 했습니다. 거기서 영어를 배워 런던에 갔고, 2년 뒤에는 다시 파리로 옮겼습니다. 그러나 여러 가지 이유로 회사를 그만두었습니다. 저의 목표는 교회에서 복음을 전하는 것입니다. 비록 신학을 공부하지는 않았지만 그동안 제가 여러 나라를 여행하고, 다양한 사람들과 함께 일하고, 또 외국어 몇 개를 구사할 수 있다는 것이 나의 약점을 보완할 수 있다고 생각합니다. 하지만 내가 이 일을 지원하는 가장 큰 이유는 내 안에 교회를 향한 사랑이 있기 때문입니다. 그 사랑은 내 안에서 늘 꿈틀거립니다.[80]

이 편지는 반 고흐의 소명을 이해하는 데 있어서 중요한 의미를 갖는다. 목회자가 되겠다는 소명이 이 편지에서 처음 구체적으로 표현되었기 때문이다. 1874년부터 시작된 삶의 의미를 향한 질문에 대한 답을 램스게이트 기숙학교에서 가난한 아이들을 돌보면서 찾게 된 것이다. 지난 2년간 그를 사로잡았던 《런던 뉴스》와 《그래픽》의 삽화들, 디킨스와 엘리엇, 토마스 아 켐피스의 글들은 모두 한곳을 가리키고 있었다.

그는 런던선교회 같은 곳에서 선교사로 활동하면서 가난한 사람

들에게 복음을 전하고 어려움에 처한 외국인 노동자들을 돌보고 싶었다. 선교사가 될 수 있는지 여부를 알아보기 위하여 런던 시내에 있는 선교 단체를 두세 번 방문하기도 했다.[81] 하지만 그에게 선교사로서의 길은 아직 열리지 않았고, 길이 열릴 때까지는 기숙학교 보조교사로 일을 해야 했다. 윌리엄 스톡스는 반 고흐에게 램스게이트에서 근무한 두 달을 포함해 3개월의 수습 기간을 거친 다음 월급을 준다고 한 약속을 끝내 지키지 않았다. 그러던 어느 날 우연한 기회에 감리교 목사인 존스Thomas Slade-Jones가 운영하는 학교의 교사직을 제안 받는다. 존스 목사가 운영하는 학교는 스톡스가 운영하는 학교에서 반 마일 정도 떨어져 있는 곳에 있었다. 반 고흐는 트위큰햄 가Twickenham street 158번지로 거처를 옮긴 뒤 본격적으로 정식 교사로서 일을 시작한다.

반 고흐는 존스 목사가 운영하는 학교에서의 생활이 너무 좋았다. 낮에는 학생들을 가르치고 밤에 아이들이 잠자리에 들 때에는 성경을 읽어 주었다. 아이들은 그가 성경을 읽는 소리를 들으며 잠이 들기도 했다. 반 고흐는 또한 주일학교에서 아이들에게 성경을 가르치는 일도 맡았다. 1876년 8월 16일 테오에게 보낸 편지에서 하루도 성경을 읽지 않거나 기도하지 않는 날이 없었다고 할 정도로 말씀과 기도에 전념하며 지냈다.[82]

존스 목사는 학생들과 주일학교 아이들에게 열정적으로 성경을 가르치는 반 고흐를 보고 앞으로는 학교보다는 교회 일에 더 집중하는 것이 좋을 것 같다고 권면한다. 이곳에서 그는 자신의 사역을 도와

트위큰햄 158번지 ⓒ Young, 2015.
반 고흐의 이름을 따 거리 이름을 지었다. ⓒ Young, 2015.

달라고 요청하는 존스 목사의 청에 따라 가난한 사람들에게 복음을 전하며 삶에 큰 전환기를 맞는다. 램스게이트와 아일워스에서 지내는 동안 가난한 사람들의 비참함을 수없이 목격하며 반 고흐의 마음속에 소망이 하나 생긴 것이다. "예수 그리스도 외에 그 어느 것도 이 세상에서 나를 만족하게 할 것은 없다."[83] 1876년 11월 10일 테오에게 한 말이다. 반 고흐는 복음을 전하는 일이 너무 좋았다. 특별히 가난한 사람들에게 복음을 전하는 것이 자신의 사명이라고 굳게 확신하였다.

그해 10월 29일 반 고흐는 첫 설교를 한다. 설교의 주제는 '시간과 영원'이었다. 그는 시간을 우리가 거하는 곳으로, 영원을 하나님이 거하는 곳으로 이해하였다. 그리고 이 세상에서의 삶은 영원을 향한 순례라고 여겼다.

"나는 땅에서 나그네가 되었사오니 주의 계명들을 내게 숨기지 마소서(시편119:19)." 우리에게는 오래전부터 내려온, 그리고 지금도 여전히 소중한 믿음이 있습니다. 그것은 우리 삶이 천국을 향한 순례라는 것입니다. 우리는 이 세상에서 나그네입니다. 그러나 그렇다고 할지라도 우리는 혼자가 아닙니다. 왜냐하면 하나님 아버지께서 우리와 함께하시기 때문입니다. 우리는 순례자입니다. 우리의 삶은 천국으로 향하는 긴 여행입니다. … 이 여정의 마지막은 우리 주님께서 우리를 위하여 예비해 주신 아버지 집에 들어가는 것입니다. … 이 순례의 목적지는 아버지의 집입니다. 슬픔은 인생의 조

건이며 삶은 고통입니다. 하지만 우리에게는 예수 그리스도가 있고, 그분 안에서 기쁨을 발견합니다. 예수 그리스도를 믿는 사람들에게 소망이 배제된 죽음이나 슬픔은 없습니다. 그리스도인은 부단히 거듭나면서 어둠에서 빛으로 나아가는 존재들입니다. 그리스도인들은 소망 없는 사람처럼 슬퍼하지 않습니다. 기독교 신앙은 우리를 늘 푸른 나무처럼 만듭니다. 이 세상에서 나그네로 산다는 것이 되는 대로 살아도 된다는 말이 아닙니다. 잠시 떠도는 나그네 인생이지만 우리 삶에서 하나님의 뜻이 나타나야 합니다. 언젠가 아름다운 그림 하나를 본 적이 있습니다. 그것은 [역자 주: 조지 헨리 보우턴George Boughton, 〈성공을! 캔터베리를 향한 순례의 시작〉, 1874] 저녁 풍경화였습니다.[84] 오른편 멀리 푸르스름한 언덕

조지 헨리 보우턴, 〈성공을! 캔터베리를 향한 순례의 시작〉,
1874, 캔버스에 유채, 122×184cm, 반 고흐 미술관, 암스테르담

반 고흐, 꿈을 그리다

과 그 위로 장엄한 석양과 금, 은, 보랏빛으로 물든 잿빛 구름이 있습니다. 그리고 노란 잎과 풀로 덮인 광야 같은 들판이 펼쳐집니다. 들판을 지나 멀고 먼 높은 산으로 향하는 길이 놓였고 그 산 위에는 아름다운 일몰이 드리워진 도성이 서 있습니다. 그 길을 지팡이를 든 순례자가 가고 있습니다. 순례자는 이미 아주 오랫동안 걸어왔고 매우 지쳐 있습니다. 그때 그는 하나님의 천사를 만납니다. 이 장면은 사도 바울의 유명한 구절 '근심하는 자 같으나 기뻐하는'이라는 말씀을 떠올리게 합니다. 그 하나님의 천사는 순례자들을 격려하고 순례자들의 질문에 답하기 위하여 그곳에 있었습니다. 순례자는 묻습니다. "이 길은 저 위까지 쭉 이어져 있습니까?" 천사가 대답합니다. "그렇습니다." 그러자 그 순례자는 다시 묻습니다. "그렇다면 이 길을 종일 걸어가야 합니까?" 천사는 아침부터 저녁까지 걸어가야 한다고 대답합니다. 이 말에 순례자는 슬퍼하면서도 여전히 기쁘게 걸어갑니다. 아득한 길을 걸어왔고 또 가야 할 길이 멀어 슬프지만 그럼에도 불구하고 희망을 가지는 이유는 붉은 석양 속에서 빛나는 영원한 도성을 바라보기 때문입니다. 순례자는 오래전에 들었던 옛 말씀을 생각합니다. "겪어야 할 많은 고통을 겪고, 겪어야 할 많은 어려움을 겪고, 해야 할 많은 기도를 한다면 마지막은 평화가 올 것입니다." 그리고 또 다른 말씀은 "물이 입술까지 차오르지만 그러나 더 이상 오르지는 않는다."는 말씀입니다. 그리고 순례자는 이렇게 말합니다. "나는 점점 지쳐 가겠지만 대신 주님께 더욱 가까이 가겠지요." 우리는 이 세상에서 고

반 고흐, 〈턴 햄 그린의 교회 전경〉,
1876, 종이에 펜화, 3.8×10cm, 반 고흐 미술관, 암스테르담

통을 받고 살아갈 수 밖에 없습니다. 그러나 이 땅 위에서 사는 동안 우리에게는 하나님께서 주시는 위로가 있습니다. 하나님의 천사가 우리를 위로합니다. 그 천사를 잊지 맙시다. 그리고 우리의 일상으로 돌아가서 매일의 의무를 감당해 나갈 때, 하나님께서는 우리의 일상을 통해 우리에게 더 높은 것을 가르쳐 주십니다. 그것은 우리의 삶은 순례의 여정이며 우리는 이 세상에서 나그네라는 것입니다.'[85]

이 설교와 같이 반 고흐의 인생은 순례자 같았다. 그는 이 세상 어디에도 발붙일 만한 곳이 없었다. 하지만 낙망하지 않고 자신이 가야만 하는 길을 묵묵히 걸어갔다. 훗날 그가 자신의 그림에 가난한 사람들의 모습을 주로 담은 이유도 그림으로 이들에 대한 세상의 의무를 일깨우기 위함이었다.

반 고흐는 런던에서 존스 목사를 도와 가난한 사람들에게 복음을 전하는 일이 매우 좋았지만 아이들을 가르치며 런던 외곽에 사는 어려운 사람들까지 돌보려니 힘에 부쳤다. 지칠 대로 지친 반 고흐는 크리스마스 무렵 2주간 휴가를 받아 부모님이 계시는 네덜란드 에텐으로 향했다. 그런데 아들을 다시 런던으로 돌려보낼 수 없다고 생각한 그의 아버지는 도르드레흐트Dordrecht에 있는 서점에서 일하도록 주선한다.

탄광촌의 전도사:
도르드레흐트-보리나주(1877 - 1879)

1876년 겨울, 크리스마스를 가족과 함께 보낸 반 고흐는 런던으로
돌아가지 못했다. 그의 부모들이 런던에서 하는 일이 장래가 없다고
보고 런던으로 돌아가는 것을 말렸기 때문이었다. 반 고흐는 센트 숙
부의 도움으로 도르드레흐트에 있는 블뤼세 앤드 판 브람Blussé & Van
Braam 서점에 취직했다.[86] 블뤼세 앤드 판 브람 서점은 일반 서적뿐 아
니라 그림과 미술 재료들을 취급하고 있었다. 브라트Braat가 운영하는
블뤼세 앤드 판 브람 서점은 일이 많았다. 반 고흐는 아침 여덟 시부
터 새벽 한 시까지 일해야 했다. 일이 많기는 했지만 반 고흐는 차라
리 더 잘되었다고 생각했다.[87] 그렇게 시간은 흘러갔고 반 고흐는 바
쁜 하루하루를 보내고 있었다.

하지만 복음에 대한 열정은 여전히 그의 가슴속에서 타오르고 있

반 고흐, 꿈을 그리다

었다. 그는 성경을 읽고 또 읽었다.[88] 1877년 3월 16일 테오에게 보낸 편지에서 "주의 말씀은 내 발의 등이요, 내 길의 빛이니이다.(시편 119:105)"라는 말씀을 인용하면서 언젠가 하나님의 말씀이 자신의 발길을 인도하실 것이라고 쓴다. 반 고흐는 서점 일을 열심히 했지만 만족을 얻지는 못했다. 존스 목사의 학교에서 일할 때보다 월급은 많았지만 그것뿐이었다. 생활은 윤택해졌지만 영혼이 메말라 가는 것 같았다. 이 시기 반 고흐가 동생 테오에게 보낸 편지를 보면 대부분 성경에 관한 것이다. 본격적으로 성직자가 되기로 결심한 것도 바로 이 때다. 반 고흐는 세상이 주는 안락함보다 복음으로 인해 고난받는 것이 더 좋다고 여겼다. 그리고 테오에게 편지를 써 목회자가 되겠다는 자신의 생각을 밝힌다.[89]

1875년의 블뤼세 앤드 판 브람 서점의 전경 ⓒ 도르드레흐트 왕립기록관

우리 집안에서는 계속해서 목회자가 나왔어. 그리고 지금도 목회자가 나와야 한다고 생각해. … 내가 간절히 바라는 것은 아버지와 할아버지의 영이 내 위에 머물러 나로 하여금 목회자가 되게 하는 것이야.(1877. 3. 23)

반 고흐는 끓어오르는 종교적인 열정을 어떻게 해야 할지 몰랐다. 자신이 지금 하는 일은 일시적인 것이고 언젠가 할아버지와 아버지처럼 교회에서 복음을 전하는 것이 자신이 평생 해야 할 일이라고 생각했다.[90]

서점 일에서 기쁨을 발견하지 못한 반 고흐는 매일 성경을 묵상하고, 네덜란드 성경을 영어와 독일어 그리고 프랑스어로 번역하는 데 힘을 쏟았다. 프랑스나 독일 그리고 영국은 이미 자국어 성경이 있었다. 영국은 자국어 성경이 제일 먼저 번역된 곳이기도 했다. 세 나라 모두 반 고흐의 번역 성경이 필요한 나라는 아니었다. 그럼에도 불구하고 그가 성경을 번역한 것은 복음에 대한 끓어오르는 열정을 분출할 방법을 몰랐기 때문이었다. 주일에는 가톨릭과 개신교를 가리지 않고 예배를 드렸다. 어떤 주일은 하루에 네 군데 교회에서 예배를 드리기도 하였다.[91] 반 고흐는 잠을 자는 것은 사치라고 여기며 아주 늦은 밤까지 성경을 읽었다.

서점에서의 일은 반 고흐에게 맞지 않았다. 블뤼세 앤드 판 브람 서점 역시 일에 대한 열정이 없는 반 고흐를 원하지 않았다. 반 고흐의 모든 관심은 하나님의 말씀을 깊이 연구하고, 그 깨달은 바를 사람

들에게 전하는 것이었다.[92] 그는 스펄전 목사의 책들을 읽었으며, 자신의 설교를 들어줄 사람이 없었지만 늦은 밤까지 설교문을 작성했다. 그는 기도하는 데 많은 시간을 보냈다. 서점 주인인 브라트는 반 고흐가 서점에서 일하는 것이 적절치 못하다고 생각했다. 서점에 있는 동료들도 반 고흐의 이러한 종교적인 열정을 이해하지 못했다. 반 고흐는 주변 사람들로부터 점점 고립되어 갔고, 고립되면 될수록 더 신앙에 몰두했다. 물질적 풍요를 추구하는 것보다는 성직자가 되어서 사람들에게 복음을 전하는 일이 자신이 평생 해야 할 일이라고 생각한 반 고흐는 석 달 만에 직장을 그만두었다.

아버지와 센트 숙부는 반 고흐가 목사가 되는 것을 탐탁치 않게 여겼다. 당시 반 고흐는 이미 스물네 살이었고, 목사가 되기 위해서는 7년을 더 공부해야 했다. 하지만 반 고흐는 어떤 대가를 지불하더라도 목사가 되고자 했다. 이때 암스테르담Amsterdam에서 목회를 하는 이모부 스트리커Johnnes Stricker 목사가 반 고흐에게 도움의 손길을 내밀었다. 스트리커 목사는 암스테르담에서 목회를 하며 암스테르담 신학대학교에서 학생들을 가르치고 있었다. 신학교에 입학하려면 수학, 대수학, 역사, 지리, 문법 그리고 고전어 시험을 통과해야 했다.[93] 스트리커 목사는 반 고흐가 헬라어와 라틴어 시험을 준비할 수 있도록 모리츠 벤자민 멘데스 다 코스타Maurits Benjamin Mendes da Costa: 1851-1938를 소개해 주었다.

암스테르담에는 반 고흐의 친척들이 많이 살고 있었다. 해군 조선소 제독인 숙부 얀Jean van Gogh과 서점을 운영하는 숙부 코르Cor van Gogh

그리고 이모부 스트리커 목사가 있었다. 반 고흐는 그들로부터 많은 도움을 받았다. 그는 해군 조선소 제독인 숙부 얀과 함께 살았다. 서점을 운영하는 코르 숙부는 반 고흐에게 말벗이 되었고 가끔 필요한 책도 주었다. 스트리커 목사는 반 고흐가 신학교 입학시험을 잘 준비할 수 있도록 물심양면으로 도와주었다. 그는 반 고흐를 자신의 집으로 자주 초대해 함께 이야기를 나누었으며 공부에 대한 조언을 해주기도 했다.

멘데스는 3개월이면 헬라어와 라틴어를 숙달하는 데 충분할 것이라고 보았지만 시간이 지나도 수확이 없었다. 라틴어는 그런대로 괜찮았지만 헬라어는 반 고흐가 넘기 힘든 장벽이었다. 단어장을 만들

얀 숙부가 책임자로 있었던 조선소의 전경. 그 옆에 당시 해상 창고로 사용되던 흰색 건물이 있다. 얀 숙부의 집은 해상 창고 길 건너 흐로테 까텐부르허쉬트라아트Grote Kattenburgerstraat 3번지에 있다. ⓒ Young, 2016.

어 늦은 밤까지 공부했지만 노력만큼 결과가 나타나지 않았다. 멘데스는 어떻게든 반 고흐의 고전어 실력을 향상시키려 애썼지만 소용없는 일이었다.[94] 고전어의 높은 벽을 넘지 못한 반 고흐는 1년여가 지나 결국 입학을 포기하고 만다.

멘데스는 훗날 반 고흐와 함께했던 시간을 회고하면서 반 고흐는 고전어 공부보다 존 번연의 《천로역정》, 토마스 아 켐피스의 《그리스도를 본 받아》 그리고 성경에 대해 이야기하는 것을 더 좋아했다고 말했다.[95] 고전어에는 소질이 없었지만 가난한 자들에게 복음을 전하고자 하는 그의 꿈은 사라지지 않았다. 그는 결국 1878년 8월 벨기에 브뤼셀에 있는 선교사를 양성하는 신학교에 입학했다. 이곳의 교육과정은 3년으로, 6~7년을 공부해야 하는 네덜란드 신학교보다는 훨씬 짧았다. 그뿐만 아니라 선교사가 되기 위해서 모든 과정을 이수할 필요도 없었다. 이곳의 교육 과정은 사람들에게 효과적으로 복음을 전할 수 있는 실천적인 교육에 초점이 맞춰져 있었다.[96]

보크마Bokma 학장은 반 고흐에게 먼저 3개월간 공부해 보고, 계속 공부할지를 결정하자고 제안하였다. 학생은 모두 다섯 명이었다. 그중 두 명은 파트타임 학생이었고, 정규과정 학생은 반 고흐를 포함해 세 명뿐이었다.[97] 반 고흐는 책상 대신 무릎 위에 노트를 놓고 필기를 하였다. 급우들은 이런 그의 모습을 우스꽝스럽게 생각했으며 수업 중에 반 고흐에게 장난을 치기도 했다. 반 고흐 역시 학교의 수업 방식이 마음에 들지 않았다. 신학교 설립자였던 데 용de Jong목사는 플랑드르 사람들에게 복음을 전하기 위해서는 플랑드르 언어를 사용해야

한다는 확고한 신념이 있었다. 그리고 노동자들과 같이 교육을 제대로 받지 못한 사람들도 이해할 수 있도록 가급적 간단하고 명료하게 설교해야 한다고 가르쳤다.[98] 하지만 반 고흐의 설교는 런던에서 했던 그의 첫 설교와 같이 장황했다. 3개월 뒤에 보크마 학장은 설교 자질이 부족하다는 이유로 반 고흐에게 불합격 판정을 내렸다.

반 고흐는 절망에 빠졌다. 도루스는 교단 총회에 탄원서를 보내 아들에게 한 번 더 기회를 달라고 요청하였다. 다행히 도루스의 요청이 받아들여져 반 고흐는 보리나주에 있는 한 탄광촌에서 전도사로 사역하게 되었다.[99] 이때 그의 나이가 스물다섯 살이었다. 보리나주는 벨기에 남부 몽스Mons와 프랑스 접경에 위치한 가난한 탄광촌이었다. 뒷면에 있는 그림은 반 고흐가 이곳에서 사역하는 동안 그렸던 보리나주의 풍경이다.

반 고흐는 마을회관에서 예배를 드리거나 광부들의 집을 방문해 성경 공부를 가르치기도 했다.[100] 그의 일과는 병자들을 돌보는 일로 시작해서 병자를 돌보는 일로 마무리되었다.[101] 그는 그들을 돌보는 일이 정말 좋았다. 1878년 12월 26일 테오에게 보낸 편지에서 만약 자신에게 이곳에서 사역할 수 있는 자격이 주어지면 매우 행복할 것 같다고 말했다.[102]

어디를 둘러보아도 굴뚝이 서 있고, 산더미 같은 석탄이 광구 주변에 쌓여 있다. 광부들은 모두 여위었고, 열병으로 창백하여 피곤해 보인다. 비바람에 시달린 모습에다가 쇠약하여 겉늙어 보인다. 여

인들은 모두 쭈그러들었고 지쳐 있다. 광산 주변은 연기로 그을린 죽은 나무들과 가시 울타리, 똥 더미, 잿더미, 쇠 부스러기에 둘러쌓인 가난한 광부들의 오두막집이 즐비하다.(1879. 4. 16)[103]

이것이 반 고흐가 본 탄광촌의 처참한 모습이었다. 광부들은 새벽에 갱도에 들어가 열네 시간씩 일을 해야 했다. 아이들도 탄광에 들어가 일을 했다. 그것은 막장의 좁은 틈새까지 들어가 석탄을 캐기 위해서는 몸집이 작은 어린아이들이 필요했기 때문이다. 여자들도 예외는 아니었다. 여자들은 석탄을 등에 지고 옮겨야 했다.

한번은 이곳에서도 가장 열악한 탄광인 마르까스(Marcasse) 갱도 지하 700미터 깊이까지 들어가 여섯 시간을 돌아보았다. 이곳은 폭발과 붕괴, 누수, 오염된 공기 등으로 수많은 광부들이 죽어 나간 곳이었다. 탄광은 5개의 층으로 이루어졌는데, 그중 세 곳은 더 이상 석탄이 나오지 않아 이미 폐쇄되었고, 그 아래로 두 개의 갱도를 더 파 내려가 석탄을 캐고 있었다. 그렇게 채취된 석탄을 어린아이들이 수레로 옮겨 지상으로 올렸다.[104]

형편없는 환경에서 작업하는 광부들을 본 반 고흐는 충격을 받았다. 이들은 매일 생명의 위협을 느끼며 힘들게 살아가고 있었다. 그 뒤 반 고흐는 탄광촌에서 대접받는 목회자로 살기보다는 광부들과 같은 생활을 하기로 결심했다.

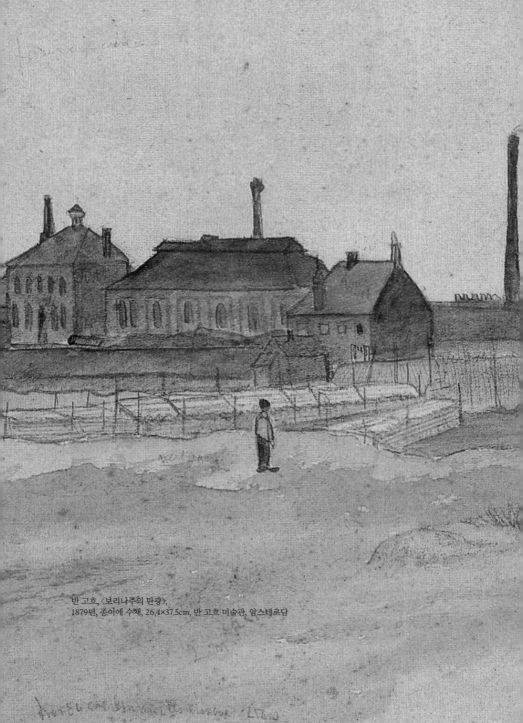

반 고흐, 〈보리나주의 탄광〉,
1879년, 종이에 수채, 26.4×37.5cm, 반 고흐 미술관, 암스테르담

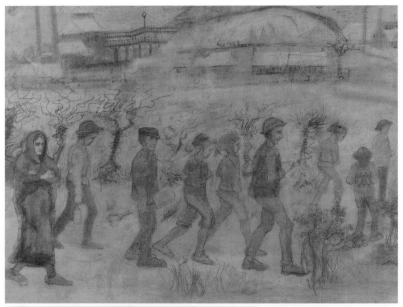

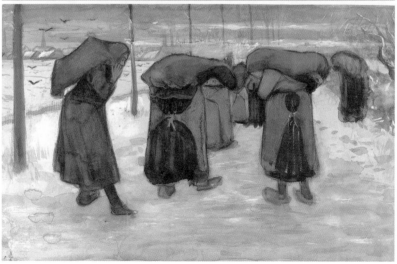

반 고흐, 〈눈 내리는 날의 광부들〉, 1880년, 연필과 채색 분필, 44×55cm, 크뢸러 밀러 미술관, 오테를로
반 고흐, 〈석탄 나르는 여인들〉, 1882, 종이에 수채, 32×50cm, 크뢸러 밀러 미술관, 오테를로

반 고흐, 꿈을 그리다 ───

아들이 어떻게 지내는지 보려고 이곳을 방문한 도루스는 깜짝 놀랐다. 광부들의 실상을 알고 자신만 편히 살 수 없다고 생각한 반 고흐는 그동안 머물던 하숙집에서 나와 오두막에서 지내고 있었다. 그는 자신의 생활비와 심지어 옷까지 가난한 사람들에게 나누어 주었다. 비록 부유한 가정에서 태어나지는 않았지만 중산층의 삶을 누리며 성장한 아들이 광부들과 다름없이 지내는 모습을 본 도루스는 반 고흐에게 숙식은 편안한 곳에서 해야 한다고 조언하였다. 그러나 반 고흐는 자신이 당연히 누릴 수 있는 권리조차 포기한 채 어려운 사람들과 동고동락했다.

당시 탄광은 가스 폭발과 낙반 사고 등이 자주 벌어져 위험천만 곳이었다. 반 고흐는 사고가 나면 위험을 무릅쓰고 피해자들을 구출하였고, 의사가 포기한 중환자들을 성심성의껏 간호해서 살려내기도 하였다. 그뿐 아니라 다른 사람의 불행이나 슬픔을 접할 때는 자신이 그 사람과 똑같은 처지에 놓일 수 없다는 현실에 괴로워했고, 자신을 희생하면서까지 그들을 도우려 했다. 사람들은 이러한 반 고흐의 모습에 감동받았고 그의 설교에 귀를 기울이게 되었다. 그러나 전도사 수습 기간이 끝날 무렵 그가 속한 복음교회는 그가 성직자가 되기에는 부적절하다고 판단하였다. 그것은 반 고흐가 광부들과 같은 옷을 입고 그들처럼 살고 있었기 때문이었다.[105] 성직자는 고귀하고 청결하며 세속인 같은 생활을 해서는 안 된다고 생각한 당시 성직자들의 눈에 비친 고흐의 모습은 정결하지 못했던 것이다.

그는 어쩔 수 없이 새로운 삶의 목표를 찾기 위해 몸부림쳤다. 그

러다 발견한 것이 바로 그림이었다.[106] 반 고흐는 원래 복음을 전하고 싶었지만, 이제는 세상에 가난한 사람들의 삶을 드러내고 보여 줌으로써, 연약하고 상처받은 사람들에 대한 세상의 의무를 일깨워 주고자 하였다. 그래서 그림을 그리기 시작했다.

> 광부들과 직조공들은 아직도 다른 노동자들이나 장인들과는 다른 부류로 취급되고 있어. 참 딱한 이들이다. 언젠가 이 이름 없고 잘 알려지지 않은 사람들을 그려서 세상에 보여 줄 수 있다면 참 행복할 거야.(1880. 9. 24)[107]

반 고흐가 이 시기를 회상하며 그린 〈복권 판매소〉에 등장하는 사람들은 대부분 나이가 지긋하다. 복권은 그들이 불행에서 벗어날 수 있는 유일한 탈출구였다. 화면 중앙에 검게 채색된 열린 문 안으로 복권을 사기 위하여 사람들이 몰려 들어가는 모습이 당시 시대상을 잘 반영하고 있다.

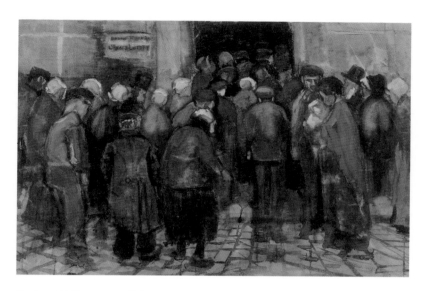

반 고흐, 〈복권 판매소〉, 1882, 종이에 수채, 38×57cm, 반 고흐 미술관, 암스테르담

실패에서 발견한 기회:
브뤼셀-에텐-헤이그(1880 - 1883)

반 고흐는 생을 마감할 때까지 한 손에는 성경을, 다른 한 손에는 붓을 들고 살았다. 그에게 그림은 목사가 되려는 노력이 수포로 돌아간 다음 차선으로 선택한 길이었다. 광부와 직조공들을 모델로 삼고 그림을 그리는 동안 행복해하는 자신을 발견한 것이다. 반 고흐의 소명은 복음을 전하는 것이었으며, 그러한 소명이 인생 전반부에는 성직자로서 후반부에는 화가로서 표현된 것뿐이었다. 따라서 반 고흐에게 그림을 그리는 일은 설교와도 같았다.

반 고흐는 3대째 목회자 집안에서 태어났다. "우리 집안에는 목회자의 피가 흐른다."라고 했던 그의 말처럼 이러한 가정 환경이 반 고흐를 자연스럽게 성직자의 길로 이끌었는지도 모른다. 반 고흐의 숙부들 가운데 세 명이 화상이었다는 사실도 주목할 필요가 있다. 그가

어린 시절부터 그림과 익숙한 분위기에서 자라고 첫 번째 직업으로 화상을 택한 것도 이러한 집안 배경의 영향이 컸다.

당시 화상은 단지 그림만 중개하지 않았다. 직접 그림을 수집하고 가능성이 있는 작가들을 발굴해서 지원하는 등 그림과 화가에 대한 전반적인 일을 다뤘다. 반 고흐와 테오는 둘 다 화상으로 인정받았고 그림에 상당한 안목이 있었다. 반 고흐는 화가가 되기 전부터 자주 전시회를 다니며 그림을 보았고, 미술사에 대한 해박한 지식을 지니고 있었다. 그는 편지에서 전업 화가가 되기 전부터 렘브란트Rembrandt와 터너William Tuner, 컨스터블John Constable 같은 화가뿐 아니라 루소Thedore Rousseau, 코로Jean-Baptist-Camile Corot, 밀레Jean-Francois Millet, 도비니Charles-Francois Daubigny, 디아즈narcisse Virgile Diaz de la Pena와 같은 바르비종파 화가들을 언급했다. 반 고흐가 첫 번째 설교를 할 때 보우턴의 그림을 인용한 사실에서 우리는 반 고흐에게 그림이 얼마나 익숙했는지를 엿볼 수 있다. 특별히 그는 바르비종파 화가들의 작품을 좋아했는데 이것은 훗날 반 고흐의 화풍에 상당한 영향을 끼친다.

반 고흐는 기회가 주어지는 대로 자신이 보고 느낀 것을 그렸다. 어린 시절에도 데생을 즐겼고, 램스게이트와 런던에서 아이들을 가르칠 때 그리고 보리나주에서 사역할 때도 틈만 나면 붓을 들었다. 반 고흐가 훗날 화가가 된 것은 어쩌면 이러한 경험이 모두 합쳐진 결과일 수도 있다. 그리고 이러한 그의 습작들은 훗날 자신을 표현하는 주요 수단이 된다.

그림을 소명으로 삼은 뒤에는 정식 미술 학교에 다니지는 않았지

만 바로크의 미술 이론과 해부학과 원근법에 관한 책을 구입해 독학했다.[108] 이 시기 테오에게 보낸 편지를 보면 그림을 그리게 되어 정말 행복하고, 하루하루 원기를 회복하고 있다고 고백했다. 하지만 독학으로 그림을 배우는 데는 한계가 있었다. 그래서 1880년 10월 브뤼셀Brussels의 미술 아카데미Académie Royale des Beaux-Arts에 입학했다.[109] 이 학교는 일반 시민에게 무료로 미술을 가르쳐 주었다. 이곳에서 반 고흐는 사람의 몸통, 머리, 해골, 근육, 팔 그리고 다리 등과 같은 인체를 데생하는 법을 배웠다.

브뤼셀에서 지내는 동안 반 고흐는 안톤 반 라파르트Anthon van Rappard라는 네덜란드 출신의 화가를 알게 된다. 라파르트는 귀족 집안의 자녀로 반 고흐와 같이 미술 아카데미에서 공부하고 있었다. 라파르트는 반 고흐에게 자신의 화실에서 작업할 수 있도록 공간을 제공해 주었다. 〈이탄을 지고 가는 연인들〉은 반 고흐가 라파르트의 화실에서 그린 그림이다.

이 작품을 불과 6개월 전 반 고흐 자신이 그린 〈눈 내리는 날의 광부들〉과 비교해 보면 그림 실력이 상당히 늘었다. 인물들은 이전 작품에 비해서 더 볼륨감이 살아 있으며 인물과 배경의 비율이 안정적이다. 전경에는 이탄을 지고 가는 여인들이 보인다. 맨 앞에서 이탄을 지고 가는 여인이 손에 램프를 들고 있는 것으로 보아 하루 작업을 마무리하고 돌아가는 해질녘의 모습을 그린 것 같다. 오른편 하단에 두 개의 삽자루와 지팡이를 집고 걸어가는 여인들의 모습에서 하루의 고단함이 느껴진다. 후경에는 탄광촌과 교회의 모습이 보인다. 화면

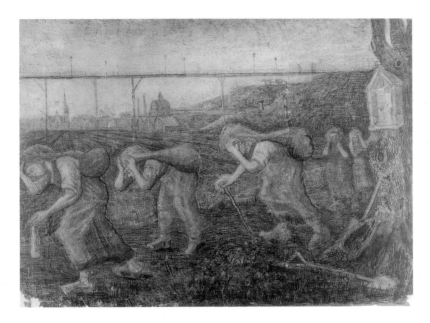

반 고흐, 〈이탄을 지고 가는 연인들〉,
1881년, 종이에 연필, 47.5×63cm, 크뢸러 밀러 미술관, 오테를로

오른편에 커다란 고목이 있다. 나무 하단에는 두 자루의 삽이 놓여있고, 나무 중간에는 십자가에 달리신 예수님의 형상(形像)이 걸려 있다. 반 고흐는 석탄을 이고 가는 여인들 곁에 삽과 예수님을 그려 넣음으로써 노동과 인식 그리고 고통과 위로를 표현하고자 하였다.[110] 테오에게 빨리 자신이 그린 그림을 보여 주고 싶어 했을 정도로 반 고흐는 이 그림에 만족해했다.[111]

1881년 봄, 라파르트가 벨기에를 떠나 네덜란드의 농촌으로 이주해서 풍경을 그리려는 계획을 세우자, 반 고흐 역시 아버지가 사역하는 에텐으로 간다. 부모님과 함께 지내면 생활비를 줄일 수 있고, 자신에게 익숙한 네덜란드의 자연과 사람의 모습을 화폭에 담을 수 있었기 때문이다. 1881년 10월 15일 라파르트에게 보낸 편지에서 반 고흐는 다음과 같이 말한다.

자네와 내가 네덜란드의 자연보다 더 잘 그릴 수 있는 것은 없을 거야. 그것이 풍경이든 자연이든. 우리 자신이 네덜란드의 일부라서 그런지 네덜란드의 풍경들을 보면 너무나도 편안해져.[112]

몇 년 동안 방황하던 끝에 반 고흐는 자신에게 낯익은 네덜란드 풍경에서 편안함을 느꼈다. 그는 아버지의 목사관 옆에 있는 창고에 자신만의 화실을 만들었다. 매일 캔버스를 들고 야외로 나가 열정적으로 그림을 그렸다. 에텐의 주민들은 밀짚모자를 쓰고 캔버스와 접이식 의자를 들고 걸어가는 반 고흐의 모습을 쉽게 볼 수 있었다. 비

가 오는 날이면 작업실에서 밀레와 같은 대가들의 그림을 모사하며 보냈다. 뒤늦게 발견한 화가로서의 길이 너무 좋았다. 얼마나 작업에 몰두했는지 그림을 그리다 밤을 새우는 일도 많았다.

〈정원의 풍경〉은 반 고흐가 에텐에 머무는 동안 그린 것이다. 이 그림을 보리나주와 브뤼셀에서 그린 그림과 비교해 보면 주제나 구도에 있어서 훨씬 더 안정감이 있어 보인다. 정원은 잘 정돈되어 있으며 담쟁이 넝쿨은 벽을 타고 비가림막까지 올라와 있다. 비가림막 아래에 있는 테이블과 의자는 낭만적인 정서를 느끼게 한다. 〈정원의 풍경〉은 브뤼셀에서 그린 〈이탄을 지고 가는 연인들〉보다 더 서정적이고 따듯하다. 오랫동안 집을 떠나 방황했던 반 고흐는 정원에서 마

반 고흐의 아버지가 에텐에서 사역하던 교회의 전경. 예배당 뒤로 목사관이 보인다. 반 고흐는 목사관에 딸린 창고에 개인 작업실을 만들었다. ⓒ Young, 2016.

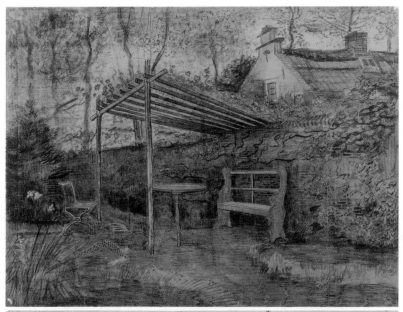

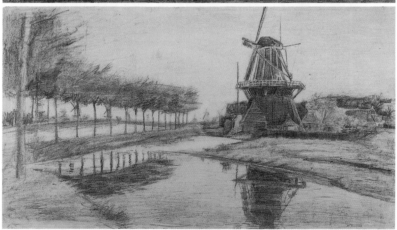

반 고흐, 〈정원의 풍경〉, 1881년, 종이에 연필, 44.5×56.7cm, 크뢸러 밀러 미술관, 오테를로
반 고흐, 〈도르드레흐트 근처의 풍차〉, 1881년, 종이에 연필, 34.8×59.9cm, 크뢸러 밀러 미술관, 오테를로

반 고흐, 꿈을 그리다

치 어머니의 품에 안긴 것과 같은 편안함을 느꼈다.

1881년 9월 반 고흐는 그동안 작업했던 작품들을 들고 헤이그로 갔다. 그리고 구필 화랑 헤이그 지점의 책임자였던 테르스테이흐Tersteeg로부터 긍정적인 평가를 받았다.[113] 같은 날 오후 반 고흐는 자신의 그림에 대해 조언을 받고자 안톤 모베Anton Mauve의 집을 방문한다. 모베는 반 고흐의 먼 친척으로 네덜란드 사실주의를 이끄는 주요 인물 가운데 하나였다. 모베 역시 반 고흐의 그림을 보고 조언과 격려를 아끼지 않았다.[114] 테르스테이흐와 모베의 격려에 고무된 반 고흐는 에텐으로 돌아가는 길에 흥분을 이기지 못하고 기차에서 내려 〈도르드레흐트 근처의 풍차〉를 그린다.

1881년 12월 반 고흐는 헤이그로 거처를 옮긴다. 그는 헤이그 외곽 지역에 위치한 스헨크베그Schenkweg 138번지에 스튜디오와 침실이 딸린 작은 방을 구했다.[115] 월세는 한 달에 7길더guilders(네덜란드 화폐)로 아주 저렴한 편이었다. 비록 낡고 지저분한 집이었지만 그는 자신만의 작업 공간이 있다는 것이 정말 좋았다. 그는 주변을 돌아다니며 이웃의 풍경을 스케치하였다. 모베는 반 고흐에게 풍경과 함께 사람들의 일상을 화폭에 담아 보라고 조언하였다. 하지만 모델을 구하는 일은 쉽지 않았다. 집세를 빼고 나면 그림 도구를 사는 것조차 빠듯했기 때문이다. 이 문제를 해결하기 위해 반 고흐는 주로 가난한 사람들이 사는 지역에 가서 노동하는 사람들의 모습을 화폭에 담았다.[116]

162쪽 그림은 반 고흐가 침실에서 내려다보이는 뒷집 정원의 풍경을 그린 것이다. 창문 아래 보이는 정원은 세탁장이다. 여인들이 세

탁물들을 빨래줄에 널고 있다. 그 뒤로 목수의 작업장이 있다. 목재들이 무질서하게 쌓여 있고 작업하는 목수들이 보인다. 가난한 노동자들이 사는 지역이지만 활기차 보인다. 이웃들이 살아가는 모습은 당시 반 고흐에게 좋은 그림의 소재였다.

헤이그에서 반 고흐는 그림에 많은 진전을 보였다. 구필 화랑의 헤이그 지점장 테르스테이흐는 반 고흐의 스케치 한 점을 구입하였고,[117] 미술 서적과 도구를 파는 코르 숙부에게는 세 점의 스케치를 각각 2.50길더에 팔았다. 많은 돈은 아니었지만 자신의 작품이 팔렸다는 사실에 반 고흐는 흥분했다. 코르 숙부는 반 고흐에게 열두 점의 그림을 추가로 주문했고, 앞으로 더 많은 작품을 주문할 것이라고 말했다.[118] 반 고흐는 열정을 가지고 그림을 그렸다. 코르 숙부가 산 작

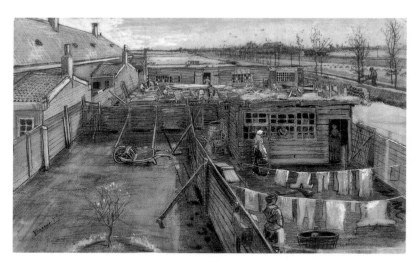

반 고흐, 〈목수의 작업장과 세탁장〉,
1882년, 종이에 연필, 28.6×46.8cm, 크뢸러 밀러 미술관, 오테를로

반 고흐, 꿈을 그리다

품 중에는 반 고흐가 돌보아 주었던 여인으로 알려져 있는 시엔Sien의 어머니 마리아 후르니크Maria Hoornik의 정원을 그린 그림도 있었다.[119]

헤이그에서 지내는 동안 반 고흐는 모베에게 소묘와 화법을 배웠고, 요제프 이스라엘스와 같은 다른 헤이그파 화가들의 작품도 접했다. 모베를 비롯한 헤이그파 화가들은 바르비종 화풍과 16세기의 네덜란드 사실주의의 전통을 결합시켜 자신들만의 독특한 화풍을 형성하였다. 하지만 반 고흐는 곧 이들의 화풍에 시대성이 결여되었다고 느끼고 이들과 결별한다. 특별히 반 고흐가 표현한 대로 '주제를 표현의 대상으로 냉철하게만 바라보는 이들의 방식'을 따를 수 없었다. 그가 얼마나 헤이그파의 사실주의를 싫어했는지는 훗날 테오에게 보낸 편지에 잘 나타나 있다.

> 지난 주 지인의 집에서 헤이그파의 일원이 늙은 여인의 두상을 그린 것을 보았어. 대단한 솜씨의 사실주의적인 작품이었지. 그런데 나는 그 그림의 데생과 색채에서 어떤 망설임과 삶에 대한 편협한 시각을 보았지. … 이러한 경향은 점점 더 확산되고 있어. 사람들은 사실주의를 색채와 데생에 있어서 사실주의적으로 묘사하는 것이라고만 생각하는데 나는 그것이 전부가 아니라고 생각해. 그 이상의 무엇인가가 분명이 있어. (1885년 4월 21일)[120]

반 고흐는 헤이그파의 차가운 사실주의적인 묘사를 거부하고 대상과 동화하는 그림을 그리고자 하였다. 미학에 대한 이러한 이해는

훗날 반 고흐가 자신만의 독특한 화풍을 형성하는 데 결정적인 역할을 한다. 그는 대상을 단순히 객관적으로 바라보기보다는 대상 안에 있는 감정을 진실되게 묘사하고자 하였다. 그에게는 그림의 형식보다는 내용이 더 중요했다.[121] 자연에서 관찰한 세밀한 디테일을 화폭에 담았던 바르비종파의 대표적 인물인 루소Théodore Rousseau는 화가의 사명이란 눈앞에 펼쳐진 장면을 진실되게 묘사하는 것으로 보았다. 그는 햇빛에 반사된 나뭇잎을 짙고 어두운 숲과 대비시키며 실사에 가까운 그림을 그렸다. 퐁텐블로Fontainebleau 숲에 대한 그의 사실적 묘사는 바르비종파의 전형적인 화풍이었다. 하지만 이들이 대상을 묘사하는 태도는 반 고흐가 보기에 너무 객관적이었다.

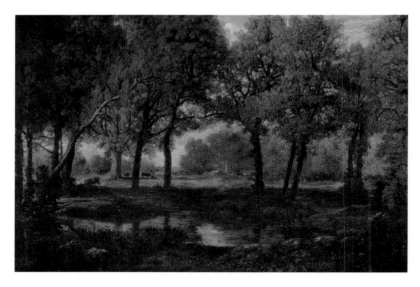

데오도르 루소, 〈숲속 웅덩이〉,
1850년, 캔버스에 유채, 39.4×57.4cm, 보스턴 미술관, 보스턴

반 고흐는 쿠르베Gustave Courbet로 대표되는 사실주의도 싫어했다. 반 고흐가 보기에 삽질하는 사람들을 삽질하는 사람처럼 그리면 사진과 다를 바가 없었다. 이러한 이유로 반 고흐는 레르미트Leon-Augustin Lhermitte와 밀레를 좋아했다. 라파르트에게 보낸 편지에서 반 고흐는 자신이 밀레와 레르미트를 좋아하는 이유를 다음과 같이 말하고 있다.

> 내가 보기에는 밀레와 레르미트야말로 진정한 화가야. 밀레나 레르미트는 사물을 있는 그대로 무미건조하게 분석적으로 관찰해서 그리는 게 아니라 느낌대로 그리고 있기 때문이지.(1885년 7월 13일)*122*

반 고흐는 요제프 이스라엘스를 좋아했다. 이스라엘스는 밀레와 같이 가난한 사람들의 삶을 그림의 주요 주제로 삼았다. 하지만 그는 밀레보다 훨씬 더 섬세하게 가난한 사람의 슬픔을 묘사하였다. 그의 대표작인 〈이별 전야〉는 남편을 잃은 여인과 어린 딸의 슬픔을 극도로 절제하면서도 가슴을 후비도록 아프게 묘사하였다. 그림 전경에는 성경책을 손에 든 채 슬퍼하는 여인과 그녀 앞에서 맨발로 먼 곳을 멍하게 바라보는 한 여자아이가 앉아 있다. 그리고 배경에는 의자가 놓였고 그 뒤에 검은 천으로 덮인 관이 보인다. 이스라엘스는 남편을 잃으면 남은 가족들의 생계 수단이 끊어졌던 당시의 상황을 표현하기 위해 불이 꺼진 채로 닫힌 벽난로와 냄비가 걸려 있지 않은 빈 고

리를 그렸다.

한편 왼쪽 윗부분에 불이 켜진 초 한 자루가 보인다. 메멘토 모리 memento mori의 기법에 의하면 사람의 죽음을 나타내기 위해서는 촛불이 꺼져 있어야 한다. 이스라엘스는 켜진 촛불을 통해 현실을 받아들일 수 없는 아내의 심정을 묘사한 것이 아닐까? 이들의 슬픔은 아이의 맨발과 오른쪽 아래 부분에 놓인 메마른 나뭇가지로 표현되었다. 먼 곳을 말없이 응시하는 아이의 눈은 무척이나 슬프게 느껴진다.

반 고흐가 시엔을 처음 만난 것은 1881년 겨울이었다. 당시 서른두 살이었던 그녀는 아픈 몸을 이끌고 구걸하고 있었다. 모베는 이 만남을 탐탁치 않게 생각해 반 고흐의 부모님에게 알렸다. 이 소식을 들은 반 고흐의 부모는 둘 사이를 반대했다. 특히 반 고흐의 아버지는 자신의 아들이 신분이 낮은 여자와 사는 것을 못마땅해했다. 시엔과의 동거로 가뜩이나 불편했던 아버지와는 점점 더 멀어지고 모베와의 관계도 완전히 깨진다. 아버지와의 관계가 틀어진 뒤 반 고흐는 테오에게 이 일에 대해 이렇게 설명한다.

지난겨울 나는 임신한 한 여자를 길에서 보았다. 생계를 위해서 거리를 헤매는 임신한 여자. 그녀는 빵을 먹고 있었어. 그걸 어떻게 얻었는지 상상할 수 있겠지? 나는 그녀를 모델로 삼고 겨우내 그녀와 함께 작업을 했어. 하루치 모델료를 다 지불하지는 못했지만, 집세를 내주고 내 빵을 나누어 주어 그녀와 그녀의 아이를 배고픔과 추위에서 구할 수 있었어. 처음 그 여자를 보았을 때 병색이 짙

반 고흐, 꿈을 그리다 ——

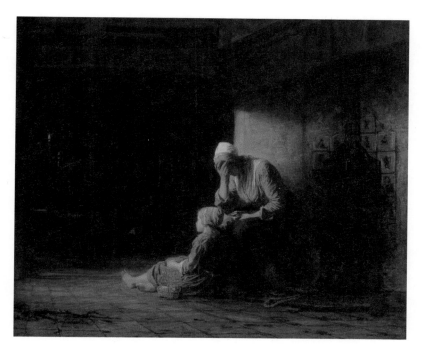

요제프 이스라엘스, 〈이별 전야〉,
1862년, 캔버스에 유채, 102.5×126cm, 보스턴미술관, 보스턴

어서 눈길이 갔지. 목욕을 시키고 여러모로 보살펴 주자 그녀는 훨씬 더 건강해졌어. … 나는 지금보다 더 나은 때에 그녀와 결혼할 수 있을 거라 생각해. 그것이 그녀를 도울 수 있는 유일한 길이기 때문이야. 그렇게 하지 않으면 그녀는 다시 과거의 길, 자신을 구렁텅이로 내몰 것이 분명한 그 길로 돌아갈 수밖에 없을 테니까…. 네가 이 편지를 읽으면 내 상황을 더 잘 파악할 수 있을 거야. 누군가 나에게 부도덕하다고 비난한다면 할 말이 없어. 나는 그렇게밖에 할 수 없었어. 나는 내가 해야 할 일을 해야 했어. 그리고 굳이 말을 하지 않아도 나는 이해받을 수 있을 거라 생각했지. 이 여자, 병들고 임신한 데다 배고픈 여자가 한겨울에 거리를 헤매고 있었어. 나는 정말이지 그렇게밖에 할 수 없었단다.(1882. 5.3-12)[123]

반 고흐와 시엔이 살던 집. 암스테르담 ⓒ Young, 2016.

반 고흐는 평생을 누군가에게 힘이 되는 삶, 누군가를 세워 주는 삶을 꿈꿨다. 그리고 그 사랑의 실천이 시엔을 가족으로 받아들이는 일이었다.

시엔에 대해서는 알려진 바가 거의 없다. 반 고흐가 시엔을 처음 만났을 당시 그녀는 임신한 상태였고 다섯 살 된 딸아이도 있었다. 〈슬픔〉은 임신한 지 6~7개월 정도된 시엔을 그린 것이다. 반 고흐는 그림 아래쪽에 프랑스 역사가 미슐레Jules Michelet의 말을 인용하여 "어찌하여 이 땅 위에 한 여인이 홀로 버려진 채 있는가?"라고 썼다. 아마도 반 고흐는 이 그림을 통해 시엔과의 동거를 비난하는 사람들에게 자신의 입장을 변호하려 했던 것 같다.

난로가에서 담배를 피우는 시엔을 그린 작품도 있는데 여기에 묘사된 시엔은 그다지 매력적이지 않다. 반 고흐의 작품 속 시엔은 대부분 거친 세파에 시달린 표정이다. 영국의 미술 비평가 그리젤다 폴록 Griselda Pollock이 말하듯 반 고흐가 그린 여성들의 모습은 동시대 화가들이 묘사한 여성들과는 분명한 차이가 있다. 반 고흐 이외에도 여성들을 소재로 삼은 화가가 많았지만 대부분의 화가는 여성의 아름다움, 성적인 매력들을 표현하고 있는 반면 반 고흐가 그린 여성들, 특히 시엔을 모델로 한 그림들에서는 그러한 부분이 나타나지 않는다.

〈요람 앞에 무릎 꿇은 소녀〉에는 시엔이 낳은 빌렘Willem이 요람에 누워 있는 모습과 갓 태어난 동생을 바라보는 시엔의 딸이 등장한다. 반 고흐는 시엔을 위해 할 수 있는 일이 무엇인지 끊임없이 고민하였다. 그러던 어느 날 반 고흐는 시엔의 출산 소식을 듣고 그녀가 입원

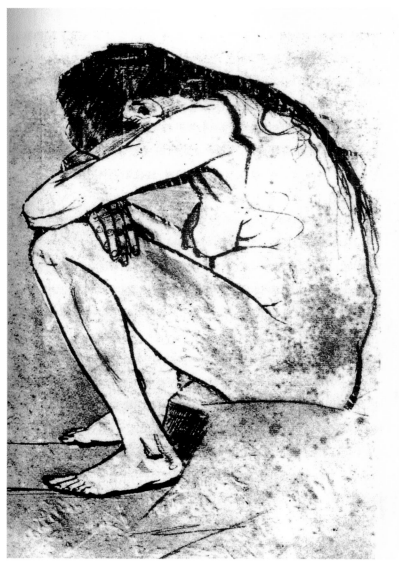

반 고흐, 〈슬픔〉,
1882년, 종이에 목탄 44.5×27cm, 월솔 아트 갤러리, 월솔

반 고흐, 〈위대한 여인〉,
1882년, 종이에 펜과 잉크 그리고 수채, 19.6×10.8cm, 반 고흐 미술관, 암스테르담

반 고흐, 〈난로 옆 마룻바닥에 앉아서 담배를 피우는 시엔〉,
1882년, 종이에 펜화, 45.5×56cm, 크뢸러 밀러 미술관, 오테를로

반 고흐, 꿈을 그리다

해 있는 라이덴의 한 병원을 찾아간다.[124] 거기서 갓 태어난 아이가 요람에서 작은 코를 이불 밖으로 내밀고 자는 모습을 본 그는 시엔을 가족으로 받아들이기로 결심한다. 이것이 시엔과 시엔의 딸 그리고 갓 태어난 아이를 위해서 할 수 있는 최선의 길이라 믿었다. 그는 요람에 누워 있는 아이의 모습에서 구유에 누운 아기 예수님을 보았다. 그래서일까. 그림 속 시엔의 딸은 마치 동방박사가 경배하듯 요람 앞에 무릎을 꿇고 앉아 있다.

하지만 시엔과 결혼하고자 하는 반 고흐의 바람은 이루어지지 않았다. 반 고흐의 가족뿐 아니라 시엔의 가족도 결혼을 반대하였기 때문이다. 반 고흐의 가족은 집안의 명예 때문에, 그리고 시엔의 가족은 경제적인 이유로 둘 사이를 반대하였다. 시엔의 가족은 시엔이 매춘을 통해서 벌어다 주는 돈에 의지하며 살았다. 그들은 그림을 그리는 일이 돈이 안 된다는 사실을 알고는 시엔에게 다시 거리로 나갈 것을 강요했다. 시엔과 헤어진 반 고흐는 헤이그를 떠났고, 시엔은 다시 거리로 나갔다. 전해지는 이야기에 의하면 그 후에 시엔이 스스로 목숨을 끊었다고 하는데, 사실이 확인된 것은 아니다.

반 고흐, 〈요람 앞에 무릎 꿇은 소녀〉,
1883년, 종이에 목탄, 48×32cm, 반 고흐 미술관, 암스테르담

사랑을 잃고 사랑을 찾다:
누에넨(1883 - 1885)

반 고흐는 2년 만에 가족의 품으로 돌아왔다. 반 고흐의 아버지 도루스 목사는 1882년 8월 에텐에서 누에넨Nuenen으로 사역지를 옮겼다. 당시 반 고흐는 드렌테Drenthe에서 지내며 작품 활동을 하였는데, 1883년 12월 초 가족에 대한 그리움으로 아버지가 있는 누에넨으로 간다.[125] 누에넨의 목사관은 대로변에 위치해 있다. 필자가 2016년 7월에 방문한 누에넨의 목사관은 반 고흐가 그린 모습 그대로였다. 건물 오른편으로 길 쪽을 향해 지은 창고가 보인다. 반 고흐는 이곳을 화실로 사용했다.[126] 잘 단장되어 있는 정원에는 작은 연못이 있는데, 그 연못 한쪽에 반 고흐가 원근감을 표현하기 위해 사용한 원근틀Perspective Frame이 있다. 원근틀은 철사나 실로 틀을 사등분하고, 마주 보는 꼭짓점을 잇는 두 선(대각선)으로 이루어져 있는 것을 말한다.

누에넨에서 반 고흐는 열정적으로 작업에 몰두했다. 당시 그곳에 사는 남성 네 명 중 하나가 직조공이었을 만큼 누에넨에는 유독 직조공들이 많았다. 누에넨이 속한 브라반트 주는 네덜란드 섬유 산업의 중심지였다. 19세기 후반이 되면서 유럽에서 직물 제조는 기계화로 전환되는데, 누에넨은 가내수공업 형태로 운영되었다. 집집마다 직조기가 있었고, 소규모 공장도 많았다. 마을의 직조공들은 하도급을 받아 일했고, 일이 없을 때는 밭에 나가 농사를 지었다. 일감은 적었고 보수는 형편없었다. 일주일을 꼬박 일하고 4.5길더를 주급으로 받았다.[127] 직물을 짜는 작업은 남자들만의 몫은 아니었다. 아내들도 남편들이 직조틀에서 뽑은 실들을 실패에 감아야 했다. 반 고흐는 직조공들의 모습에 매료되었다. 그리고 직조공들이 작업하는 모습을 화폭에 담기 시작했다.[128] 반 고흐는 직조공과 실틀에 실을 감는 여인들의 모습을 담담한 분위기로 묘사했다. 아마도 대상과 거리를 두고 담담하게 표현하는 시도는 밀레에게 영향을 받은 듯하다.

반 고흐는 직조공들 외에도 농부들의 일상을 그리기 시작했다. 그는 씨를 뿌리고, 심고, 흙을 갈고, 수확하고, 나무를 베고, 수레를 끄는 농부들의 모습에 매료되었다. 테오에게 보낸 편지에서 "외딴 시골에서 살면서 농촌 생활을 그리고 싶은 것 외에는 아무런 소망도 없어."라고 말했다. 반 고흐는 자신이 농민화가Peasant-painter로 불리는 것을 좋아했다.[129] 반 고흐는 밀레를 제외한 다른 화가들은 농민의 삶을 농민의 입장이 아니라 도시에서 온 여행자의 눈으로 보았기 때문에 농민의 모습을 제대로 보여 주지 못한다고 생각했다. 그들의 작품 속에

1
2
3

1 반 고흐 아버지의 목사관, 누에넨 ⓒ Young, 2016.
2 누에넨의 목사관 정원 연못에 있는 원근틀 ⓒ Young, 2016.
3 반 고흐의 화실, 누에넨 ⓒ Young, 2016.

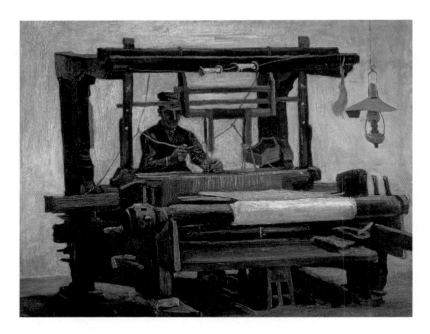

반 고흐, 〈정면에서 바라본 직조공〉,
1884년, 캔버스에 유채, 70×85cm, 크뢸러 밀러 미술관, 오테를로

반 고흐, 꿈을 그리다

나타나는 농민들의 삶은 파리 근교에 있는 도시인들의 눈에 비친 농민의 모습이었지 하루하루를 힘들게 살아가야 하는 농민이 아니라고 보았다.

> 내가 나 자신을 농민화가라고 부르는 이유는 그것이 사실이기 때문이야. 너도 분명하게 알게 되겠지만, 나는 농민들을 그릴 때 마치 고향에 온 듯한 느낌이 들어. 내가 광부들, 이탄을 자르는 사람들, 직조공, 농민들의 집에서 많은 시간을 보낸 것이 헛되지 않았다고 생각해. 농부들의 삶을 종일 지켜보면 다른 어떤 것도 생각하지 못하고 그들의 삶에 빠져들게 되지.[130]

반 고흐가 자신을 농민화가라고 부른 것은 농민을 소재로 그림을 그렸기 때문이 아니라 농민의 눈으로 농민을 바라보았기 때문이었다.[131] 반 고흐는 농부들의 삶을 그림을 통해 보여 주고자 했다. 당시 농민과 같은 사람들은 그림의 소재가 되지 못했다. 밀레와 같이 농민들의 삶을 화폭에 담는 화가들도 있었지만, 대부분의 화가들은 신화나 역사적인 인물 아니면 파리지엥Parisien의 도시적인 삶을 화폭에 담았다. 하지만 반 고흐는 인상주의자들이 즐겨 그렸던 도시보다는 농촌에서 더 편안함을 느꼈다. 신고전주의자들과 같이 신화적인 주제도 그의 마음을 사로잡지 못했다. 그의 마음을 사로잡은 것은 오직 농부와 광부 그리고 직조공들과 같은 노동하는 사람들이었다.

반 고흐가 주로 노동하는 사람들을 소재로 삼은 것은 화가로서의

자신의 소명 때문이었다. 그는 단지 사람들 눈에 보기 좋은 그림이 아닌 사람들 마음에 울림을 주는 그런 그림을 그리고 싶었다.*132* 반 고흐가 풍경을 그릴 때 무엇인가 부족한 경치를 화폭에 담은 것 그리고 화려한 옷을 입은 사람들이 아니라 누추한 옷을 입은 농부의 모습을 화폭에 담은 것도 그 부족함 속에 담긴 아름다움을 보여 주고 싶었기 때문이다.

다른 사람들의 눈에는 내가 어떻게 비칠까? 보잘것없는 사람, 괴팍한 사람, 불쾌한 사람, 사회에서 가장 낮은 위치에 있는 별 볼일 없는 사람. 그래 좋아. 설령 그 말이 옳다 해도 언젠가는 내 작품을 통해 그런 아무것도 아닌 사람의 마음속에 무엇이 들어 있는지 보여 주겠다는 것이 내 바람이야.*133*

예수께서 가난한 자를 위해서 헌신하셨던 것처럼 반 고흐는 그림을 통해서 가난한 자들을 섬기고자 했다. 가난한 사람들을 그들 자신의 입장에서 묘사함으로써 그들이 충분히 존중받을 만한 가치가 있다는 것을 보여 주고 싶었다. 그에게 그림은 소외된 사람에게 내미는 사랑의 표현이었다.

침묵하고 싶지만 꼭 말을 해야 한다면 이 말을 하고 싶어. 그것은 사랑하고 사랑 받는 것, 곧 생명을 주고 새롭게 하고 회복하고 보존하는 것. 그리고 무엇보다도 선하고 쓸모 있게 무엇인가에 도움

반 고흐, 꿈을 그리다

반 고흐, 〈실틀에 실을 감는 여인〉, 1884년, 종이에 펜과 연필, 14.1×20.2cm, 크뢸러 밀러 미술관, 오테를로
반 고흐, 〈추수〉, 1885년, 캔버스에 유채, 27.2×38.3cm, 크뢸러 밀러 미술관, 오테를로

이 되는 것. 예컨대 불을 피우거나, 아이에게 빵 한 조각과 버터를 주거나, 고통받는 사람들에게 물 한 잔을 건네주는 것이라고.

깊고 참된 사랑이 있어야 해. 친구가 되고 형제가 되며 사랑하는 것, 그것이 최상의 힘이자 신비한 힘으로 감옥을 열게 되는 거지. 그것이 없다면 우리는 죽은 것과 같아. 그러나 사랑이 부활하는 곳에 인생도 부활하지.[134]

한번은 아인트호벤Eindhoven에 있는 지인이 자신의 집 식당을 장식할 그림에 대한 조언을 구했을 때, 반 고흐는 벽을 성자들Saints을 그린 그림 대신 농부들을 그린 그림으로 채울 것을 권하였다.[135] 반 고흐가 보기에 진정한 성인은 성실히 살아가는 농부들이었다. 그가 1885년에 그린 〈감자 먹는 사람들〉은 이 시기 반 고흐가 농민을 소재로 한 그림들 가운데 최고봉이다.

반 고흐가 누에넨에서 보낸 시간은 생각처럼 좋지는 않았다. 시엔의 문제로 틀어진 아버지와의 관계는 회복될 기미가 보이지 않았다. 당시 반 고흐는 테오에게 가족들이 자신을 크고 거친 개처럼 대한다고 말할 정도로 힘든 시간을 보내고 있었다.[136] 특히 아버지와의 갈등은 서로에 대한 오해 때문에 점점 더 증폭되었다.

당시 반 고흐의 아버지가 살던 목사관 옆에는 야코프 베헤만Jacob Begeman 목사가 살고 있었다. 베헤만 목사에게는 반 고흐보다 열두 살 많은 마르홋Margot이라는 결혼을 하지 않은 딸이 있었다. 그녀는 반 고

흐의 어머니 안나가 사고로 허리를 다쳐 집에 누워 있을 때 반 고흐의 집을 자주 방문해 그녀를 간호해 주었다. 자신의 어머니를 돌보는 마르홋에게 반 고흐는 호감을 느꼈다. 그녀는 자주 반 고흐의 화실을 방문했고, 종종 함께 산책도 했다. 반 고흐와 마르홋은 서로에 대해 호감을 키워 갔고, 결혼하기로 마음을 먹었다. 하지만 양가 부모들은 둘의 결혼을 반대했다. 마르홋은 가족들이 자신들의 결혼을 반대하자 독약을 먹고 자살을 시도했으나[137] 다행히 반 고흐의 도움으로 목숨을 건졌다. 그러나 둘 사이는 양가 부모들의 반대로 더 이상 진전되지 못했다.

아버지와의 불화와 오해로 반 고흐는 집에서 나와야 했다. 1884년 5월에 반 고흐는 클레멘스 성당Clemenskerk의 관리인인 요하네스 샤프

마르홋 베헤만의 집, 누에넌 ⓒ Young, 2016.

라트랏Johannes Schafrat의 집에 방 두 개를 세를 내어 하나는 침실로 그리고 다른 하나는 화실로 사용했다. 11월에는 그에게 그림을 배우는 제자가 세 명이 있었다.[138] 그들은 아인트호벤 사람들로, 안톤 케르세마커스Anton Kerssemakers라는 이름의 제혁업자도 있었다.[139]

당시 반 고흐의 모델 가운데에는 호르디나 드 흐롯Gordina de Groot 이라는 여성이 있었다. 반 고흐는 그녀를 모델로 〈감자 먹는 사람들〉을 포함한 많은 그림을 그렸다. 그러던 어느 날 그녀가 임신을 하자 사람들은 반 고흐가 그녀를 임신시켰다며 그를 비난하였다. 반 고흐는 자신은 무죄하다고 부인했지만 사람들은 그의 말을 믿지 않았다. 게다가 평소 반 고흐를 못마땅하게 생각했던 신부들은 주민들에게 개신교 목사 아들의 모델이 되지 말라고 이야기했다. 그뿐만 아니라 만

반 고흐 아버지가 사역했던 누에넨 교회. 아마추어 화가가 반 고흐가 그림을 그렸던 그 자리에서 교회의 전경을 그리고 있다. ⓒ Young, 2016.

반 고흐, 꿈을 그리다

약 교구 사람들이 반 고흐의 모델이 되는 것을 거부하면 그가 주는 모델료보다 더 많은 돈을 주겠다고까지 말하였다.[140] 반 고흐는 모델을 구할 수 없는 지경에 이르렀다.

그의 삶에 다시 혼란이 찾아왔다. 하지만 그는 포기하지 않고 화가로서의 길을 묵묵히 걸어갔다. 흥미로운 것은 1883년 12월부터 1885년 11월까지 누에넨에서 지내는 동안 반 고흐가 313점의 소묘 Drawing, 25점의 수채화, 195점의 유화, 그리고 19점의 편지 삽화를 남겼다는 점이다.[141] 2년간 552점의 그림을 그렸으니 엄청난 열정이었다. 어쩌면 그 고통스러운 시간이 반 고흐로 하여금 더 그림에 매달리게 하였고, 화가로서 한층 성장하게 하였는지도 모른다.

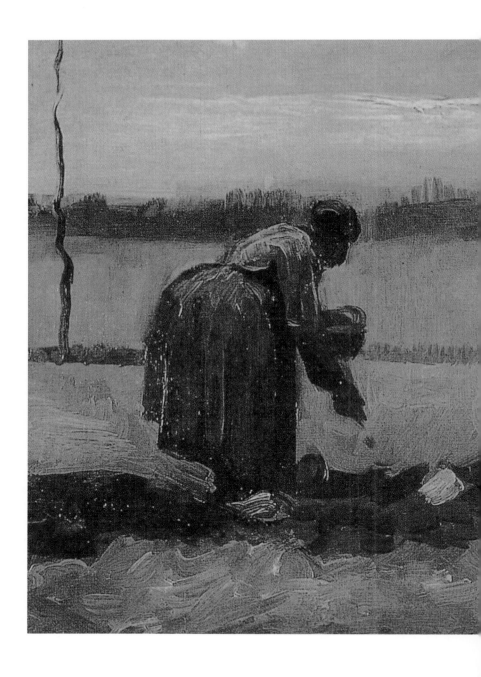

반 고흐, 〈감자 심는 사람들〉,
1885년, 캔버스에 유채, 33×41cm, 개인 소장

강렬한 색채를 얻다:
파리(1886 - 1888)

1882년 2월 28일에 반 고흐는 파리에 도착했다. 테오는 고흐에게 6월에 파리로 왔으면 좋겠다고 했지만 그는 그때까지 기다릴 수가 없었다. 당시 예술의 중심지였던 파리에 마네, 모네, 바지유Frédéric Bazille, 르누아르Auguste Renoir, 시슬레Alfred Sisley, 로댕Auguste-Eugène Rodin 과 같은 예술가들이 몰려들었다. 이들은 기존의 화풍을 거부하고 끊임없이 새로운 시도를 하였다. 새로운 예술의 도래를 꿈꾸던 이들은 양식의 규칙과 관습으로는 개성을 표현할 수 없다고 보았다. 미는 규칙에서 오는 것이 아니라 느낌에서 오는 것이었다. 이들은 시대의 인습과 싸웠고, 회화와 조각에 있어서 새로운 사조를 열었다. 반 고흐는 이 격변하는 시기의 파리에서 2년을 보냈다.

파리에서 보낸 2년은 테오와 함께 지냈기에 테오가 잠시 고향에

가 있는 동안 그에게 보낸 편지 세 통과 지인에게 보낸 편지 몇 통밖에는 남아 있는 기록이 없어 이 시기 고흐의 행적을 알 방법이 거의 없다. 훗날 테오의 부인 요한나가 쓴 《빈센트 반 고흐의 추억》이 파리에서의 반 고흐의 삶을 엿볼 수 있는 유일한 자료다. 하지만 파리에서 반 고흐가 그린 작품들을 보면 당시 반 고흐가 어떤 생각을 했는지 엿볼 수 있다.

반 고흐는 파리에 도착하자마자 루브르Louvre 박물관에 갈 정도로 새로운 사조에 대한 기대가 있었다. 네덜란드에 있으면서 잡지를 통

르픽Rue Lepic거리에 있는 테오와 빈센트가 살던 집, 파리 ⓒ Young, 2016.

해 새로운 사조를 접했지만 눈으로 직접 보는 것과는 달랐다. 역동적으로 변화하는 파리의 모습은 반 고흐의 눈길을 사로잡았다. 반 고흐는 클리시Boulevard de Clichy 10번지에 있는 코르몽Cormon 화실에서 그림 수업을 했다.[142] 비록 3개월 만에 화실에서 나오기는 했지만 그곳에서 반 고흐는 앙리 툴루즈-로트레크Henri de Toulouse-Lautrec, 에밀 베르나르, 루이 앙크탱Louis Anquetin 그리고 호주 출신의 존 피터 러셀John Peter Russell 등과 같은 화가들을 만나게 된다.

초기 파리에서의 생활은 순조로웠다. 새로운 사조를 접하고, 그림에 대해서 서로 토론하는 동료도 생겼다. 당시 반 고흐는 신진 화가들의 사교의 장이었던 탱기Tanguy 영감의 가게에 자주 들러 물품을 구입하고 자신과 같이 새로운 예술을 꿈꾸는 동료 화가들과 교류하였다. 그의 그림도 많이 발전했다. 헤이그와 에텐 그리고 누에넨 시절과 비교해 보면 색채가 더 밝아지고 소재도 다양해졌다. 반 고흐는 당시 유행하던 인상주의 화가들의 소재와 기법을 따라 해 보기도 하며 자신만의 예술을 만들기 위해 노력하였다. 그 무렵 테오는 몽마르트르 르픽 거리에 있는 아파트 4층으로 이사를 갔다. 그곳은 커다란 거실과 부엌, 침실 세 개가 있었다. 반 고흐는 그중에 하나를 자신의 화실로 사용하였다.

오른쪽 그림은 르픽의 아파트에서 바라본 파리의 풍경이다. 이 시기 반 고흐가 그린 그림들은 네덜란드에 있을 때보다 색채는 더 밝아졌으며 소재와 질감도 가벼워졌다. 〈르픽의 아파트에서 바라본 파리의 풍경〉은 팔레트에 색을 혼합하지 않고 캔버스 위에 순색을 점점이

반 고흐, 〈르픽의 아파트에서 바라본 파리의 풍경〉,
1887년, 캔버스에 유채, 46×38cm, 반 고흐 미술관, 암스테르담

찍는 방식으로 그린 것이다. 이러한 기법은 모네를 비롯한 인상주의 화가들에 의해서 시작되었다. 이를 해결하기 위해 물감을 섞으면 색이 점점 탁해지기 때문에 모네를 비롯한 인상주의 화가들은 색을 섞지 않고 분할하는 방법을 찾아냈다. 자신들이 표현하려는 색을 섞어서 표현하지 않고 작은 터치로 서로 병렬하는, 그래서 마치 그 색들이 서로 섞여 있는 듯한 느낌을 주는 것이다. 물감을 섞으면 색은 점점 탁해진다. 색의 병렬은 일종의 혁명이었다. 물감을 섞는 것이 아니라 각각의 물감에서 나오는 빛이 보는 사람의 시각을 섞는 것이다. 인상주의 화가들의 작품이 이전 시대의 작품들과 비교하여 볼 때 원색을 더 많이 사용하고 질감이 가볍게 느껴지는 이유가 바로 여기에 있었다. 반 고흐는 〈르픽의 아파트에서 바라본 파리의 풍경〉을 그리면서 이러한 색의 광학적 혼합을 이용했다.

르픽의 아파트에서 바라본 풍경은 쇠라의 점묘법에 영향을 받은 듯이 보인다. 이 시기 반 고흐는 당시 화가들의 기법을 따라 하며 자신만의 감성을 찾아가고 있었다. 1886년과 1887년 반 고흐가 몽마르트르를 그린 그림들과 비교해 보면 인상주의 화풍에 영향을 받았음을 알 수 있다.

하지만 시간이 지나면서 인상주의에 대한 반 고흐의 관심은 점점 시들해졌다. 고흐가 바라본 인상주의자들의 그림은 자신이 생각하는 리얼리즘과 거리가 먼, 단지 색과 빛의 조화일 뿐이었다. 대상의 본질보다는 대상의 표현 자체에만 더 집중하는 것 같았다.[143] 파리에서 그가 그린 그림들은 기법과 소재에 있어서 매우 다양했다. 누에넨에서

반 고흐, 〈풍차가 있는 몽마르트르의 풍경〉, 1886년, 캔버스에 유채, 36×61cm, 크뢸러 밀러 미술관, 오테를로
반 고흐, 〈몽마르트르의 채소밭〉, 1887년, 캔버스에 유채, 44.8×81cm, 반 고흐 미술관, 암스테르담

반 고흐, 〈아니에의 라 시렌 레스토랑〉,
1887년, 캔버스에 유채, 51.5×64cm, 애슈몰린 박물관, 옥스퍼드

반 고흐, 꿈을 그리다

부터 시작된 색채에 대한 고민은 아직 완전히 해결되지는 않았지만, 그는 자신만의 색을 찾기 위해서 끊임없는 시도를 했다. 그는 색의 광학적 효과에 대한 인상주의자들의 시도를 수용함과 동시에 그동안 자신에게 영향을 주었던 17세기 네덜란드의 위대한 미술의 전통을 유지하는 쪽으로 나아갔다. 파리에서 보낸 시간은 확실히 그가 표현하는 색채에 큰 영향을 미쳤다. 하지만 무엇보다도 그는 대상을 바라보고 또 바라보면서 대상 안에 감추어진 진실을 드러내고자 했다. 가난한 농부를 화폭에 담겠다는 초기의 의지는 파리에 온 이후로는 풍경을 그리는 것으로 바뀌었다. 이 시기 그가 그린 그림들을 보면 인상주의자들이 주로 화폭에 담았던 활기찬 19세기의 파리의 모습보다는 아직은 덜 개발된 파리의 전원적인 풍경을 더 선호했음을 알 수 있다.

파리에서 모델을 구하는 데는 비용이 많이 들었기 때문에 인물 대신 정물화를 그리면서 색에 대한 연구를 계속하였다. 안트베르펜Antwerp에서 알고 지내던 영국 화가 호레이스 만 리브스Horace Mann Levens에게 보낸 편지를 보면 그가 색채를 연구하기 위하여 얼마나 정물화에 몰두했는지 알 수 있다.

리브스, 내가 파리에 도착한 이후로 자네와 자네의 작품에 대해서 종종 생각하고 있어. 색채 및 예술에 대한 이해와 문학에 대한 자네의 생각을 좋아했던 것을 자네도 기억할 거야. 훨씬 전부터 나는 자네에게 내가 어디에 있으며 무엇을 해야 하는지 알려야 한다고 생각했네. 하지만 내가 그렇게 하지 않은 이유는 파리는 안트베

르펜보다 생활비가 훨씬 더 많이 들고 또 자네 형편을 몰라 파리로 오라고 할 수 없었기 때문이지. 자네도 알다시피 경제적인 여유가 없으면 많은 어려움을 당하지 않는가. 하지만 그런 반면에 여기서는 그림을 팔 기회가 많아. 또한 다른 화가들과 그림을 교환할 기회도 있지. 어려움이 많지만 열정을 가지고 색채에 대한 자신만의 감성을 개발한다면 그 모든 난관을 극복할 수 있겠지. 나는 오랫동안 여기에 머물면서 작업을 할 생각이야. … 나는 모델을 구할 돈이 부족해서 인물화를 포기했네. 대신 꽃, 빨간 양귀비, 푸른 옥수수 꽃, 물망초, 흰색과 붉은 장미, 노란 국화와 같은 꽃들을 그리며 색채를 연구했네. 나는 지금 오렌지색과 파란색, 빨간색과 초록색, 노란색과 보라색의 대비를 통해 극단의 색채를 조화시키기 위한 혼합된 중간 색채를 추구하고 있어. 회색의 조화가 아니라 강렬한 색채의 조화를 만들어 내기 위해 노력하고 있지. 이렇게 연습한 후에 두상을 두 점 그렸는데 빛과 색채라는 측면에서 이전의 작품들보다 훨씬 더 좋아졌지.[144]

파리에 머무는 동안 반 고흐가 그린 정물화는 강렬한 색채를 얻기 위한 수단이었다. 그가 그린 〈접시꽃이 있는 꽃병〉을 보면 빨간색과 같은 강렬한 색은 초록색의 혼합으로 억제되어 있고, 오렌지색과 파란색, 노란색과 보라색이 불균등한 비례로 서로 혼합되어 있다.

반 고흐는 열심히 정물화를 그렸다. 서로 상반되는 색의 조합이라는 시도는 시간이 지나면서 반 고흐만의 감성으로 자리를 잡아 갔다.

반 고흐, 꿈을 그리다 ─────

반 고흐, 〈접시꽃이 있는 꽃병〉,
1886년, 캔버스에 유채, 91×50.5cm, 취리히 미술관, 취리히

그가 1887년에 그린 〈구리 화분 안에 있는 프리틸라리아Fritillaries〉는 일반적인 보색을 벗어나 과감한 색의 대비를 사용한다. 따뜻한 색과 차가운 색, 밝은 색과 어두운 색의 대비 그리고 강렬한 붓 터치와 부드러운 붓 터치가 조화롭게 보인다. 1886년에 그린 〈접시꽃이 있는 꽃병〉과 비교해 보면 반 고흐만의 감성이 훨씬 더 잘 드러난다.

그러나 반 고흐의 미학을 이해하는 데 있어서 무엇보다 중요한 역할을 하는 것은 자화상이다. 반 고흐는 파리에 머무는 동안 무려 30점의 자화상을 그렸다. 반 고흐가 자신의 얼굴을 화폭에 담은 이유가 무엇일까? 예를 들어 렘브란트의 자화상은 그림으로 적은 자서전이라 볼 수 있다. 확실히 그의 자화상을 보면 그림이 제작된 각 시기마다 렘브란트의 삶이 어떠했는지를 엿볼 수 있다. 한편 에드바 뭉크 Edvard Munch의 자화상은 내면의 표현이라고 할 수 있다. 뭉크는 화염 속에 벌거벗고 서 있는 자신의 모습을 그렸다. 활활 타오르는 지옥 불 한가운데 한 사람이 서 있다. 그런데 그의 얼굴에는 지옥의 뜨거운 고통이 보이지 않는다. 오히려 정면을 주시하는 그의 표정에는 두려움보다는 의연함이 보인다.*145*

그런데 파리에서 반 고흐가 그린 자화상은 렘브란트처럼 자서전적이지도 그렇다고 뭉크처럼 자기연민적이지도 않다. 고흐의 자화상은 색채에 대한 그의 미학적 실험의 결과물이었다. 그는 색채를 통해서 나타나는 진실을 보여 주고 싶었다. 초기 작품은 1886년의 〈풍차가 있는 몽마르트르의 풍경〉처럼 네덜란드에서의 색채가 남아 있었지만 시간이 지나가면서 이전의 색채는 사라지고 반 고흐만의 색채

반 고흐, 〈구리 화분 안에 있는 프리틸라리아〉,
1887년, 캔버스에 유채, 73.5×60.5cm, 오르세 미술관, 파리

뭉크, 〈지옥의 자화상〉,
1903년, 캔버스에 유채, 66×82cm, 뭉크 미술관, 오슬로

반 고흐, 〈자화상〉,
1887년, 캔버스에 유채, 42×33.7cm, 시카고 미술관, 시카고

와 감성이 묻어나는 것을 볼 수 있다.

　반 고흐는 파리에서 지낸 2년 동안 230점의 작품을 남겼다.[146] 2년이라는 짧은 기간에 남긴 작품 치고는 엄청난 양이다. 반 고흐는 열정적으로 그림을 그렸고, 그림에 대해서 이야기했다. 반 고흐의 미학적 관심은 그가 헤이그 구필 화랑에서 점원으로 일할 때부터 시작되었다. 미술 이론에 대한 해박한 지식은 때로 동료 화가들에게 논쟁적으로 비추어지기도 했지만 그것은 미에 대한 그의 신념 때문이었다. 다른 동료 화가들과 달리 반 고흐는 그림을 미술관과 책에서 배웠다. 눈으로 보고 책으로 읽었던 지식과 직접 화실에서 붓을 들고 쌓아 갔던 경험적 지식 사이에는 분명한 차이가 있었다. 파리에서 보낸 2년은 그 간극을 좁히는 기간이었다.

반 고흐, 〈밀짚모자를 쓴 자화상〉, 1887년, 캔버스에 유채, 35.5×27cm, 디트로이트 미술관, 디트로이트
반 고흐, 〈밀짚모자를 쓴 자화상〉, 1887년, 카드보드에 유채, 40.5×32.5cm, 반 고흐 미술관, 암스테르담

잘못된 만남:
아를(1888 – 1889)

　　프랑스 남부의 아를Arles은 고대 로마시대에 번성한 도시로서 많은 고대 로마 유적을 잘 보존하고 있다. 프랑스에서 가장 큰 원형 경기장이 있고 로마식 공동묘지인 알리스캉Alyscamps도 있다. 반 고흐는 이곳에서 1888년 2월 19일부터 1889년 5월까지 1년 4개월을 보냈다. 이 기간동안 반 고흐는 자신만의 화풍을 완성하였고 〈해바라기〉, 〈아를의 별이 빛나는 밤〉, 〈밤의 테라스〉, 〈랑글루아 다리〉, 〈씨 뿌리는 사람〉 같은 300여 점의 걸작품을 남겼다.

　　아를에 도착한 반 고흐는 '공기는 맑고 햇빛은 밝아서 일본처럼 느껴진다'고 베르나르에게 말한다.[147] 그는 아를의 이국적인 생활이 좋았다. 파리에서보다 정신적으로 훨씬 건강해졌고, 삶의 의욕도 살아났다.[148] 반 고흐는 매일 캔버스를 들고 야외에 나가 그림을 그렸다.

반 고흐가 그린 밤의 카페테라스 전경 ⓒ Young, 2017
라마르틴 광장에 있는 반 고흐의 노란 집. 당시 반 고흐가 살던 집은 제2차 세계대전 때 폭격으로 사라졌다. ⓒ Young, 2017.

반 고흐, 〈아를의 랑글루아 다리〉,
1888년, 캔버스에 유채, 49.5×64.5cm, 발라프 리하르츠 미술관, 쾰른

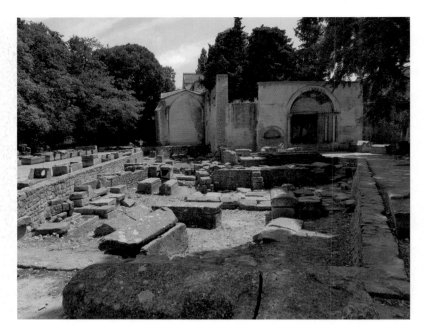

알리스캉, 아를 © Young, 2017.

반 고흐, 꿈을 그리다

반 고흐, 〈가을 날의 알리스캉〉,
1888년, 캔버스에 유채, 73×92cm, 크뢸러 밀러 미술관, 오테를로

그는 아를의 산과 바위, 나무와 풀들, 심지어는 알리스캉조차도 좋아 화폭에 담았다. 알리스캉은 로마시대의 공동묘지로, 반 고흐가 이곳에 머물던 당시에는 연인들의 데이트 코스로 이용되었다고 한다.

오래전부터 예술가 공동체를 꿈꿔 왔던 반 고흐는 아를에 정착한 이후 그 꿈을 구체화시키기 시작했다. 그는 동생이 보내주는 생활비로 라마르틴 광장에 있는 '노란 집'을 월세 15프랑에 빌렸다. 방이 네 개였던 그 집은 화가들이 모여 공동 작업을 하기에 충분한 크기였다. 공간을 마련한 뒤 반 고흐는 제일 먼저 고갱을 초청하였다.

당시 고갱은 대부분의 화가가 그러했던 것처럼 경제적으로 어려움을 겪고 있었다. 고갱은 피사로Pissarro의 인정을 받아 주식 중개인을 그만두고 화가의 길로 들어섰지만 사람들의 주목을 받지 못했다. 그는 경제적인 어려움을 극복하기 위해 브르타뉴Brittany 지방으로 이사했지만 첫 2년 동안 단 한 점의 작품도 팔지 못했다. 고갱의 아내가 경제적인 어려움을 견디다 못해 자녀들을 데리고 고갱을 떠날 정도로 그는 힘든 나날을 보내고 있었다. 훗날 고갱은 말년에 자신의 삶을 회고하면서 다음과 같이 말한다.

어린 시절부터 불행은 늘 나를 따라다녔습니다. 행운은 한 번도 저를 찾아온 적이 없고 기쁨 같은 것도 느껴 본 적이 없습니다. 운명은 항상 내게 적대적이었지요. … 신이여, 당신이 정말 존재한다면 저는 당신의 부당함과 심술궂음을 고발하려 합니다. … 덕성, 노동, 용기, 지혜가 다 무슨 소용이란 말입니까. 죄악만이 이성적이고 논

리적일 뿐입니다. 이제 제 생명의 기운은 점점 사그라들고 분노
는 저를 자극하지 못합니다. 그리고 체념과 함께 저는 생각합니다.
아! 진저리 나는 불멸의 긴 밤이여.*149*

외롭고 힘들게 살던 고갱에게 반 고흐의 제안은 매력적이었지만,
그는 예술적인 면에서는 공동 작업을 통해 무엇인가를 얻을 수 있다
고 생각하지 않았다. 고갱은 반 고흐에 대해서 탐탁치 않게 생각하였
다. 아니, 우습게 보았다는 것이 더 적절한 표현이다. 그가 반 고흐의
제안을 받아들인 속내는 따로 있었다. 고흐를 통해 당시 파리에서 유
명한 화상이던 테오와 교류하면 자신에게 도움이 될 것이라고 생각
했다. 그는 아를에서 지내는 동안 자신의 체재비를 테오가 지원하고
그의 작품들을 다 구입한다는 조건으로 반 고흐의 제안을 받아들인
다.

하지만 예술에 대한 이해가 너무나 달랐던 두 사람은 원만한 공동
체를 이루지 못했다. 이 둘의 차이를 극명하게 보여 주는 대표적인 작
품이 있다. 바로 노란 집 근처에서 '드라가르' 카페를 운영하며 가난
한 화가에게 늘 친절했던 지누 부인Madame Ginoux의 초상화다. 반 고흐
는 지누 부인을 귀부인처럼 묘사하였다. 테이블 위에 자신이 즐겨 읽
던 책들을 올려놓아 그녀의 우아하고 고상한 면을 드러내고자 하였
다. 반면에 고갱은 선원과 함께 앉아 있는 매춘부들을 야릇한 표정으
로 바라보는 포주와 같이 묘사하였다.

반 고흐와 고갱은 둘 다 화상과 주식 중개인이라는 비교적인 안정

반 고흐, 〈아를의 여인: 책과 함께 있는 지누 부인〉,
1888년, 캔버스에 유채, 93×74cm, 오르세 미술관, 파리

고갱, 〈아를의 밤의 카페〉,
1888년, 캔버스에 유채, 72×92cm, 푸쉬킨 미술관, 모스코바

적인 직업을 버리고 늦은 나이에 화가의 길로 들어섰지만 예술 세계
는 달라도 너무 달랐다. 둘 사이에 가장 큰 차이는 사람에 대한 연민
의 유무였다. 반 고흐는 사람들을 볼 때 그 사람 내면의 아름다움을
끌어내고자 하였다. 대상에 대한 관찰과 그 안에 숨겨진 위대함을 표
현하는 것은 풍경화에서도 마찬가지였다. 그는 도시 노동자, 농부, 직
조공, 광부들을 따듯한 눈으로 바라보았다.

하지만 고갱은 상황을 자신에게 유리하도록 이끄는 능력이 탁월
했다. 그것을 단적으로 보여 주는 그림이 〈여인과 백마〉다. 1901년
고갱은 타히티를 떠나 히바오아 섬으로 간다. 섬에 도착한 그는 주교
의 환심을 사서 땅을 얻기 위해 열한 번이나 미사에 참석한다. 하지
만 땅을 얻고 난 뒤에는 발길을 끊었다. 그리고 자신의 집 앞에 '쾌락
의 집'이라는 팻말을 달고 어린아이들을 자신의 집에 자주 데리고 갔
다. 이 일로 고갱은 선교사들로부터 이익만 취하는 사람이라는 비난
을 받았다. 〈여인과 백마〉에 그려진 언덕 위에는 고갱이 출석했던 성
당이 보인다. 그리고 화면 중앙에는 벌거벗은 채 백마를 타고 있는 여
인이 보인다. 백마를 탄 벌거벗은 여인과 좌우에 있는 여인들의 모습
은 고갱이 이름을 붙인 쾌락의 집을 떠오르게 한다.[150]

고갱이 그린 〈해바라기를 그리는 반 고흐〉를 보면 관찰자의 시점
이 화면 안 인물보다 위에 있다. 아마도 고갱은 자신이 선생으로서 반
고흐를 지도했다고 말하고 싶었던 것 같다. 화면에 묘사된 고흐의 얼
굴은 어딘가 모르게 맹해 보인다. 이것은 반 고흐가 그렸던 자화상과
비교하면 무척 차이가 난다. 현재 남겨진 반 고흐의 사진과 초상화,

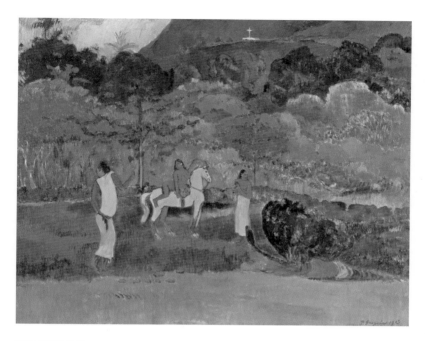

고갱, 〈여인과 백마〉,
1903년, 캔버스에 유채, 73.3×91.7cm, 보스턴 미술관, 보스턴

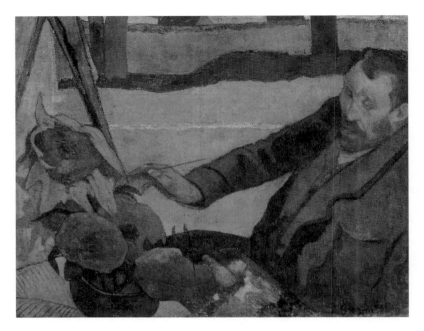

고갱, 〈해바라기를 그리는 반 고흐〉,
1888년, 캔버스에 유채, 73×91cm, 반 고흐 미술관, 암스테르담

반 고흐, 꿈을 그리다

그리고 그의 편지를 통해 본 반 고흐의 모습과도 다르다.

반 고흐는 그런 고갱의 시각에 적잖은 충격을 받았다. 하지만 반 고흐는 이러한 차이를 극복하면 오해를 풀고 서로에게 도움이 될 수 있다고 생각했다. 그가 그린 두 개의 의자를 보면 이 시기 반 고흐의 심정이 어떠했는지 알 수 있다. 〈반 고흐의 의자〉는 고갱의 것보다 밝아 낮을 상징한다. 그리고 〈고갱의 의자〉는 벽에 걸린 가스등과 촛불로 보아 밤을 상징한다. 반 고흐는 자신의 의자에는 파이프와 담뱃잎을 놓았고 고갱의 의자 위에는 책 두 권과 촛불이 켜진 촛대를 놓았다. 더 자세히 살펴보면 고갱의 의자는 보는 이의 방향에서 왼편을 향해 있고, 반 고흐의 의자는 오른편으로 향해 있다. 반 고흐의 의자는 빛바랜 노란색으로 칠한 소박한 모습이고, 고갱의 의자에는 팔걸이가 있다. 고갱의 의자는 조금은 귀족적인 느낌이 나는 반면에 반 고흐의 의자는 무엇인가 소박하고 노동자의 냄새가 난다. 이 작품은 반 고흐가 두 사람의 차이를 의인화한 동시에 고갱에 대한 반 고흐의 존경심을 표현한 것이다.

반 고흐, 〈고갱의 의자〉,
1888년, 캔버스에 유채, 90.5×72cm, 반 고흐 미술관, 암스테르담

반 고흐, 꿈을 그리다

반 고흐, 〈반 고흐의 의자〉,
1888년, 캔버스에 유채, 93×73cm, 내셔널 갤러리, 런던

숨을 거두다:
오베르(1890)

오늘날까지 반 고흐는 스스로 생을 마감한 비운의 화가로 알려져 왔다. 그런데 스티븐 나이페Steven Naifeh와 그레고리 화이트 스미스 Gregory White Smith는 반 고흐가 자살하지 않았다고 주장한다. 그 근거로 반 고흐가 총기 사용을 배운 적이 없었다는 점과 권총이 발견되지 않았다는 점, 그리고 총알이 직선이 아니라 사선으로 통과한 사실을 들었다.[15] 이들의 주장과 같이 반 고흐의 죽음에는 무엇인가 석연치 않은 것들이 존재한다.

반 고흐의 사인은 총상으로 인한 과다출혈이었다. 총상을 입은 반 고흐는 숙소로 돌아왔는데, 하숙집 주인이었던 라부 부인은 반 고흐가 총상을 입은 것을 보고 즉시 의사를 불렀다. 당시 오베르에 있는 의사는 대체의학자인 가셰 박사뿐이었다. 그는 반 고흐의 상처가 깊

어서 병원으로 이송되기도 전에 죽을 것이라고 했다. 가정이기는 하지만 만약 그가 외과의사였다면 상황은 달라졌을 수도 있다.

가정에 가정을 거듭하자는 것은 아니다. 하지만 여기서 중요한 것은 반 고흐가 총상을 입은 채 자신의 숙소로 돌아왔다는 점이다. 만약 그가 자살을 시도했다면 총상을 입은 곳에서 그냥 있는 것이 더 적합하다. 왜냐하면 자신의 총상을 누군가 본다면 의사를 부르는 것은 너무도 당연하기 때문이다. 아래 사진은 반 고흐가 자살했다고 알려진 장소다. 그의 〈까마귀 나는 밀밭〉도 이곳에서 그려졌다. 밀밭 가운데 난 길을 걸어가면 언덕길이 나오고, 그 길을 내려가면 주택가가 나온다. 그리고 계속 걸어가면 당시 반 고흐가 머물던 라부 여인숙이 있

반 고흐가 자살했다고 알려진 장소. ⓒ Young, 2017.

반 고흐가 오베르에서 지내는 동안 머물던 곳. 라부 여인숙 ⓒ Young, 2017.
들판을 가로질러 가면 나오는 언덕길. ⓒ Young, 2017.
언덕길을 내려가면 주택가가 있다. ⓒ Young, 2017

222

다. 성인의 걸음으로 20분 정도 걸리는 거리다. 오베르와 같은 작은 동네에서 총소리가 들렸다면 주민들 가운데 일부는 무슨 일인지 확인하기 위해 밖으로 나왔을 것이고, 피를 흘리며 숙소로 돌아가는 반 고흐를 발견하기란 어렵지 않았을 것이다.

또 한 가지 주목할 점은 그가 총상을 입은 부위다. 일반적으로 자살하려는 사람은 단번에 목숨을 끊기 위하여 머리와 같이 치명적인 곳에 방아쇠를 당긴다. 하지만 반 고흐가 맞은 총알은 심장을 비껴 지나갔다. 스스로 목숨을 끊으려는 사람이 이렇게 총을 쐈다고 보기는 어렵다. 설사 그렇다 치더라도 왜 두 번째 방아쇠를 당기지 않았을까? 탄환의 궤적도 그렇다. 만약 반 고흐가 총으로 자살하고자 했다면 총구를 신체에 직접 갖다 대고 격발했을 것이다. 그렇다면 탄환은 직선으로 나가야 했다. 하지만 그의 몸에 난 탄환의 궤적은 사선이었다.

반 고흐가 오베르에서 지내는 동안 그가 총기를 소유한 것을 본 사람이 없었다. 반 고흐의 편지 어디에서도 그가 총기를 구입했다는 내용이 없다. 자신에게 일어나는 시시콜콜한 일까지 테오에게 편지로 썼던 반 고흐의 평소 태도로 보았을 때, 총기를 소유했다면 당연히 언급했어야 했다. 자살했다고 하는 총도 발견되지 않았다. 스티븐 나이페와 화이트 스미스는 반 고흐의 죽음에 관한 오랜 연구 끝에 오베르에 살고 있던 르네 세크레탕Rène Secrètan과 가스통Gaston이 실수로 반 고흐를 쏘았을 것이라고 주장을 하였다.[152]

반 고흐의 죽음에 관한 수수께끼를 풀 수 있는 중요한 실마리가 있다. 반 고흐가 총상을 입을 당시 그의 손에는 테오에게 보내는 편지

가 있었는데, 흥미로운 사실은 그 편지에 반 고흐가 자신의 죽음과 관련해서 이야기한 내용이 없다는 것이다. 만약 그가 죽기로 작정했다면 10년간 매달 평균 150프랑을 지원해준 동생에게 죽어가는 순간에 고맙다는 편지 정도는 해야 하지 않았을까? 뿐만 아니라 아직 살아계신 어머니에게 인사는 해야 하지 않았을까?

반 고흐가 오베르에서 보낸 70일간의 행적을 살펴보면 스스로 목숨을 끊을 만한 이유를 찾기 힘들다. 반 고흐가 오베르에서 쓴 편지에는 그곳 생활에 만족한다는 내용이 많다. 오베르에 도착한 날 반 고흐는 테오에게 다음과 같이 편지를 쓴다.

> 오베르는 멋진 곳이야. 이곳에는 요즘 볼 수 없는 오래된 초가 지붕이 널려 있어. 이러한 풍경을 열심히 그리면 생활비를 마련할 수 있을 것 같아.(1890. 5. 21)[153]

> 이곳은 파리에서 충분히 떨어져 있어 진짜 시골 느낌이 난단다. … 공기 전체에 편안함이 흐르고 있지. … 순전히 내 감상일 수 있지만 드넓게 펼쳐진 녹지는 드 샤반의 그림과 같이 고요함을 풍겨.(1890. 5. 25)

> 나는 하루하루를 열심히 살아가고 있어. 이곳 날씨는 정말 좋아. 내 건강 상태도 좋아. 대체로 9시에 잠자리에 들어 다음 날 5시에 눈을 떠.(1890. 6. 4)[154]

오베르에 머무는 동안 반 고흐는 건강했고, 작품 활동에 왕성한 의욕을 보여 그곳에 정착해 첫 한 달 동안에만 총 40여 점의 그림을 그렸다. 테오에게 "시골에 머물 집 한 채만 있다면 나에게는 물론 네 가족에게도 좋을 것 같다(1890. 6. 10)."라고 할 정도로 장기적인 계획을 가지고 오베르에 머물고자 했다. 만약 그가 자살을 생각했다면 작업실이 딸린 집이 필요하다는 말을 하지 않았을 것이다. 이 시기 반 고흐는 그림에 대한 열정이 넘쳤고, 그림도 좋은 평가를 받고 있었다.

내 그림에 관한 기사가 신문에 두 번 실렸습니다. 하나는 파리에서, 또 하나는 예전에 제가 전시회를 연 브뤼셀 지역에서 발행한 신문입니다. 최근에는 네덜란드의 한 신문에 나에 관한 기사가 나왔습니다. 그 덕분에 많은 사람이 전시장을 찾았고 좋은 조건에 그림을 그릴 수 있었습니다.(1890. 6. 11)[155]

이 편지는 아를의 지누 부부에게 쓴 것이다. 따라서 반 고흐가 자신의 삶을 비관해서 극단적인 선택을 했다는 주장은 지지를 받기 어렵다. 게다가 그즈음, 그는 동생 테오로부터 매달 200프랑 정도의 생활비를 지원받았다. 반 고흐가 그렸던 우편배달부 롤랭의 월급이 135프랑인 것과 비교해 보면 그는 비교적 여유롭게 살았다. 다시 말해 생활환경을 비관할 이유가 없었다.

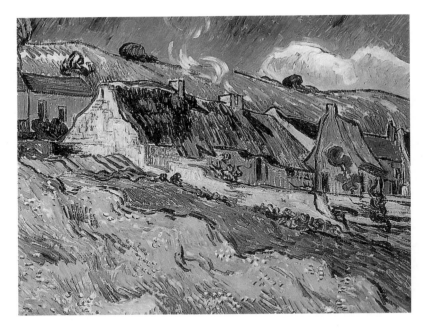

반 고흐, 〈그래의 초가들〉,
1890년, 캔버스에 유채, 60×73m, 에르미타주 국립미술관, 상트페테스부르크

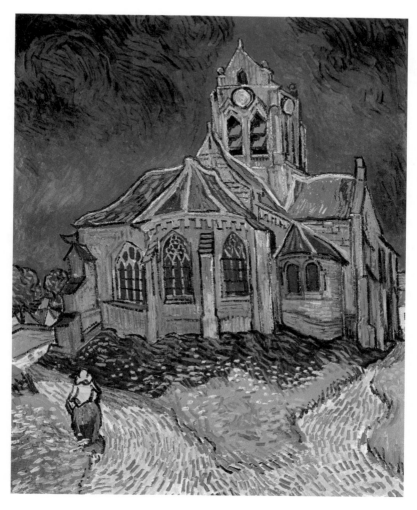

반 고흐, 〈오베르의 노트르담 성당〉,
1890년, 캔버스에 유채, 94×74.5cm, 오르세 미술관, 파리

Vincent van Gogh,
The Painter
and
 the Preacher

3부

반 고흐의 ——— ——— 예술과

영성 ———

반 고흐, 〈작업을 하러 가는 화가의 모습〉, 1888년, 캔버스에 유채, 48×44cm, 카이저 프리드리히 박물관에 소장되었으나 제2차 세계대전 중에 화재로 소실됨. 그림에 나오는 인물은 밀짚모자나 옷차림으로 보아 반 고흐 자신을 그린 것처럼 보인다.

일상생활 영성

고흐 작품의 주요 소재들이 농부와 광부, 그리고 방직공들과 같은 소시민들이었다는 것은 많이 알려져 있는 사실이다. 고흐는 밀레보다 많이 소시민들의 삶을 화폭에 담았다. 그가 이렇게 소시민들의 일상을 화폭에 담은 것은 그의 사상적 배경이었던 기독교 신앙에 기인한 것이다. 17세기 네덜란드는 프로테스탄트주의, 그중에서도 칼뱅주의 영향을 강하게 받고 있었다. 이 프로테스탄트주의에 영향을 받은 화가들은 평범한 사람들의 생활상을 소박한 방식으로 묘사하였다. 헨드릭 아버캄프Hendrick Avercamp의 〈도시 근처의 얼음 위의 풍경〉, 파울루스 포터Paulus Potter의 〈말발굽 만드는 가게〉, 이삭 반 오스타드Isack van Ostade의 〈여인숙 앞의 노동자〉, 코넬리우스 베하Cornelis Bega의 〈연금술사〉, 피터 더 호크Pieter de Hooch의 〈뜰 안의 여인과 아이〉, 헨드릭 더

부루헨Hendrick ter Brugghen의 〈백파이퍼〉 그리고 베르메르Jan Vermeer van Delft의 〈우유 따르는 하녀〉와 같은 그림이 그 대표적인 예다.

베르메르의 〈우유 따르는 하녀〉는 당시 네덜란드 풍속화의 특징이 잘 나타난다. 먼저, 영웅이 아닌 평범한 사람을 작품의 소재로 삼았다는 것이다. 가사일을 돕는 하녀는 영웅과 거리가 멀다. 이와 유사한 시기에 플랑드르나 가톨릭 진영에서 제작된 작품들 중에는 이와 같이 평범한 사람들을, 그것도 마치 영웅처럼 화면의 중심에 크게 부각시킨 그림을 찾기가 쉽지 않다. 화면 중앙에 우유를 따르는 하녀의 모습이 정성스럽게 보인다. 그저 우유를 따르는 일일 뿐인데도 이 하녀는 아주 고귀한 일을 하듯 조심스럽게 우유를 따르고 있다. 이것은 삶의 현장이 곧 부르심의 현장이라는 종교개혁의 정신과 부합하는 것이다.

고흐의 작품 속에 농부의 삶이 자주 등장하는 것도 이러한 칼뱅주의적 예술관과 관련이 있다. 반 고흐에 관한 책들 가운데 상당수가 반 고흐와 흐로닝헨Groningen 신학과의 관계를 지나치게 강조하고 있다. 하지만 반 고흐가 흐로닝헨 신학의 영향을 받아 노동자와 농민에 대한 관심을 가졌다는 이러한 주장은 설득력이 부족하다. 반 고흐의 부모님과 유년기에 대한 글은 테오의 아내 요안나 봉허가 반 고흐 사후에 정리한 것이 전부다. 그 회고록에는 반 고흐와 흐로닝헨 신학과의 관계가 등장하지 않는다. 또한 반 고흐의 편지에서 그가 흐로닝헨 신학에 대해서 언급한 내용이 없다. 반 고흐는 정식으로 신학을 공부한 적이 없다. 그의 외삼촌 스트리커 목사가 흐로닝헨 신학의 영향을 받

베르메르, 〈우유 따르는 하녀〉,
1657년, 캔버스에 유채, 33×41cm, 라익스 뮤지엄, 암스테르담

은 것으로 알려져 있지만, 반 고흐는 스트리커에게 신학 수업을 받은 적이 없다. 물론 1877년 5월부터 그 이듬해 8월까지 암스테르담에 머물면서 스트리커의 도움을 받아 고전어를 공부하기는 했지만 그것은 신학교에 입학하기 위해서였다. 그것도 스트리커가 아니라 그가 소개한 멘데스에게서 배웠다.

반 고흐는 스트리커 목사를 만나기 전부터 이미 노동자와 농민에 대한 관심이 있었다. 반 고흐는 구필 화랑의 런던 지점에 근무할 때 이미 런던의 노동자 계급과 가난한 사람들의 삶을 묘사한 사실주의적 작품에 관심을 보였다. 따라서 도시 노동자와 농민에 대한 반 고흐의 관심을 자유주의 신학의 결과라고 주장하는 데는 상당한 무리가 있어 보인다. 오히려 그의 그림은 그의 신앙적 배경이었던 네덜란드 개혁교회의 칼뱅주의 전통에서 온 것으로 보는 것이 더 타당할 것이다.

고흐가 밀레의 그림을 좋아했다는 사실은 너무도 잘 알려져 있다. 그러나 고흐가 끊임없이 모방하고 재해석한 밀레의 작품들을 보면 공통적으로 나타나는 특징들이 있다. 〈키질하는 사람〉, 〈이삭 줍는 여인들〉, 〈감자 심는 사람들〉, 〈퇴비 치는 농부〉, 〈겨울-땔감을 나르는 사람들〉, 〈나무 켜기〉와 같이 노동의 신성함을 그리고 있다는 점이다. 고흐가 밀레의 작품들 가운데 특히 노동의 신성함을 강조하는 그림을 자주 모작한 것은 가난한 자들에 대한 그의 연민과 아울러 어린 시절부터 그에게 영향을 주었던 칼뱅주의적 가치가 반영되었기 때문이다. 고흐가 종교적인 이미지가 아닌 노동의 신성함을 주요 소재로 선택함으로써 근대적이고 세속적이면서 종교적 성격이 강한 회

반 고흐, 〈볏단을 묶는 여인〉,
1885년, 종이에 연필, 44.5×52.6cm, 크뢸러 밀러 미술관, 오테를로

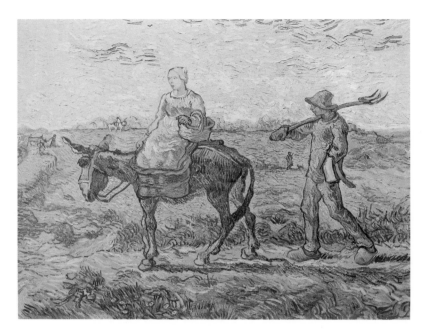

반 고흐, 〈아침: 일하러 가는 농부 부부〉,
1890년, 캔버스에 유채, 73×92cm, 에르미타주 미술관, 생 페테르부르크

화를 만든 것은 고흐에게 내재된 칼뱅주의적 정신의 발현으로 보아야 한다.

고흐의 작품 가운데 노동의 신성함, 거룩이 종교적 영역에서 일상의 영역으로까지 확장되는 것이 잘 드러나는 작품은 〈씨 뿌리는 사람〉이다. 이 그림은 같은 제목의 밀레의 그림을 고흐가 모작한 것이다. 〈씨 뿌리는 사람〉은 고흐가 하나님 나라의 실현을 위해 노력하는 기독교적 가치관을 표현하는데 사용한 상징이었다. 고흐에게 씨를 뿌리고 밀을 수확하는 작업은 하나님을 향한 갈망의 표현이었다. 그는 〈씨 뿌리는 사람〉을 통하여 성과 속이라는 이원론적인 구분을 깨어 버리고 일상에서 씨를 뿌리는 행위가 하나님을 향한 갈망의 표현, 즉 신앙임을 보여 주었다. 이것은 앞서 말한 직업을 하나님의 부르심으로 보는 칼뱅주의적 전통의 회화적 구현이었다. 그는 소시민의 일상을 섬세하게 묘사함으로써 매일의 삶이 곧 거룩한 삶임을 보여주었다.

비평가들 가운데 이러한 그림들을 두고 르낭Ernst Renan, 아 켐피스Thomas a Kempis, 디킨스Charles Dickens, 미슐레Michelet, 그리고 발자크Honore de Balzac 와 같은 사람들의 영향을 받은 것이라는 주장을 하기도 한다. 비록 고흐가 자신의 편지에서 이들의 글을 자주 인용하기는 하였지만 그것은 이들의 사상에 영향을 받았다기 보다는 고흐 안에 기본적으로 흐르던 프로테스탄트 정신에 부합하였기에 이들의 글을 적극적으로 받아들였다고 보는 것이 더 적절하다고 보아야 한다.

고흐는 일찍부터 프로테스탄트의 일상생활 영성에 대한 이해가 있었다. 이것은 고흐가 아일워스에서 했던 첫 번째 설교에서부터 이

미 나타나 있었다.

> 자, 이제 우리 모두는 매일의 삶, 매일의 의무로 돌아가자. 그리고 모든 사물을 보이는 그대로 볼 것이 아니라 하나님께서 보다 높은 것을 가르쳐 주기 위해서 일상의 모든 것을 사용하신다는 사실을 잊지 말자. 우리는 순례자요, 이 땅 위의 나그네일 뿐이다. (1876.11.3)

여기서 우리는 일상의 영성을 강조한 칼뱅주의의 흔적을 볼 수 있다. 우리가 일상 속에서 하는 모든 일은 하나님의 부르심에 대한 응답이다.

고흐의 그림은 초기부터 그 시대를 풍미했던 낭만주의와 달랐다. 그의 그림은 헤이그파 혹은 바르비종파와 같은 그 어떤 유파에도 속하지 않았다. 고흐는 이들과 유사하게 풍경과 농민들의 삶을 주요 주제로 삼았지만 그의 그림은 이들과 달랐다. 고흐가 이들과 다른 관점에서 이러한 주제들을 다룰 수 있었던 것은 칼뱅주의적 전통을 따르는 그의 신앙적 배경 때문이었다. 1883년부터 1885년까지 누에넨에 머물렀던 기간 고흐는 주로 광부와 농부들을 그렸는데, 고흐가 이들을 묘사하는 방식은 낭만주의 화가들과는 확연히 대비되었다. 고흐는 주제를 표현의 대상으로 냉정하게 바라보는 이들의 방식을 따를 수 없었다. 그가 표현하고 싶었던 것은 대상에 대한 객관적인 묘사가 아니었다. 그는 대상에 대한 차가운 사실주의적 묘사를 거부하고 대상과 동화하는 그림을 그리고자 하였다.

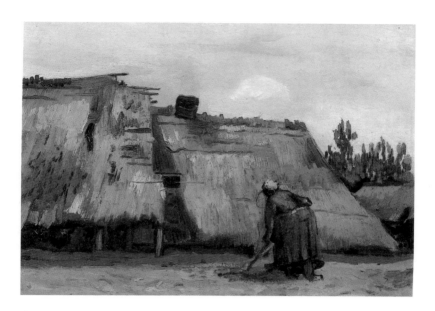

반 고흐, 〈초가집 앞에서 땅을 파는 여인〉,
1885년, 캔버스에 유채, 31.3×42cm, 시카고미술관, 시카고

씨 뿌리는 사람[156]

 정식 그림 수업을 받지 못했던 반 고흐는 밀레를 비롯한 다양한 화가의 그림을 모작하면서 자신만의 작품 세계를 완성해 나갔다. 반 고흐는 밀레의 그림을 특히 좋아했다. 반 고흐에게 밀레의 작품들은 언제나 다시 그려 보고 싶은 대상이었다. 반 고흐가 밀레의 작품을 처음 접한 것은 1875년 파리에 머물 때였다. 같은 해 6월 29일 테오에게 보낸 편지에서 밀레의 그림을 본 감동을 다음과 같이 말했다. "나는 밀레의 작품을 보는 순간 마치 모세가 하나님을 본 후에 신을 벗은 것처럼 신을 벗어야 한다고 느꼈어."[157] 반 고흐는 당시 소명을 놓고 깊은 고민에 빠져 있었다. 런던에 머물면서 생겼던 삶의 의미에 대한 질문은 파리로 와서도 계속되었다. 반 고흐는 화상으로 그림을 파는 일에 만족을 느끼지 못했다.

이 세상에서 행동하고자 한다면 반드시 자신을 희생해야 해. 종교적인 신념을 전하고자 한다면 그가 믿는 신념 외에 자신의 조국을 가져서는 안 되지. 사람은 단지 행복하게 살기 위해서 이 세상에 존재하는 것이 아니야. 사회 속에서 위대한 일을 해야 하며, 존귀한 사람이 되어야 하고, 모든 사람 안에 있는 저속성을 극복해야 해.(1875년 5월 8일)*158*

반 고흐는 삶의 의미를 찾기 위해 몸부림을 쳤다. 아침 저녁으로 성경을 읽으며 말씀 속에서 삶의 의미에 대한 대답을 찾고자 했다. 반 고흐는 파리에서 지내는 동안 르낭Renan,*159* 미슐레Michelet,*160* 브레통Breton*161* 등의 책도 읽었지만 무엇보다 성경에서 가장 많은 영향을 받았다. 파리에서 반 고흐가 밀레의 그림을 처음 보고 감동을 받은 이유는 아마 밀레의 그림이 가진 서정성과 종교성 때문이었을 것이다.

밀레는 데오도르 루소, 장 밥티스트 까미유 코로, 샤를 프랑수아 도비니 등과 함께 바르비종파를 선도한 대표 화가다. 하지만 밀레의 그림은 이들과 여러 면에서 차이가 있었다. 다른 바르비종파 화가들이 대상을 관찰해 사실주의적으로 풍경에 접근할 때 밀레는 전통 회화에서 볼 수 없었던 농부들의 일상을 〈씨 뿌리는 사람〉처럼 파격적이고 대담한 구도로 묘사하였다. 밀레 이전에는 주로 영웅이나 성경에 기록된 인물들이 작품의 주요 소재로 사용되었다. 하지만 밀레는 당시 사람들이 주목하지 않는 가난한 농민의 일상을 그림의 소재로 삼았다는 점에서 현대미술사에 한 획을 그은 중요한 인물이다. 반 고

흐가 밀레의 그림에 감동받은 이유는 어쩌면 밀레의 작품에서 그가 어린 시절부터 접했던 네덜란드의 칼뱅주의의 종교적 감성을 보았기 때문일 수도 있다. 밀레가 자신의 작품을 종교적으로 보았는가에 대해서는 논란의 여지가 있겠지만 비평가들은 그의 작품에서 종교적인 감성을 느꼈다. 그리고 그것은 반 고흐도 마찬가지였다.

반 고흐가 밀레의 그림을 다시 보게 된 것은 화가가 되기로 결심하고 헤이그에서 먼 친척이었던 안톤 모베에게 그림을 배울 때였다. 모베는 헤이그파 일원으로 네덜란드 사실주의를 이끄는 주요 인물이었다. 이곳에서 반 고흐는 요제프 이스라엘스와 같은 다른 헤이그파 화가들의 작품을 접한다. 모베와 이스라엘스는 파리에서 지내면서 바르비종파 화가들과 교류하였고 헤이그로 돌아와 19세기 네덜란드적인 화풍을 형성하고 있었다. 반 고흐는 모베나 이스라엘스와 같은 화가들을 통해 자연스럽게 바르비종파를 접하였다. 하지만 바르비종파 화가들 가운데 밀레만큼 반 고흐에게 영향을 끼친 화가는 없다. 특별히 상시에Alfred Sensier가 쓴 《장 프랑스와 밀레의 삶과 예술》은 이제 막 화가의 길에 들어선 반 고흐에게 큰 격려가 되었다.

상시에가 밀레에 대해 쓴 책을 읽으면 용기를 얻게 되지. 밀레의 편지에도 늘 그가 봉착한 여러 문제가 보이지만 그는 그럼에도 불구하고 '나는 이러저러한 일을 꼭 해야 한다'는 말과 함께 밀고 나갔지. 그리고 꼭 해야 한다고 생각하는 일은 무슨 일이 있어도 해냈어.[162]

반 고흐는 그림과 책으로만 접한 밀레를 자신이 평생을 따라가야 할 모범으로 생각했다. 스물일곱 살의 나이로 뒤늦게 화가의 길로 들어선 반 고흐에게 자신만의 작품 세계를 끊임없이 추구한 밀레의 모습은 귀감이 되었다. 그는 밀레를 통해 막연했던 자신의 꿈을 구체화시키고 농민화가의 길로 들어선다.

1880년 8월 20일 반 고흐는 테오에게 밀레의 〈씨 뿌리는 사람〉을 보고 드로잉을 했는데 너무 만족스러웠다고 말하고 있다.[163] 반 고흐는 밀레의 〈씨 뿌리는 사람〉을 모티브로 삼고 드로잉연습을 했다. 당시 그가 그린 그림 가운데 남아 있는 작품은 244쪽에 있는 1881년에 그린 것이다. 반 고흐가 모사한 〈씨 뿌리는 사람〉은 밀레의 작품과 세부 묘사가 다르다. 예를 들어 그림 오른쪽 위의 씨앗을 먹으려는 새들은 씨앗으로 바뀌었다. 그리고 농부가 신은 신발을 보면, 밀레의 그림에는 추운 날씨로부터 발을 보호하기 위해 지푸라기 혹은 천이 둘러져 있는데, 반 고흐의 그림에는 그냥 구두만 보인다. 아마도 이런 차이는 반 고흐가 밀레의 작품을 실물이 아닌 판화로 보았기 때문일 것이다. 반 고흐는 〈씨 뿌리는 사람〉을 계속해서 그려 나가며 모작의 차원을 넘어 농부의 모습과 배경까지 자신의 눈으로 재해석했다.

그는 밀레를 자신과 같이 젊은 화가들이 의지하고 조언을 구할 수 있는 아버지와 같은 존재로 여겼다. 그래서 평생 30점 이상의 〈씨 뿌리는 사람〉을 그렸다. 반 고흐는 1881년부터 그가 세상을 떠난 해인 1890년까지 계속해서 이 작품을 그렸다. '씨 뿌리는 사람'은 복음서에 있는 예수님의 비유 가운데 가장 많이 알려진 이야기다. 성경에서

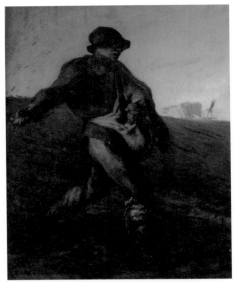

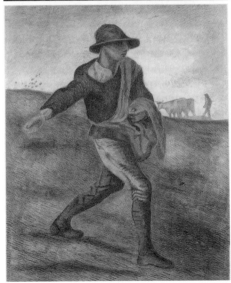

밀레, 〈씨 뿌리는 사람〉, 1850년, 캔버스에 유채, 101.6×82.6cm, 보스턴 미술관, 보스턴
반 고흐, 〈씨 뿌리는 사람(밀레 모사)〉, 1881년, 종이에 펜화, 48×36.8cm, 크뢸러 밀러 미술관, 오테를로

1 2
 3

1 반 고흐, 〈씨 뿌리는 사람〉, 1881년, 종이에 펜화, 개인 소장
2 반 고흐, 〈씨 뿌리는 사람〉, 1881년, 종이에 펜화, 보어 재단, 암스테르담
3 반 고흐, 〈씨 뿌리는 사람〉, 1881년, 종이에 펜화, 13.5×20.9cm, 반 고흐 미술관, 암스테르담

씨를 뿌리는 사람은 하나님 나라를 실현하기 위해 노력하는 기독교적 가치관을 표현하는 데 사용된 상징이었다.

> 예수께서 비유로 여러 가지를 그들에게 말씀하여 이르시되 씨를 뿌리는 자가 뿌리러 나가서 뿌릴새 더러는 길 가에 떨어지매 새들이 와서 먹어버렸고 더러는 흙이 얕은 돌밭에 떨어지매 흙이 깊지 아니하므로 곧 싹이 나오나 해가 돋은 후에 타서 뿌리가 없으므로 말랐고 더러는 가시떨기 위에 떨어지매 가시가 자라서 기운을 막았고 더러는 좋은 땅에 떨어지매 어떤 것은 백 배, 어떤 것은 육십 배, 어떤 것은 삼십 배의 결실을 하였느니라 (마태복음 13:3-8).

밀레의 〈씨 뿌리는 사람〉 중앙에는 푸른색 바지와 붉은색 웃옷을 입은 한 남자가 씨를 뿌리고 있다. 한기로부터 발을 보호하기 위해 지푸라기로 신발을 감은 것으로 보아 아직 이른 봄이라는 사실을 알 수 있다. 농부는 언덕 위에서 아래로 내려오면서 팔을 왼쪽에서 오른쪽으로 뻗으며 씨앗을 뿌린다. 왼쪽 위에는 새들이 농부가 뿌린 씨앗을 먹고 있다. 위에서 아래로 내려오면서 담담하게 씨앗을 뿌리는 구도로 해가 지기 전에 가능한 한 더 많은 씨앗을 뿌리려는 농부의 모습이 강조된다. 밀레는 이 작품을 통해 씨 뿌리는 일의 가치를 드러낸다. 그리고 전체적인 배경을 어둡게 함으로써 농부의 금욕을 보여 주고자 했다.

특히 1888년 반 고흐가 아를에서 그린 〈씨 뿌리는 사람〉은 밀레

의 것과 차이점이 많다. 그는 여기서 노란 하늘과 태양, 밀밭을 파헤쳐진 흙더미의 넓은 땅과 대비시킨다. 땅은 보라색으로 채색했다. 지면에는 보라색, 노란색, 흰색의 수많은 터치가 어우러졌다. 그는 1888년 6월 19일 친구인 화가 에밀 베르나르에게 보낸 편지에서 씨를 뿌리고 밀을 수확하는 작업을 하나님을 향한 갈망이라고 설명한다.*164* 같은 해 6월 28일 반 고흐는 테오에게 방금 작업을 마친 〈씨 뿌리는 사람〉에 대해 이렇게 말한다.

> 어제와 오늘 나는 완전히 새로운 관점에서 〈씨 뿌리는 사람〉을 그렸어. 하늘은 노랗고 푸르게 그리고 땅은 자주색과 오렌지색으로 채색하였지. 문제는 드라크루아Delacroix의 〈풍랑 속에 잠자는 그리스도〉와 밀레의 〈씨 뿌리는 사람〉에 사용된 기법이 아주 다르다는 것이지. 밀레의 〈씨 뿌리는 사람〉이나 이스라엘스의 작품은 회색이야. 그렇다고 한다면 〈씨 뿌리는 사람〉을 다채로운 색으로 그릴 수 없을까? 노란색과 보라색으로 동시 대비를 넣어가면서 말이야. 너는 어떻게 생각해?*165*

반 고흐는 색채로 상징적인 의미를 전달하고자 했다. 쟁기질이 끝난 밭을 파랑과 주황으로 표현하고 씨를 뿌리는 사람 뒤편에서 반짝이는 봄 일출을 보라색과 황금색으로 칠하였다. 또한 씨앗을 뿌리는 장면과 잘 익은 봄 밀은 죽음과 부활의 순환을, 씨를 뿌리는 사람 뒤편에 있는 태양은 그리스도를 상징했다. 그에게 황금색은 그리스도

반 고흐, 〈씨 뿌리는 사람〉,
1888년, 캔버스에 유채, 64×85cm, 크뢸러 밀러 미술관, 오테를로

반 고흐, 꿈을 그리다 ━━━

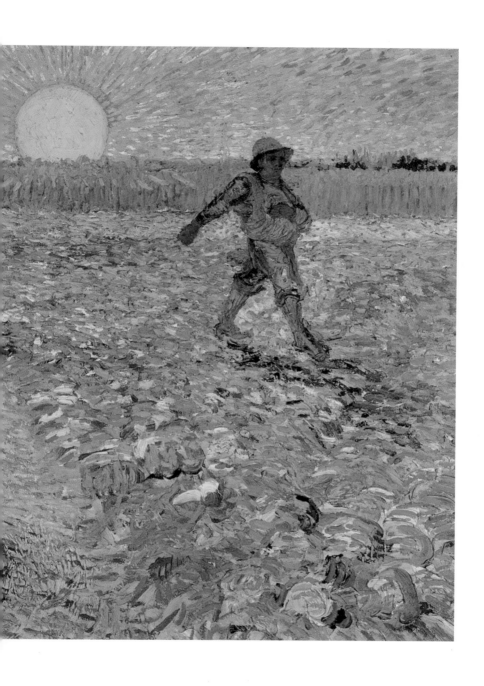

를 드러내는 색이었다. 그의 편지에서 보듯 태양은 드라크루아가 〈선상의 그리스도〉에서 표현한 그리스도의 형상을 인물을 빼고 오직 상징으로만 형상화한 것이었다. 이 사실은 그가 1890년 그린 〈죽은 나사로의 부활〉에서도 입증되는데, 이 작품에서도 반 고흐는 그리스도를 태양으로 상징적으로 표현했다.

밀레는 고흐에게 정신적인 지주와 같았다. 그렇기에 화가 견습생으로서 반 고흐가 밀레의 그림들을 모작하는 것은 어쩌면 당연한 일이었다. 하지만 반 고흐는 자신만의 화풍이 형성된 다음에도 밀레의 〈씨 뿌리는 사람〉을 지속적으로 그렸다. 〈씨 뿌리는 사람〉은 반 고흐가 하나님 나라의 실현을 위해 노력하는 기독교적 가치관을 표현하기 위한 상징이었다. 그는 이 그림을 통하여 성과 속이라는 이원론적인 구분을 깨뜨렸다.

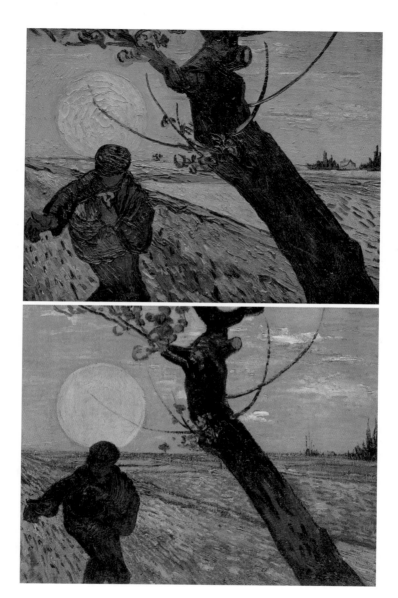

반 고흐, 〈씨 뿌리는 사람〉, 1888년, 캔버스에 유채, 73.5×93cm, 뷜레 재단, 취리히
반 고흐, 〈씨 뿌리는 사람〉, 1888년, 캔버스에 유채, 32.5×40.3cm, 반 고흐 미술관, 암스테르담

풍경화*166*

반 고흐는 전업 화가의 길로 들어서면서부터 노동하는 사람들과 자연의 풍경을 집중적으로 그렸다. 반 고흐가 이렇게 노동하는 사람들을 화폭에 담은 것은 화가로서의 소명 때문이었다.*167* 예수께서 세상에서 소외된 사람들과 함께하시면서 그들을 치유하셨던 것처럼, 고흐는 광부와 직조공 그리고 농부들과 같이 가난한 사람들을 화폭에 담음으로써 예술로 소외된 사람들을 치유하고자 하였다. 반 고흐에게 그림은 낮고 연약한 사람들에게 내미는 사랑의 표현이었다. 반 고흐의 풍경화는 소외된 자들에 대한 그의 관심이 자연으로까지 확장된 것이다. 반 고흐가 그린 풍경화들을 보면 아름다움과 거리가 먼 무엇인가 결핍된 자연의 모습이 등장한다. 반 고흐가 1887년에 그린 〈덤불〉을 보자. 이 작품은 반 고흐가 파리에서 머무는 동안 그린 것이

반 고흐, 꿈을 그리다

반 고흐, 〈덤불〉,
1887년, 캔버스에 유채, 43.6×32.8cm, 우트레히트 중앙 미술관, 우트레히트

반 고흐, 〈모래 언덕〉, 1882년, 패널에 유채, 36×58.5cm, 개인 소장
반 고흐, 〈나무 뿌리〉, 1890년, 캔버스에 유채, 50×100cm, 반 고흐 미술관, 암스테르담

다. 그가 화폭에 담은 나무들과 그 주위에 있는 덤불은 숲속에서 흔히 볼 수 있는 것으로 아름다움과 숭고함과는 거리가 있다. 숲을 지나가다가 특별하지도 않은 흔한 잡목과 그 곁에 자라나는 덤불을 보고 발길을 멈추는 사람은 많지 않을 것이다. 하지만 스쳐 지나가면 아무것도 아닐 것들이 반 고흐의 눈길을 사로잡았다.

1882년에 그린 〈모래 언덕〉과 1890년에 그린 〈나무 뿌리〉도 마찬가지다. 풍경화를 그린 화가가 많지만, 반 고흐와 같이 모래언덕이나 나무뿌리 같은 소재를 화폭에 담은 화가는 많지 않았다.

> "나는 가장 가난한 오두막, 가장 더러운 구석에서 유화나 소묘를 발견해. 그리고 내 마음은 저항할 수 없는 힘으로 그런 것에 이끌려."[168]

반 고흐는 누군가의 눈길을 끌기에는 조금은 부족한 듯한 이미지에 매료되었다. 그가 그렇게 연약하고 보잘것없는 이미지를 소재로 삼은 것은 낮은 자를 품어주셨던 그리스도의 사랑 때문이었다. 반 고흐는 초라한 자연의 모습을 화폭에 담음으로써 이 세상에 소중하지 않은 것은 하나도 없음을 보여 주고자 했다. 그리스도께서 긍휼의 눈으로 세상을 바라보신 것처럼 반 고흐도 긍휼의 눈으로 사람과 세상을 바라보았다.

이 시기 반 고흐가 그린 풍경화는 헤이그 유파나 바르비종 유파와 구분된 반 고흐만의 감성이 묻어 있다. 반 고흐의 풍경화는 루소와 밀

레의 풍경화에서 흔히 볼 수 있는 자연의 평온함이나 아름다움이 덜 드러난다. 나아가 반 고흐의 풍경화에는 그와 동시대에 활동했던 인상주의자들의 작품에 흔히 등장하는 파리의 풍경도 거의 보이지 않는다. 반 고흐의 풍경화의 특징은 색채나 기법이 아닌 소재에 있었다. 그는 덤불, 나무뿌리, 모래언덕, 잡초, 숲속의 잡목과 같은 것들을 화폭에 담았다. 반 고흐가 그린 풍경화들은 대부분 아름다움과 거리가 먼 것들이었다. 반 고흐의 풍경화에 나타나는 이러한 특성은 17세기 네덜란드 풍경화의 전통과 맞닿아 있다. 반 고흐는 아름다움 보다는 무엇인가 부족한 풍경에 눈길을 주었다. 반 고흐는 〈세 그루의 나무와 붉은 하늘〉에서 반 루이스달의 〈세 그루의 나무가 있는 풍경〉처럼 부러진 나무를 화폭에 담았다. 반 고흐의 풍경화 속에 조금은 부족한 듯 보이는 풍경이 자주 나타나는 것은 '깨어진 아름다움'이라는 17세기 네덜란드 미학의 발현이었다.

1887년 7월 21일 테오에게 보낸 편지에서 반 고흐는 "인물화나 풍경화에서 내가 표현하고 싶은 것은 감상적이거나 우울한 것이 아니라 뿌리 깊은 고뇌야(1887년 7월 21일)."라고 말한다. 그가 조금은 부족한 듯한 풍경에 매료된 것은 부분적으로는 그러한 풍경에서 늦는 나이에 화가의 길로 들어선 자신의 모습을 보았기 때문일 것이다. 이어지는 편지에서 그는 "사람들에게 나는 어떤 존재일까? 보잘것없는 사람, 괴팍스러운 사람, 불쾌한 사람일 거야. 사회적으로 아무런 지위도 없고 그것을 갖지 못한 사람. 그것이 사실이라고 해도 언젠가 내 마음을 통해 그런 괴팍한 사람, 아무것도 아닌 사람이 그의 가슴에 가지고 있는 것을

보여주겠어. 그것이 내 야망이야. 하지만 원한이 아니라 사랑에 그리고 격정적인 것이 아니라 평온함에 근거하는 거야(1887년 7월 21일)." 그의 말처럼 반 고흐가 초라한 풍경에 매료된 것은 초라한 풍경 속에서 인생의 고뇌를 보았기 때문일 수 있다. 하지만 반 고흐가 보여주고자 했던 것은 단지 화가 자신의 진가만은 아니었다. "광부들과 직조공들은 아직도 다른 노동자들과 장인들과는 다른 부류로 취급되고 있어. 참 딱한 사람들이다. 언젠가 이 이름 없고 잘 알려지지 않은 사람들을 그려서 이 세상에 보여줄 수 있다면 참 행복할 거야. (1880년 9월 24일)" 1880년 9월 24일 테오에게 보낸 편지에서 반 고흐가 한 이 말에서 우리는 그가 보여주고자 한 것이 단지 자신의 야망이 아닌 사랑, 작은 자들에 관한 관심이었음을 본다.

반 고흐는 대상에 대한 객관적인 묘사보다는 대상에 대한 주관적인 감정을 표현하고자 하였다. 바르비종파의 대표적 인물이었던 루소는 자연에서 관찰한 세밀한 디테일을 화폭에 담았다. 그는 햇빛에 반사된 나뭇잎을 짙고 어두운 숲과 대비시키며 실사에 가까운 그림을 그렸다. 하지만 루소와 같은 바르비종파 화가들이 묘사하고자 하는 대상은 반 고흐가 보기에 너무 객관적이었다. 그래서 반 고흐는 레르미트와 밀레를 좋아했다. 그것은 "밀레나 레르미트는 사물을 있는 그대로 무미건조하게 분석적으로 관찰해서 그리는 게 아니라 느낌대로 그리고 있기 때문"이었다. 반 고흐의 풍경화에서 서정성이 느껴지는 이유가 바로 여기에 있다. 그는 대상을 하나님의 눈으로 바라보고 그 안에 있는 아름다움을 드러내고자 하였다.

반 고흐, 〈세 그루의 나무와 붉은 하늘〉,
1889년, 캔버스에 유채, 93×73cm, 크뢸러 밀러 미술관, 오테를로

반 고흐, 꿈을 그리다

반 고흐의 풍경화는 자연을 이상화했던 낭만주의 풍경화와는 거리가 멀었다. 그의 풍경화에서는 자연에 대한 이러한 경외가 보이지 않는다. 확실히 반 고흐가 그린 풍경화는 다른 화가들과 구분된 반 고흐만의 감성이 묻어 있다. 반 고흐는 아름다움보다는 무엇인가 부족한 풍경에 눈길을 주었다. 반 고흐는 〈세 그루의 나무와 붉은 하늘〉에서 반 루이스달의 〈세 그루의 나무가 있는 풍경〉처럼 부러진 나무를 그렸다. 석양을 배경으로 여러 그루의 소나무가 서 있다. 화면에 보이는 소나무는 보는 이에게 경외감을 주거나 아름다움을 경험하기에는 부족해 보인다. 화면 왼편 전면에 서 있는 나무도 오랜 세월 풍파에 시달린 듯 가지들이 부러지거나 처져 있다. 반 고흐는 상처받고 누군가의 눈길을 끌기에는 부족하게 보이는 소나무들에서 반 루이스달의 그림이 연상된다.

1890년 5월 20일부터 7월 29일까지 오베르에서 70일을 지내는 동안 반 고흐는 70여 점이 넘는 그림을 그렸다. 이때 그가 그린 그림이 대부분 풍경화였다. 이 시기 반 고흐가 그린 인물화는 12점뿐이었다. 오베르에서 반 고흐가 그린 풍경들은 대부분 이곳에서 흔히 볼 수 있는 초가집, 덤불, 밀밭, 건초 들판과 골목길 같은 것들이었다. 이 시기 그린 그림들 대부분이 습작이라 몇몇 작품들을 빼고 완성도는 떨어졌지만 그림의 소재라는 측면에서 보자면 반 고흐가 화가의 길을 걷기 시작한 1880년부터 지속적으로 그의 시선을 끌었던 부족한 풍경들이었다.

반 고흐의 〈까마귀 나는 밀밭〉을 보자. 이 작품은 반 고흐의 작품 가운데 가장 널리 알려졌으며 동시에 그린 의도를 놓여 여러 논란이

벌어지는 작품이다. 그림에 대한 논란은 접어두고 그림 자체만 보자면 짙고 어둠이 깔린 하늘과 하늘을 나는 까마귀 그리고 그 아래에 펼쳐진 밀밭은 보는 이들에게 강렬한 인상을 준다. 하지만 그가 그림의 배경이 되는 장소는 마을과 공동묘지 사이에 있는 들판이다. 밀밭의 크기나 느낌으로 보자면 그가 그린 다른 밀밭에 비해 크기가 작은 편이다. 반 고흐 자신과 마을 주민이 늘 걸어 다니던 흔한 밀밭과 그 사이에 난 길이 그의 붓끝에 의해 새롭게 태어난 것이다.

반 고흐는 조금은 부족한 듯한 대상을 바라보고 또 바라보면서 그 안에 감추어진 아름다움을 드러내고자 하였다. 라이너 마리아 릴케 Riner Maria Rilke는 "반 고흐의 그림에는 대상 자체의 아름다움이 아니라 그것을 바라보는 이의 아름다움이 드러난다"라고 말하였다. 그의 주장과 같이 반 고흐의 풍경화는 대상 자체보다는 그것을 바라보는 이의 시선을 담아내고 있다. 반 고흐에 의해서 그렇게 초라한 대상들이 하나님의 시선으로 다시 조명된 것이다.

초라한 잡목들이 아름답게 보이는 것은 그 잡목이 아름다워서가 아니라 그것을 바라보는 눈이 아름답기 때문이다. 게달의 장막처럼 검은 피부도 사랑하는 이의 눈에는 성전의 휘장보다도 아름답게 보이는 법이다. 릴케의 말처럼 그의 풍경화는 대상을 바라보는 이의 시선을 담고 있다. 반 고흐의 작품에 나오는 이러한 특징은 우리에게 반 고흐에게 있어서 그림이 자신의 감정을 표현하거나 재능을 뽐내는 것이 아니라 하나님의 마음을 담아내는 것이었음을 가르쳐 준다. 선(善)은 거창하지 않은 작은 섬김에 의해서 이 세상에 확장된다. 반 고흐에게 있어

서 그림이 작은 섬김이었다.

반 고흐의 그림에는 특별히 정원을 소재로 한 것들이 많다. 그의 그림 가운데 150여 점이 정원을 주제로 한 것이다. 반 고흐는 어릴 때부터 정원에 관심이 많았다. 어린 시절 그는 정원에서 꽃을 가꾸는 어머니의 모습을 자주 보았는데, 훗날 그가 〈에텐 공원의 추억〉을 그린 것도 이러한 추억에 기인한 것이다. 런던에 머무는 동안에는 직접 정원을 가꾸기도 했으며, 감자도 심었다. 오베르에 있으면서는 정원을 가꾸는 것이 심리적 안정에도 도움이 된다고 말하기도 하였다. 그가 남긴 마지막 편지에 〈도비니의 정원〉의 스케치가 그려져 있을 정도로 반 고흐의 정원 사랑은 대단했다.

반 고흐에 대한 여러 저서를 쓴 에버트 반 위테르트Evert van Uitert는 정원이라는 테마는 반 고흐의 작품 속에 지속적으로 나타난다고 주장하였다.[169] 반 고흐는 처음 화가가 되기로 결심한 직후부터 보리나주, 에텐, 누에넨, 헤이그, 파리, 아를, 오베르로 이주하는 동안 정원을 소재로 한 작품을 지속적으로 그렸다. 랄프 스키Ralph Skea 역시 반 고흐에게 정원은 안식처와 같았다고 말한다.[170]

반 고흐는 정원을 거닐며 어린 시절을 회상하곤 했다. 특히 생 레미 정신병원에서는 더욱 그랬다. 1889년 5월 8일 반 고흐는 생 레미 병원에 스스로 입원한다. 고갱과의 일 이후 아를에서 더 이상 작업하기가 어려워지자 살 목사의 조언을 받아 조용히 지내면서 작품 활동을 하려는 계획이었다. 반 고흐가 머문 병원은 12세기에 건축된 수도원을 리모델링한 것으로 사람들에 지쳐 있던 반 고흐가 안식하기에

반 고흐, 〈도비니의 정원〉,
1890년, 캔버스에 유채, 51×51cm, 반 고흐 미술관, 암스테르담

반 고흐, 꿈을 그리다

충분한 장소였다.

반 고흐는 다른 환자들과 달리 혼자 방을 썼으며, 그림을 그릴 수 있는 화실이 따로 있었다. 병원에 강제로 입원한 것이 아니기에 자유롭게 시간을 보낼 수 있었으며, 정원에서 그림을 그리기도 했다. 자주는 아니었지만 때때로 요양원 밖에 나가 그림을 그리는 것도 허락되었다. 그는 그곳에서 휴식을 취하면서 다시 붓을 들었다. 이때 〈별이 빛나는 밤〉, 〈아이리스〉, 〈사이프러스가 있는 밀밭〉, 〈씨 뿌리는 사람〉과 같은 명작들이 탄생했다.

자연은 그에게 교과서였고, 그는 자연을 통해서 세상을 보았다. 그는 자연 속에 깊이 들어가면 갈수록, 화실에서 느끼지 못하는 것을 느낄 수 있다고 생각했다. 그는 튈르리 공원Jardin des Tuileries이나 베르사유 궁전의 정원Palais Versailles jardin처럼 인공적인 정원보다는 자연에 가까운 정원을 좋아했다. 그 속에서 사람의 손길이 아닌 창조주의 손길을 느끼고 싶었기 때문이다. 잡초와 나무들로 가득 찬 〈숲속에서〉라는 작품에서 반 고흐는 강렬한 붓 터치를 이용해 가뜩이나 무질서하게 보이는 숲속을 더욱 어지럽게 표현함으로써 인공미보다는 자연 그대로의 느낌을 더 많이 주었다.

〈요양원의 정원〉도 반 고흐의 이러한 마음이 드러나 있다. 1889년 5월에 그린 이 작품은 6주 동안 아파서 병실에 머물러야 했던 반 고흐가 공원에 나가 그린 그림이다. 이 그림은 캔버스의 3분의 2가 정원의 나무들로 채워졌고 그 나무 아래로 의자가 놓여 있다. 의자는 이 시기 반 고흐가 그린 그림에 자주 등장하는데 아마도 안식의 상징

으로 쓰였을 것이다. 또한 그는 나무와 잡초 사이를 가로지르는 좁은 길을 그렸다. 길의 폭이 일정하지 않은 것으로 보아 잘 다듬어지지 않은 정원이다. 이곳은 비록 〈숲속에서〉에 표현된 정원같이 사람의 손길이 닿지 않은 모습은 아니었지만, 그래도 인간의 손을 비교적 덜 탄 공간이었다.

이곳에서 반 고흐는 계절을 따라 정원에 피고 지는 꽃들을 보면서 시간의 순환을 느꼈다. 그 속에서 그는 어둠이 결코 부활의 생명을 이길 수 없다는 사실을 보았다. 정원에서 발견한 시간의 순환은 〈씨 뿌리는 사람〉, 〈밀밭〉, 〈사이프러스 나무〉, 〈올리브 나무〉 등으로 확장된다.

반 고흐, 꿈을 그리다

반 고흐, 〈숲속에서〉,
1887년, 캔버스에 유채, 46×55.5cm, 반 고흐 미술관, 암스테르담

반 고흐, 〈요양원의 정원〉,
1889년, 캔버스에 유채, 97×75.5cm, 반 고흐 미술관, 암스테르담

반 고흐, 꿈을 그리다

감자 먹는 사람들

반 고흐가 1883년부터 1885년까지 누에넨에 머물렀던 시기 동안 그는 주로 일하는 농부들을 화폭에 담았다. 반 고흐가 그림을 통해 보여 주고자 한 것은 가난한 사람들이었다. 이것은 모네나 르누아르와 같은 부르주아 성향을 띠는 인상주의자들과는 확연히 대비되는 특징이다. 그는 특히 농촌 생활을 낭만적으로 표현한 밀레의 작품을 좋아했다. 그가 이렇게 가난한 사람에게 관심을 가진 것은 "건강한 자에게는 의사가 쓸 데 없고 병든 자에게라야 쓸 데 있느니라.(마태복음 9:12)"라는 성경 말씀 때문이었다. 그는 일평생 사회적 약자에 관심을 가지고 살았다. 예수님께서 병자를 치료하고 굶주린 자를 먹이시며 죽은 자를 살리신 것처럼, 예술로 가난한 자를 섬기고자 했던 그는 이 세상에서 선(善)은 거창하지 않은 작은 섬김에 의해 확장된다고 생각

했다.

반 고흐는 "농부를 그릴 때에는 농부 중 한 사람이 되어 그들처럼 느끼고 생각하면서 그려야 한다."라고 말하였는데,[171] 이것은 그가 농부를 단순한 묘사의 대상이 아닌 함께 울고 웃어야 할 동료로 간주했다는 사실을 보여 준다. 이처럼 그는 약자의 입장에서 약자를 바라보고자 하였다. 그들은 세상 사람이 보는 것처럼 천한 사람들이 아니라, 정직하며 대우받을 만한 가치가 있는 존재였다. 이런 면에서 반 고흐의 〈감자 먹는 사람들〉은 미술사적으로 상당히 중요한 의미를 갖는다. 밀레와 같은 농민화가들이 농부의 삶을 그리기는 하였지만 반 고흐처럼 농부의 실제적인 삶을 표현하지는 못했다.

훗날 반 고흐는 1887년 여름 여동생에게 보낸 편지에서 자신이 그린 작품 가운데 〈감자 먹는 사람들〉이 최고였다고 표현할 정도로, 이 그림은 반 고흐 자신에게도 매우 중요한 의미를 지녔다. 이 그림은 들판의 감자 냄새, 퇴비 냄새가 느껴질 정도로 쾨쾨할 뿐 아니라 땅에 밀착된 느낌을 주기 위하여 의도적으로 껍질을 벗기지 않은 감자의 색을 사용하였다. 그림에는 이 색채를 배경으로 농부 가족 다섯 명이 하루 일과를 마치고 조촐하게 저녁식사를 하는 장면이 등장한다.

그림 중앙에 한 여자아이의 뒷모습이 보이고, 그 아이 오른쪽으로 노부부가 있다. 남편은 아내를 바라보며 차를 한 잔 달라고 찻잔을 내민다. 아내는 그런 남편의 말을 못 들었는지 무심한 표정으로 탁자 위에 있는 찻잔에 차를 붓고 있다. 왼편으로는 아들 부부로 보이는 두 사람이 앉아 있다. 아내는 남편을 바라보고 있다. 아내의 표정으로 보

반 고흐, 〈괭이질하는 농부〉,
1885년, 종이에 복탄화, 43.6×32.8cm, 크뢸러 밀러 미술관, 오테를로

아 무엇인가를 말하고 있는 것 같다. 그런데 남편은 그런 아내와 눈을 마주치지 않고 무심히 접시를 바라보고 있다.

이 그림은 반 고흐가 평소에 존경하여 '네덜란드의 밀레'라 칭했던 이스라엘스의 〈식탁에 둘러앉은 농부 가족〉을 재해석한 것이다. 하지만 소재만 같을 뿐 그림의 분위기는 사뭇 대조적이다. 이스라엘스의 그림에서는 따스함이 느껴지고 반 고흐의 그림에서는 차갑고 적막한 기운이 감돈다. 반 고흐의 그림 속 농부들은 두툼한 옷을 껴입은 채 식탁에 둘러앉아 차와 감자를 먹고 있다. 언뜻 보기에도 겨울의 한기가 느껴진다. 그들의 얼굴에는 밭고랑 같은 주름이 깊게 파였다. 그들의 얼굴은 행복보다는 심각함과 고독이 가득하다.

반 고흐는 그림에 등장하는 사람의 얼굴보다 손을 표현하는 데 상당한 공을 기울였다. 반 고흐가 이들의 손을 거칠게 묘사한 이유는 농부들의 수고를 보여 주기 위해서다.

> 작은 등불 아래서 접시에 담긴 감자를 손으로 먹는 이 사람들을 그리며, 나는 그들이 자신들의 손으로 직접 땅을 파서 감자를 캤다는 점을 분명히 보여 주려고 애썼어. 이 사람들이 먹고 있는 것은 노동을 통해서 정직하게 얻은 것임을 말하고 싶었지.(1885. 4. 30)*172*

반 고흐는 열악한 환경 속에서도 성실하게 살아가려는 사람들을 그림을 통해 보여 주고자 했다. 그리고 남들이 주목하지 않은 농부들의 수고로운 삶이 아름답다고 말하고자 했다. 즉 그는 아름다움은 거

반 고흐, 꿈을 그리다

룩한 영역만이 아니라 일상 속에서도 발견할 수 있다고 생각했다.

> 나는 사람들이 사물을 완전히 다른 시각으로 바라보기를 원해. 나는 사람들이 아무런 생각없이 어떤 것이 아름답거나 선하다고 말하는 것을 원치 않아. … 숙녀 같은 사람보다는 농부의 딸이 더 아름답다고 생각해. 농부의 딸이 입은 헝겊을 댄 흙 묻은 푸른 웃옷과 치마는 햇빛과 바람에 시달리며 색이 바래 섬세한 분위기를 띠지. 그런 시골 처녀가 숙녀의 옷차림을 하면 그녀 안의 진정한 무언가가 상실된다고 생각해. 농부는 밭에서 일하는 면옷 차림일 때가 주일에 정장을 차려입고 교회에 갈 때보다 더 아름답다고 생각해.(1885. 4. 30)*173*

또한 이 작품에서 우리가 주목해야 할 부분이 있다. 바로 빛이다. 반 고흐에게 빛은 예수 그리스도였다. 반 고흐는 테오에게 다음과 같이 말한다.

> 〈감자 먹는 사람들〉 속에 무언가 존재한다는 걸 확신하기 전에는 이 그림을 네게 보내지 않을 거야. 어쨌거나 진전되고 있고 지금까지 네가 보아 온 내 그림들과는 아주 다른 무언가가 있단다. 그 점만은 분명해. 내가 여기서 특별히 표현하고 싶은 것은 '생명'이야.(1885. 4)*174*

반 고흐는 이 작품을 통해 생명을 보여 주고 싶었다. 하지만 이 그림에서는 생명이 느껴지지 않으며 오히려 차가움과 고독한 기운이 돈다. 이 그림에서 유일하게 따뜻하게 느껴지는 부분은 화면 중앙에 놓인 램프뿐이다. 반 고흐가 말하는 생명이란 무엇이었을까? 이 작품을 완성하고 나서 반 고흐는 테오에게 이렇게 말했다.

〈감자 먹는 사람들〉은 금빛 액자에 끼우면 훨씬 좋아 보일 거라 확신해. 또 잘 익은 밀처럼 강렬한 색조를 띤 벽지와도 어울리겠지. 실제로 이런 마무리 없이 이 그림을 상상하기란 어려워. 어두운 배경이나 우중충한 바탕에 이 그림을 배치하지 않도록 주의해. … 사실 이 그림 자체가 이미 금빛 틀 안에 있지. 아니, 이 금빛은 관찰자 주위에 존재한다는 표현이 더 옳을지도 몰라. 그림 외부에 존재하는 화로의 불이 흰 벽지와 그림에 반사되는데 본질적으로 그림이 이 모두를 도로 튕겨내는 거야. 다시 한 번 강조하지만 마무리를 위해 이 그림은 반드시 짙은 금색이나 잘 익은 밀 같은 색을 배경으로 걸었으면 해. 이 그림을 어떤 식으로 배치하면 좋은지 알고 싶다면 이러한 점을 명심해야 한다. 금빛과 결합되는 순간 미처 생각지 못한 부분들이 환히 떠오르거든. (1885. 4. 30)[175]

여기서 우리는 반 고흐가 말하고자 하는 생명이 무엇인지 발견하게 된다. 반 고흐에게 생명은 빛이었다. 그것은 그림 중앙에 있는 램프, 그리고 이들을 감싸는 벽난로로 표현된다. 이 빛은 벽에 반사되면

반 고흐, 〈감자 먹는 사람들〉,
1885년, 종이에 목탄화, 28.4×34.1cm, 크뢸러 밀러 미술관, 오테를로

반 고흐, 〈감자 먹는 사람들〉,
1885년, 캔버스에 유채, 82×114cm, 반 고흐 미술관, 암스테르담

서 고된 일과를 마친 사람들을 품어 주듯 감싼다.

> "그 안에 생명이 있었으니 이 생명은 사람들의 빛이라"(요한복음
> 1:4).

반 고흐에게 빛은 그리스도였다. 중앙과 벽면에 반사된 빛은 등
장인물을 따뜻하게 감싸고 있다. 서성록과 마이어 샤피로Meyer Shapiro,
그리고 로버트 로젠블름Robert Rosenblum과 같은 학자들이 이 작품을 보
고 성만찬을 떠올리는 이유도 이 빛에 주목했기 때문이다.*176* 반 고흐
는 이 그림을 보는 사람들이 비록 화폭에 두드러지게 나타나지는 않
지만, 자신과 같이 하루 일과를 마치고 지친 이들을 감싸는 빛을 보
기를 원했다. 이 빛은 수고하고 무거운 짐 진 자들에게 쉼을 주시려는
그리스도의 초청이었다.

예수께서 가난한 자를 위해 헌신하였던 것처럼, 반 고흐는 예술로
가난한 자를 섬기고자 했다. 마치 예수께서 당시 배척받던 세리와 창
기 그리고 죄인들과 함께하시면서 그들을 인정하신 것처럼, 반 고흐
도 그림을 통해 가난한 사람들과 함께하고자 했다. 그래서였을까. 반
고흐는 자신의 작품 중에서 이 작품을 가장 좋아했다.

해바라기[177]

반 고흐 하면 가장 먼저 떠오르는 작품 중 하나는 〈해바라기〉다. 반 고흐가 그린 〈해바라기〉 작품 중 대중에게 제일 친숙한 〈열다섯 송이 해바라기〉는 그가 1888년 8월에 그린 네 개의 시리즈 가운데 마지막 작품이다. 반 고흐도 이 작품을 좋아했다. 테오에게 보낸 편지에서 '자넹Jennin 에게 모란이 있고, 쿠아스트Quost 에게 접시꽃 그림이 있듯 나에게는 해바라기가 있어. … 만약 몽티셀리Adolphe Joseph Thomas Monticelli 의 꽃 그림이 500프랑에 팔린다면 내 해바라기도 그만큼의 가치가 있다'고 말할 정도로 자신의 〈해바라기〉 시리즈에 자부심을 가졌다.[178]

반 고흐는 1887년 파리에서부터 해바라기를 그리기 시작했다. 이 시기 반 고흐에게 영향을 준 화가로는 몽티셀리가 대표적이다. 그는

선보다는 색채를 중시하였는데, 강렬한 색채와 두꺼운 붓 터치를 사용한 질감 표현이 특징이었다. 반 고흐는 몽티셀리의 화풍을 수용해 화병에 꽂힌 꽃들을 그려 나갔다. 파리에 온 지 2년째에 접어들었을 때 반 고흐는 심한 초조함에 휩싸인다. 이 시기의 〈해바라기〉 시리즈는 아를에서 그린 해바라기와 여러 면에서 대비를 이룬다. 화병이 아닌 바닥 위에 놓인 채 가지는 줄기로부터 잘려진 모습이 마치 버림받은 듯한 느낌이다. 꽃잎은 시들고 씨앗도 떨어져 나갔다. 특히 〈네 송이 해바라기〉는 시들어 가거나 죽은 모습으로 우울한 느낌이다. 이런 모습의 해바라기는 어쩌면 반 고흐 자신의 모습이었는지도 모른다. 그때 반 고흐는 화가로서의 소명이 점점 시들해지고 있었다. 그림은 이전에 비해 훨씬 더 발전했지만 여전히 팔리지 않았다. 하지만 반 고흐는 시들고 죽어 가는 해바라기를 서로 포개어 놓음으로써 유대에 대한 그의 여린 열망을 표현했다.

1888년 봄 아를에 도착한 반 고흐는 라마르틴 광장에 있는 노란 집이라 불리는 곳에서 다른 화가들과 생활하길 원했다. 노란 집에는 방이 네 개 있었다. 반 고흐는 하나는 침실, 하나는 작업실, 또 다른 하나는 작품 보관용 창고, 그리고 나머지 하나는 예술가 공동체를 위한 방으로 사용하고자 했다. 고갱이 아를에 온다는 소식을 듣고 열두 점의 해바라기를 그려 고갱의 방을 장식하고자 하였지만 네 개의 작품만 완성할 수 있었다.

나는 세 개의 해바라기를 그리고 있어. 하나는 밝은 색 배경에 초

반 고흐, 〈열다섯 송이 해바라기〉,
1888년, 캔버스에 유채, 97×73cm, 내셔널 갤러리, 런던

반 고흐, 〈두 송이 해바라기〉, 1887년, 캔버스에 유채, 42×61cm, 뉴욕 메트로폴리탄 미술관
반 고흐, 〈두 송이 해바라기〉, 1887년, 캔버스에 유채, 50×60cm, 쿤스트 뮤지엄, 베른
반 고흐, 〈네 송이 해바라기〉, 1887년, 캔버스에 유채, 60×100cm, 크뤨러 밀러 미술관, 오텔로

반 고흐, 꿈을 그리다

록색 꽃병 속에 있는 해바라기 세 송이고, 다음 역시 해바라기 세 송이인데 그중 하나는 꽃잎이 떨어지고 씨만 남았고 또 하나는 봉오리를 그린 푸른색 배경이야.[역자 주: 반 고흐는 두 번째 해바라기를 세 송이라고 표현했지만 실제 작품에서는 여섯 송이가 나온다.] 그리고 마지막으로 노란 화병에 담긴 열두 송이의 해바라기야. 이것은 환한 바탕으로 가장 멋진 그림이 될 것이라고 기대하고 있어. … 고갱이 나와 함께 지낼 것을 생각하니, 작업실을 장식하고 싶어졌거든. 오직 커다란 해바라기로만. … 이 계획을 실행에 옮기려면 열두 점의 그림이 있어야 될 것 같아. 그림들을 모두 모아 놓으면 파란색과 노란색의 조화를 이룰 거야.(1888. 8. 21)¹⁷⁹

반 고흐가 아를에서 그린 네 점의 〈해바라기〉 시리즈를 보면 파리에서 그렸던 해바라기에 비해 훨씬 강렬한 노란색을 사용해 생동감이 넘친다. 베르나르는 태양의 색깔을 닮은 해바라기의 노란색을 "반고흐가 회화에서뿐만 아니라 마음속에서도 꿈꿔 왔던 빛"이라 말했다. 반 고흐는 이전의 화가들이 영원을 표시하기 위해 후광을 사용한 것과 달리 색을 통해 영원을 표현하고자 하였다. 즉 반 고흐가 해바라기를 묘사하기 위해 사용한 채도 높은 노란색은 영원에 대한 갈망의 표현이었다. 파리에서 그린 해바라기가 슬픔과 버려짐이라면 아를에서 그린 해바라기는 희망과 환희였다. 반 고흐의 해바라기에서 우리는 그의 고독과 좌절, 믿음과 소망과 사랑 그리고 소명을 엿볼 수 있다.

반 고흐의 생애를 다룬 BBC 다큐멘터리 〈명작의 사생활: 빈센트

반 고흐Private life of a Masterpiece: Vincent van Gogh〉에서 그가 해바라기를 그리는 데 그토록 집착했던 이유를 흥미롭게 설명한다. 더글라스 드루윅Douglas Druick은 해바라기가 오랫동안 기독교에서는 세상의 빛이 되신 그리스도를 추구하는 신자들의 갈망을 표현하는 전형적인 상징으로 사용되어 왔다고 주장하였다. 즉 해바라기는 '이미타티오 크리스티imitatio Christi, 그리스도를 본받음'의 상징이었다. 17세기 네덜란드 성경책 요한복음 1장에는 그리스도를 나타내기 위하여 해바라기 삽화가 있었다고 한다. 목사의 아들로 태어난 반 고흐는 어릴 적부터 해바라기의 이러한 상징적인 의미에 익숙했을 것이다. 반 고흐는 해바라기가 갖는 이러한 상징성과 해바라기의 색채 그리고 태양을 바라보는 꽃의 특성을 연결시켜 영원을 사모하는 신자들의 갈망을 표현했다.

1 반 고흐, 〈세 송이 해바라기〉, 1888년, 캔버스에 유채, 73.5×60cm, 개인 소장
2 반 고흐, 〈열두 송이 해바라기〉, 1888년, 캔버스에 유채, 91×72cm, 노이에 피나코테크, 뮌헨
3 반 고흐, 〈열두 송이의 해바라기, repetition〉, 1889년, 캔버스에 유채, 92×72.5cm, 필라델피아 미술관, 필라델피아
4 반 고흐, 〈열네 송이 해바라기, repetition〉, 1889년, 캔버스에 유채, 100×76cm, 세이지도고 미술관, 동경

1 2
3 4

반 고흐, 〈여섯 송이 해바라기〉,
1888년, 캔버스에 유채, 98×69cm, 개인 소장(전쟁으로 유실)

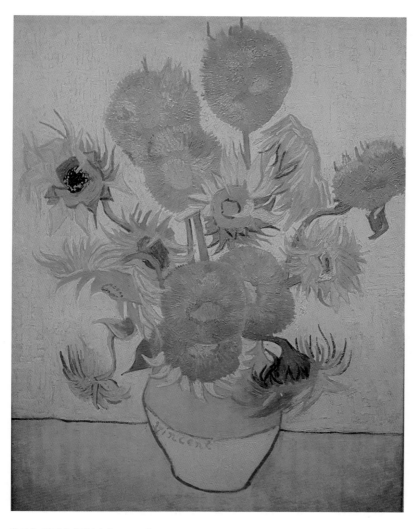

반 고흐, 〈열네 송이 해바라기, repetition〉,
1889년, 캔버스에 유채, 95×73cm, 반 고흐 미술관, 암스테르담

구두

　　반 고흐는 그림으로 유명해지거나 돈을 벌겠다는 생각이 없었다. 그가 그림을 그린 이유는 사람 때문이었다. 그는 단지 사람이 그리워 맨발로 천 리 길을 마다하지 않고 달려갔다. 반 고흐의 글을 읽어 보면 걸음에 대한 말이 많이 나온다. 그는 1876년 3일을 걸어서 램스게이트를 떠나 런던으로 갔다. 그리고 보리나주에서 수습 전도사로서의 미래가 막혔을 때 브뤼셀까지 걸어갔다. 테오와 언쟁을 벌인 뒤에는 혼자 쿠에스메스에서부터 바스메스까지 걸어가기도 했다. 그리고 쥘 브르통Jules Breton이라는 화가를 만나기 위해 보리나주부터 도버 해협까지 걸었다.[180] 그뿐 아니라 작품의 영감을 얻기 위해서 헤이그 시내를 걷고 또 걸었다. 램스게이트부터 런던까지 3일을 걸으면서 성직자가 되기로 결심했고, 쥘 부르통을 만나기 위해 일주일을 꼬박 걸으

면서 화가가 천직임을 깨달았다. 훗날 반 고흐가 파리에서 구두를 소재로 그림을 그린 이유도 어쩌면 낡고 헐어 버린 구두에서, 소명을 찾기 위해 걷고 또 걸었던 자신의 모습을 보았기 때문일 수도 있다.

훗날 하이데거Heidegger는 반 고흐의 〈구두〉를 보고 이렇게 이야기한다.

> 낡은 신발 안쪽으로 드러난 어두운 틈새로 주인의 고생스러운 걸음걸음이 뚜렷하게 보인다. 딱딱하게 주름진 신발의 무게 안에는, 스산한 바람이 휩쓰는 넓은 들판에 균일하게 파인 고랑들 사이로 천천히 한 걸음씩 옮겨 놓았을 그의 발걸음들이 쌓여 있다. 구두 가죽에는 대지의 습기와 풍요로움이 스며들어 있고, 구두창 아래에는 해가 떨어질 무렵 밭길을 걸어가는 외로움이 펼쳐져 있다. 이 신발에는 대지의 소리 없는 외침이 진동하고 있다.[181]

반 고흐의 구두는 단순한 구두가 아니었다. 그 구두에는 소명을 찾고자 했던 한 젊은이의 갈망이 담겼다. 그리고 닳아 버린 구두는 그가 얼마나 진실하게 삶을 탐구했는가를 보여 준다. 그는 걸으면서 세상을 보았다. 혼자 걸어가야 하는 고독한 길이었지만 그 흔적은 큰 울림으로 남아 사람들에게 감동을 준다. 오늘날 사람들이 그의 그림에 감동을 받는 이유는 그의 작품들이 갖는 이러한 진실성 때문이 아닐까?

그는 혼자 걸었다. 처음부터 혼자 걸으려고 한 것은 아니었다. 늘

누군가와 함께 걷고자 하였지만 세상이 그를 이해하지 못한 것뿐이다. 피카소Pablo Picasso는 반 고흐의 길은 철저하게 고독한 것이었다고 말했다.[182] 가족과 동료들도 그를 이해하지 못했다. 그는 늘 고독했다. 하지만 자신을 고립시켜 은둔 상태로 들어가지는 않았다.

생 레미 요양원에 있을 때 그가 그린 〈아이리스〉는 이러한 반 고흐의 모습을 잘 보여 준다. 느린 바람에 춤을 추듯 하늘거리는 파란색 아이리스 사이에 하얀색 아이리스가 한 송이 놓였다. 혹시 반 고흐는 자신이 푸른 아이리스 가운데 홀로 서 있는 하얀 아이리스와 같다고 느껴 이런 그림을 그린 것은 아닐까. 하지만 하얀 아이리스는 푸른 아이리스 사이에 있다. 이것은 끊임없이 유대를 추구했던 반 고흐의 모습을 닮았다. 그는 그림을 통해서 사람들에게 다가갔다. 그리고 그림을 통해서 그가 걸으면서 보았던 세상, 힘든 삶을 살아가는 사람들을 위로하고 싶었다.

나는 이 세상에 빚과 의무를 지고 있어. 나는 30년간이나 이 길을 걸어왔어. 이에 보답하기 위해서라도 그림의 형식을 빌어 어떤 기억을 남기고 싶어. 이런저런 유파에 속하기 위해서가 아니라 인간의 감정을 진정으로 표현하는 그림을 말야. 그것이 나의 목표야.(1883년 8월)[183]

내가 예술을 어떻게 바라보는지 네가 분명하게 알아 주었으면 해. 사물의 본질에 도달하기 위해서는 오랫동안 노력해야 해. 내가 원

반 고흐, 〈구두〉,
1886년, 캔버스에 유채, 37.5 x 45cm, 반 고흐 미술관, 암스테르담

반 고흐, 〈세 켤레의 구두〉,
1886년, 캔버스에 유채, 49×72cm, 포그 아트 뮤지엄, 하버드대학교, 매사추세츠

반 고흐, 꿈을 그리다

하고 목표로 하는 것이 어렵다는 것은 알지만 그렇다고 내 목표가 도달할 수 없을 정도로 높다고 생각하지는 않아. 나는 사람들의 마음을 감동시키는 그림을 그리고 싶어. '슬픔'은 단지 작은 시작일 뿐이야. 아마도 〈란 반 미어더포르트 〉, 〈라이스바이크 목초지〉, 〈생선 말리는 창고〉와 같은 풍경들 역시 작은 시작이지. 이러한 작품들 안에는 적어도 내 가슴 안에서 바로 나오는 무언가가 있어. 인물화나 풍경화에서 내가 표현하고자 하는 것은 감상적인 우울함이 아니라 뿌리 깊은 고뇌야. 나는 내 작품을 보는 사람들이 흔히들 말하는 내 그림들의 거친 특성에도 불구하고, 그는 깊이 느끼고 또 부드럽게 느낀다고 말하는 그런 경지에 도달하고 싶어. 이렇게 말하면 허세를 부리는 것처럼 보일지 모르겠지만, 바로 이것이 내가 온힘을 다해 이루고자 하는 바야.(1882. 7. 21)*184*

반 고흐가 걸으면서 바라본 세상은 슬픔이 가득한 세상이었다. 하지만 그는 그 슬픔 속에서 희망을 보았다. 마치 〈감자 먹는 사람들〉에서 화로가 직접 표현되지는 않았지만 벽에 반사된 화로의 불빛이 농부들을 따뜻하게 감싸 주는 것을 보여 주고 싶었던 것처럼, 슬픔 너머에 있는 기쁨을 보여 주고 싶었다. 외롭고 힘든 길을 걷는 그에게 그림만이 안식처가 되었던 것처럼, 반 고흐는 자신의 그림이 삶에 지친 사람들의 마음에 안식을 주기를 원했다.

반 고흐, 〈아이리스〉,
1889년, 캔버스에 유채, 71×93cm, 폴 게티 미술관, 로스엔젤레스

반 고흐, 꿈을 그리다

별이 빛나는 밤

〈별이 빛나는 밤〉은 미국의 가수 돈 맥클린Don McLean이 〈빈센트〉라는 노래를 불러 다시 한 번 대중의 주목을 받았다. 맥클린은 이 노래에서 반 고흐가 정신병으로 고통받으면서도 삶에 지친 사람들을 그림을 통해서 위로하고자 했다고 말한다. 노랫말 중에 다음과 같은 내용이 있다.

나는 당신이 무엇을 말하고자 했는지 이제 알 수 있을 것 같아요. 온전한 정신을 찾기 위해 얼마나 고통받았는지, 그리고 당신이 사람들을 자유롭게 하기 위해서 얼마나 노력했는지, 사람들은 들으려 하지 않았고 어떻게 들어야 할지도 몰랐지요. 아마도 지금은 귀기울일 거예요.

이 노랫말처럼 사람들은 반 고흐의 말을 들으려 하지 않았고 어떻게 들어야 할지도 몰랐다. 그리고 그것은 지금도 마찬가지다. 일부 비평가들은 소용돌이치는 밤하늘을 보면서 반 고흐가 이 작품을 그렸을 때 정서적으로 굉장히 혼란한 상태에 있었다고 주장하기도 한다.[185] 그러나 이러한 주장들은 스스로 귀를 자른 광기 어린 천재의 신화라는 눈으로 반 고흐의 작품을 보았기에 생긴 오해들이다. 이 작품을 이해하려면 그림에 등장하는 각각의 이미지들이 갖는 상징성을 이해해야 한다.

〈별이 빛나는 밤〉은 반 고흐가 생 레미 요양원에서 있을 때 그린 것이다. 반 고흐는 이 작품을 그리기 전에도 〈론 강의 별이 빛나는 밤〉과 〈밤의 카페테라스〉와 같이 별밤을 소재로 한 작품을 몇 점 그렸다. 그는 앞선 두 작품에서도 밤하늘을 표현하는 데 검은색이 아닌 푸른색을 사용하였다. 실제로 그는 자신이 검은색을 사용하지 않아도 밤을 그릴 수 있다는 것에 대해서 엄청난 자부심을 가졌다. 1889년 생 레미에서 그린 〈별이 빛나는 밤〉의 밤하늘은 앞선 두 작품에 비해 훨씬 역동적이다.

이 그림은 밤하늘을 직접 본 것이 아니라 상상해서 그린 것이다. 그림 전경 왼편 하단에는 높이 솟아오른 사이프러스 나무가 있다. 중경에는 올리브 나무들로 둘러싸인 마을들이 보이고 그 가운데 불이 꺼진 교회가 있다. 화면 중앙에 있는 교회의 불이 꺼져 있다는 점을 들며 반 고흐가 교회에 대해 소망을 잃은 상태를 이야기한다고 주장하는 사람들도 있다. 이러한 주장은 〈성경이 있는 정물화〉가 전통 기

반 고흐, 〈별이 빛나는 밤〉,
1889년, 캔버스에 유채, 74×92m, 현대미술관, 뉴욕

반 고흐, 〈론 강의 별이 빛나는 밤〉,
1888년, 캔버스에 유채, 72×92cm, 오르세 미술관, 파리

독교로부터 모더니즘으로 개종했다고 보는 견해의 연장선에 있다.

이 작품에 사용된 소재는 상당히 종교적이다. 마을 중앙에 위치한 교회, 사이프러스 나무, 올리브 동산 그리고 밤하늘에 빛나는 별들은 반 고흐의 작품 속에서 종교적인 상징으로 사용되었다. 특별히 그림 속 예배당은 반 고흐가 이 그림을 그린 남부 프랑스의 예배당이 아니라 자신의 아버지가 사역했던 누에넨의 예배당이다. 단지 교회에 대한 소망을 잃는다는 것을 표현하기 위해 불 꺼진 교회를 그렸다면 굳이 아버지가 연상되는 누에넨의 교회를 그려야 할 이유가 없다.

별이 빛나는 하늘 아래 있는 것 중에 하늘에 맞닿은 것은 사이프러스 나무와 교회의 종탑이다. 사이프러스 나무는 예수 그리스도가 못 박힌 십자가의 재료로 알려진다. 그림 속에서 별과 별을 향해 솟아오른 사이프러스 나무, 교회의 종탑은 영원에 대한 반 고흐 자신의 갈망을 나타낸다.

모든 예술가, 시인, 음악가, 미술가들이 물질적으로 불행하다는 것은 정말 이상한 현상이다. 네가 모파상Guy de Maupassant에 대해서 말한 것도 이를 증명하지. 이러한 사실은 우리에게 다시 영원한 질문을 던지게 해. 삶 전체가 보이는 것일까, 아니면 삶의 반인 죽음만 우리에게 보이는 것일까? 화가들은 죽어서도 작품을 통해 다음 세대, 그리고 그 다음 세대에게 이야기하는 거야. 화가들에게 있어서 죽음이란 그렇게 힘든 일이 아니라고 생각해. 나는 죽음에 대해서 전혀 알지 못하지만, 마치 지도 위에 있는 점들이 도시나 마을을

보여 주듯이 밤하늘에 있는 별은 나를 꿈꾸게 하지. 왜 우리는 프랑스 지도 위에 있는 점들과 같이 저 별에 갈 수 없을까? 타라스콘Tarascon이나 루앙Rouen에 가기 위해서 기차를 타야 하는 것처럼, 저 별에 가기 위해서는 죽어야 하겠지. 확실한 것은 우리가 살아 있는 동안에는 별에 가지 못한다는 사실이야. (1988. 7. 10)[186]

이 편지에서 보는 바와 같이 반 고흐에게 별은 영원의 상징이었다. 반 고흐가 그린 별이 열두 개라는 점도 상당히 흥미롭다. 이스라엘이 열두 지파였고 예수 그리스도께서 이루고자 하셨던 공동체도 열두 명의 제자로부터 시작되었다. 열두 개의 별은 이러한 상징성과 밀접한 관련이 있다.

그리고 지상에서 하늘에 맞닿아 있는 사이프러스 나무와 교회의 종탑은 그리스도께서 하나님과 인간 사이의 가교가 되셨듯이 이 세상과 하늘을 연결시키고 있다. 반 고흐가 런던에서 사역할 때 시편 119편 19절을 인용하며 "우리는 순례자들이다. 우리 인생은 이 땅에서 하늘로 가는 긴 걸음이자 긴 여정이다."라고 설교했던 것처럼 그의 〈별이 빛나는 밤〉은 우리의 삶을 순례의 여정으로 보았던 순례자의 영성의 표현으로 보아야 한다. 반 고흐는 자신을 언제나 다른 목적지를 향해서 떠나는 나그네처럼 생각했다.

반 고흐, 〈밤의 카페테라스〉,
1889년, 캔버스에 유채, 81×63.5cm, 크뢸러 밀러 미술관, 오테를로

영원의 문

《천로역정The Pilgrim's Progress》은 반 고흐가 즐겨 읽었던 책이다. 1876년 11월 25일 테오에게 쓴 편지에서, 《천로역정》을 읽어 본다면 그 진가를 알 수 있을 것이라고 권하기도 했다.[187] 《천로역정》은 밀턴과 함께 17세기 영국 문학의 대표하는 작가 존 번연John Bunyan의 작품이다. 존 번연은 1628년 11월 30일 영국 베드포트Bedford에서 땜장이의 아들로 태어났다. 그는 1644년 11월 30일 청교도 혁명을 주도한 크롬웰이 이끄는 의회파의 군대에 들어갔는데, 이 군복무 경험은 훗날 번연이 《거룩한 전쟁The Holy War》을 집필하는 데 도움이 된다.

1647년 의회군이 해산하자 번연은 고향으로 왔고, 그로부터 2년이 지난 1649년경에 결혼한다. 아내가 결혼할 때 지참금 대신 가지고 왔던 두 권의 책 《평범한 사람이 천국으로 가는 길The Plain Man's Pathway

to Heaven》과《경건의 실천The Practice of Piety》을 읽으면서 신앙에 눈을 뜬 번연은 에스토Elstow 교구의 교회에 나갔다. 그러던 어느 날 "너는 죄를 버리고 천국에 가겠느냐 아니면 죄와 함께 지옥에 가겠느냐?" 하는 음성을 듣고 종교적 외형과 형식만으로 구원을 받을 수 없음을 깨닫게 된다. 그리고 자신의 삶을 개선하기 위해 엄청난 노력을 한다. 사람들은 이러한 번연의 변화된 행실을 칭찬했지만, 그는 여전히 자신 안에 있는 교만과 씨름하고 있었으며 그럴듯한 외면 안에 감추어진 자신의 비참함을 인식하게 되었다.

어느 날 번연은 우연한 기회에 회중교회 여인들이 하나님께서 자신들의 심령에 새로움을 주셔서 온갖 유혹을 극복할 수 있다고 이야기하는 것을 듣게 된다. 거듭남에 대한 여인들의 이야기는 번연에게 큰 도전이 되었다. 그 길로 번연은 존 기퍼드John Gifford 목사가 사역하는 베드포드 교회에 출석했고, 어느 날 거듭남의 체험을 하게 된다. 기퍼드 목사가 죽은 뒤에 그는 후임 설교자가 되어 순회 설교 사역을 하였다. 하지만 1660년 찰스 2세가 국교 이외의 모든 종교를 탄압하기 시작했고, 그해 11월 12일에 정식 허가를 받지 않은 채로 설교한다는 이유로 체포되어 12년간 옥살이를 한다. 하지만 고통은 오히려 번연을 더 강하게 만들었다. 그는 이 기간 수많은 책을 집필한다. 바로 그중에 하나인《천로역정》은 이 세상을 떠나 천국으로 가는 순례의 여정을 이야기로 풀어 쓴 책이다.

20대 초반에 삶의 의미에 대해서 질문을 던지던 반 고흐에게《천로역정》은 한 줄기의 빛과 같이 느껴졌다. 지금까지 자신이 누려온

반 고흐, 〈슬픔〉,
1882년, 종이에 목탄화, 44.5×47.1cm, 크뢸러 밀러 미술관, 오테를로

반 고흐, 꿈을 그리다 ──────

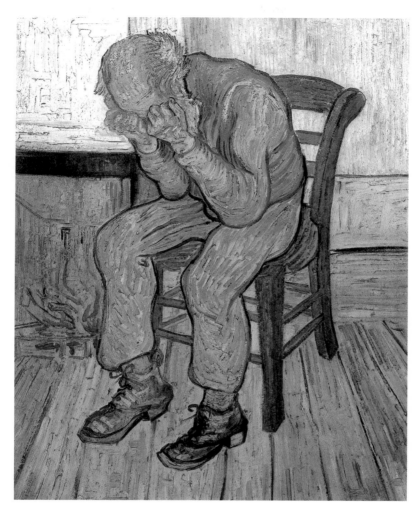

반 고흐, 〈영원의 문〉,
1890년, 캔버스에 유채, 80×64cm, 크뢸러 밀러 미술관, 오테를로

안락함은 잠시 있다 사라질 것이며, 그 찰나와 같은 시간을 영원을 위해서 보내는 것이 더 의미 있는 삶이라는 것을 이 책을 통해서 더욱 더 분명하게 깨닫게 되었다. 그가 런던에서 한 첫 번째 설교에서 《천로역정》이 얼마나 그에게 큰 영향을 미쳤는가를 엿볼 수 있다. 런던에서 한 그의 첫 설교는 존 번연의 《천로역정》을 모티브로 한 것이다.

> 우리는 순례자입니다. 우리의 삶은 천국으로 향하는 긴 여행이지요. 이 순례의 목적지는 아버지의 집입니다. 슬픔은 인생의 조건이며 삶은 고통입니다. 하지만 우리에게는 예수 그리스도가 있고, 그분 안에서 기쁨을 발견합니다. 예수 그리스도를 믿는 사람들에게 소망이 배제된 죽음이나 슬픔은 없습니다. 그리스도인은 부단히 거듭나면서 어둠에서 빛으로 나아가는 존재들입니다. 그리스도인들은 소망 없는 사람처럼 슬퍼하지 않습니다. 기독교 신앙은 우리를 늘푸른나무처럼 만듭니다. 이 세상에서 나그네로 산다는 것이 되는 대로 살아도 된다는 말은 아닙니다. 잠시 떠도는 나그네 인생이지만 우리 삶에서 하나님의 뜻이 나타나야 합니다.

20대 초반, 반 고흐는 《천로역정》을 읽고 또 읽었다. 테오에게 보낸 편지에서 성경 다음으로 추천할 책이라고 언급하기도 하였다. 반 고흐는 이 세상에서 신자들의 삶은 영원을 향한 순례라고 보았다. 이러한 순례자의 영성은 그의 작품 전체를 관통하는 중요한 주제였다. 그의 〈별이 빛나는 밤〉, 〈해바라기〉, 〈씨 뿌리는 사람〉 연작은 순례

자의 영성을 발현한 것이다.

　반 고흐가 1890년에 그린 〈영원의 문〉은 순례자의 영성과 관련하여 주목할 만한 작품이다. 이 그림은 빈센트가 1882년에 목탄화로 그린 〈슬픔〉이라는 작품을 다시 유화로 그린 것이다. 화면 중앙에는 두 손으로 얼굴을 가린 채 절망하는 한 노인의 모습이 보인다. 〈슬픔〉과 〈영원의 문〉이라는 제목에서 우리는 반 고흐가 영원의 문 앞에서 그 문에 들어가지 못하고 지나온 자신의 삶을 한탄하는 한 사람을 묘사한 것임을 알 수 있다. 그런데 이 절망에 빠진 노인의 모습에서 《천로역정》의 한 장면이 연상 된다.

　그 사나이는 깊은 슬픔에 젖은 표정을 하고 팔짱을 낀 채 가슴을 쥐어뜯는 듯한 깊은 한숨을 내쉬면서 땅바닥만 바라보고 있었다. "이것이 무엇을 의미하는 것인가요?"하고 크리스천이 물었을 때 해석자는 직접 물어보라고 말해 주었다. "그전에는 제 자신은 물론이고 다른 사람에게도 인정을 받는 훌륭한 신자였고 박식한 사람이었지요. 그 당시만 해도 틀림없이 하늘나라에 갈 수 있다고 믿고 (누가복음 8:13) 자신하면서 그러한 생각을 할 때마다 기뻐하곤 했지요.. ··· 이제는 절망의 인간이 되어 버린 채 이 쇠창살 감방 안에 갇혀 난 아무데도 나갈 수 없게 되었습니다. ··· 항상 깨어 근신하지 못하여(데살로니가전서 5:6) 세상의 정욕이 제 목을 옭아맸고 마침내 말씀의 빛과 하나님의 선하심에 거역하는 죄를 지었습니다. ··· 아! 영원, 영원한 고통! 내게서 떠나지 아니할 이 무시무시한 고통을

내가 어떻게 견뎌낼 수 있을지.

반 고흐는 이 그림을 통해서 무엇을 이야기하고자 했을까? 단지 영원의 문 앞에서 절망하는 한 사람을 보여 주기 위함이었을까? 아니면 마치 해석자가 크리스천에게 절망하는 한 사람을 보여 줌으로써 세속적 유혹에 빠지지 말고 영원을 사모하라고 한 것처럼 순례자의 길을 가는 성도들이 추구해야 할 것이 무엇인가를 보여 주기 위함은 아니었을까? '슬퍼하는 것 같지만 기뻐하는 삶'은 순례의 삶이 갖는 역설적 이중성이다. "우리는 순례자입니다. 우리의 삶은 이 땅에서 천국으로 향하는 긴 여행이지요. 이 순례의 목적지는 아버지의 집입니다. 슬픔은 인생의 조건이며 삶은 고통입니다. 하지만 우리는 예수 그리스도가 있고 그분 안에서 기쁨을 발견합니다."

성경 그림

30 예수께서 대답하여 이르시되 어떤 사람이 예루살렘에서 여리고로 내려가다가 강도를 만나매 강도들이 그 옷을 벗기고 때려 거의 죽은 것을 버리고 갔더라 31 마침 한 제사장이 그 길로 내려가다가 그를 보고 피하여 지나가고 32 또 이와 같이 한 레위인도 그곳에 이르러 그를 보고 피하여 지나가되 33 어떤 사마리아 사람은 여행하는 중 거기 이르러 그를 보고 불쌍히 여겨 34 가까이 가서 기름과 포도주를 그 상처에 붓고 싸매고 자기 짐승에 태워 주막으로 데리고 가서 돌보아 주니라 35 그 이튿날 그가 주막 주인에게 데나리온 둘을 내어 주며 이르되 이 사람을 돌보아 주라 비용이 더 들면 내가 돌아올 때에 갚으리라 하였으니 36 네 생각에는 이 세 사람 중에 누가 강도 만난 자의 이웃이 되겠느냐 37 이르되 자비를

베푼 자니이다 예수께서 이르시되 가서 너도 이와 같이 하라 하시니라(누가복음 10:30-37).

반 고흐의 〈선한 사마리아인〉은 복음서에 기록된 선한 사마리아인의 비유를 소재로 삼아 그린 것이다. 복음서에 의하면, 강도 만난 자를 돕는 사마리아인의 비유는 이웃을 사랑하라는 율법의 가르침을 오해하고 있던 한 율법학자에게 하신 예수님의 말씀이다. 이 비유를 통해 예수님은 내가 사랑해야 할 이웃이 누구인가를 묻는 율법사에게 진정한 이웃이 누구인가를 가르쳐 주고 있다. 이 비유는 유대인과 사마리아인을 대비시킴으로써 이웃에 대한 정의를 새롭게 내리고 있다. 당시 사람들은 이웃에 대한 정의를 먼저 내린 다음 그들을 돕고자 하였다. 그들이 처한 환경보다는 그와의 인간관계를 우선적으로 고려했다. 상대방이 아무리 어려운 상황에 처해 있다 할지라도 자신과 아무런 연관이 없으면 도울 생각을 하지 않았다. 그러나 예수님께서는 이 비유를 통하여 강도 만난 자가 사마리아인의 이웃이 아니라는 점과 사마리아인이 강도 만난 자의 이웃이라는 점을 새롭게 부각시키셨다.

반 고흐의 〈선한 사마리아인〉은 드라크루아의 동명 작품을 자신만의 감성으로 재해석한 것이다. 황금색 옷을 걸친 사마리아인이 부상을 당한 사람을 말에 태우고 있다. 사마리아인 뒤로 뚜껑이 열려진 상자는 부상당한 자가 강도를 만났다는 것을 나타내고 있다. 상자 옆으로 한 사내가 무심코 걸어가고 있다. 손에 펼쳐진 종이를 읽는 모습

이 서기관처럼 보인다. 그리고 길 끝으로 고개를 막 넘어가는 한 사람이 보이는데, 복음서에 의하면 제사장이다. 꾸불꾸불한 길바닥에 풀은, 부상당한 사람을 외면한 제사장과 서기관이 가는 방향으로 눕혀져 있다. 사마리아인은 제사장과 서기관이 걸어갔던 그 길의 흐름을 온몸으로 저지하며 부상당한 자를 말 위에 태우고 있다. 사마리아인과 부상당한 자 모두 파란색 바지를 입고 있다. 반 고흐는 두 사람의 바지를 같은 색으로 칠해서 둘 사이의 동질감을 표현하고자 하였다.

반 고흐는 그리스도인의 참된 모습은 사랑에 있다고 보았다. 반 고흐는 런던과 보리나주 탄광에서 가난한 사람들의 비참함을 목격하며 가난한 사람들에게 복음을 전하는 것이 자신의 사명이라고 생각했다. 그리고 화가가 된 후에도 누군가에게 생명을 주고, 누군가의 삶을 회복시키고, 누군가에게 도움을 주는 그런 삶을 살고 싶었다. "깊고 참된 사랑이 있어야 해. 친구가 되고 형제가 되는 것, 그것이야말로 최상의 힘이자 신비한 힘으로 감옥을 열게 되는 거지."[188]

같은 해 반 고흐가 그린 〈죽은 나사로의 부활〉 역시 애통과 긍휼을 주제로 한 것이다. 이 그림은 렘브란트가 그린 동명의 작품을 보고 그린 것이다. 반 고흐의 그림에는 렘브란트의 그림에 나오는 예수님의 모습이 보이지 않는다. 대신 두 팔을 벌린 여성 뒤에 있는 태양은 〈씨 뿌리는 사람〉 연작과 같이 예수님을 상징한다. 렘브란트의 동명의 작품이 죽은 자의 부활을 바라보는 이들의 믿음의 반응에 초점이 맞추어졌다면, 반 고흐의 작품은 나사로의 죽음을 안타까워하는 두 누이의 모습과 그들에게 긍휼을 베풀어 주시는 예수님의 은총이 강

반 고흐, 〈선한 사마리아인〉,
1890년, 캔버스에 유채, 73×60cm, 크뢸러 밀러 미술관, 오테를로

반 고흐, 꿈을 그리다

반 고흐, 〈죽은 나사로의 부활〉,
1890년, 캔버스에 유채, 50×65cm, 반 고흐 미술관, 암스테르담

조되었다.

반 고흐가 1889년 9월에 그린 〈피에타^{Pieta}〉는 앞선 두 작품과 긍휼이라는 측면에서는 주제의 일관성이 있지만 타인보다는 자신을 향한 주님의 은총을 그렸다. 라틴어 '피에타'는 비탄, 슬픔, 자비라는 뜻이다. 고갱과 마찬가지로 반 고흐도 예수님의 얼굴에 자신의 얼굴을 투영시켰다. 아마도 오해와 왜곡으로 점철된 자신의 삶에 대한 안타까움을 표현하고자 한 것 같다.

반 고흐, 꿈을 그리다

반 고흐, 〈피에타〉,
1889년, 캔버스에 유채, 73×60.5cm, 반 고흐 미술관, 암스테르담

최선을 다하는 삶

반 고흐는 어머니에게 재능을 물려받아 그림에 소질이 있긴 했지만 천재라고 불릴 정도는 아니었다. 반 고흐 스스로도 자신이 그림에 천재적인 재능이 있다고 생각하지 않았다. 그래서 스물일곱 살이라는 늦은 나이에 화가의 길에 들어선 그는 그 공백을 채우려는 듯 그리고 또 그렸다. 그가 남긴 방대한 편지에는 그가 얼마나 그림 그리기에 몰두했는지 잘 나타나 있다. 그는 이른 아침 일어나 늦은 밤까지 그림을 그리고 또 그렸다.

난 종종 늦은 밤까지 그림을 그려. 어떤 사물을 볼 때 떠오르는 생각들에 분명한 형태를 부여하고 이런저런 기억들을 붙잡아 두기 위해서지.(1879. 8. 5) [189]

반 고흐, 꿈을 그리다

지난 며칠 동안 긍정적인 변화가 있었다는 것을 네가 알아주었으면 한다. 열두 점의 데생을 완성했는데 전보다 훨씬 좋아진 느낌이야. 이것들은 랑송Lançon의 데생이나 영국의 목판화 같지만 아직은 서툴고 어색해 보이지. 짐을 나르는 사람들이나 광부, 눈 치우는 사람, 눈 위의 산채, 노파, 발자크Balzac의 《13인의 역사》에 나오는 페라구스Ferragus 같은 늙은 남자들이 나오는 그림이지. 그중 〈길 위에서En Route〉와 〈화로 앞에서Devant les Tisons〉라고 이름을 붙인 작은 데생 두 점을 네게 보낸다. 아직은 좋은 그림이 아니라는 것을 나도 알아. 하지만 이제 조금은 마음먹은 대로 그릴 수 있게 되었어. … 앞으로 더 발전할 것이라 믿어. 그리고 곧 초상화를 어떻게 그리는지 알 수 있는 단계에도 도달할 거야. 그러려면 굉장한 노력이 필요하겠지. "선 하나도 그리지 않는 날은 하루도 없다."고 가바르니Gavarni가 말한 것처럼.(1881. 1)*190*

1881년 1월에 보낸 편지에서 보는 것과 같이 단 하루도 선을 그리지 않은 날이 없을 정도로 노력하였다. 일단 그림을 그리기 시작하면 밤을 새우는 것도 마다하지 않았다. 그림을 그리느라 식사를 거를 때도 많았다. 그는 작품의 모티브를 찾아 걷고 또 걸었다. 그가 그린 낡고 닳아 버린 구두에서 우리는 그가 그림을 그리기 위해서 얼마나 노력했는가를 볼 수 있다. 그는 정식으로 아카데미에서 그림 수업을 받지는 않았지만 데생 교본을 구해 스스로 그림 그리는 법을 배웠다. 그리고 틈나는 대로 미술관에 가서 거장들의 그림을 직접 보고 배웠다.

반 고흐, 〈길 위에서〉, 1881년, 종이에 펜화, 9.8×5.8cm, 반 고흐 미술관, 암스테르담
반 고흐, 〈화로 앞에서〉, 1881년, 종이에 펜화, 9.8×5.8cm, 반 고흐 미술관, 암스테르담

반 고흐, 꿈을 그리다

그뿐만 아니라 그가 편지에서 언급하는 수많은 책들은 그의 독서량이 얼마나 엄청났는지를 보여 준다. 책은 그에게 세상을 바라보는 창문과 같은 역할을 하였다.

> 그림을 그리는 방식이나 결과에 많은 변화가 있었단다. 모베가 충고해 준 대로 살아 있는 모델을 쓰기 시작했어. 다행히 몇 사람을 설득할 수 있었는데 노동자인 피에트 카우프만Piet Kaufmann도 그중 한 명이야. 샤를 바그르Charles bargue의 《목탄화 연습》을 주의 깊게 공부하면서 반복해 그려 본 결과 인물 데생에 대한 좀 더 명확한 개념을 얻었지. 측정과 관찰, 주된 선을 찾는 방법을 배우게 된 거야. 그래서 지금까지는 불가능하게만 보였던 것들이 차츰 가능해지기 시작했지. 다섯 차례에 걸쳐 여러 포즈로 삽을 든 농부를 그렸어. 그 외에도 씨 뿌리는 사람을 두 번, 빗질하는 소녀를 두 번 그렸지. 또 흰 보닛을 쓴 감자 깎는 여자와 지팡이에 기대어 서 있는 양치기, 그리고 팔꿈치를 무릎에 대고 머리를 손에 파묻은 채 화롯가에 앉아 있는 늙고 병든 노인을 그렸어. 물론 여기서 끝나지 않을 거야. 삽질하는 사람, 씨 뿌리는 사람, 남자와 여자들을 쉬지 않고 그릴 작정이야. 시골 생활에 대해 모든 걸 연구하고 그릴 거야. … 아마도 모베는 나를 보고 이렇게 말하겠지. 공장이 풀 가동 중이라고.(1881.9)[191]

반 고흐가 테오에게 다음과 같이 말한다. "내가 해야 할 일은 분

명해. 그것은 그림을 그리기 위해서 최선을 다하는 것이지(1881. 12. 3-5)."[192] 이 말 속에서 우리는 그가 얼마나 열정적으로 화가가 되기를 원했는지, 그리고 그것을 이루기 위해서 얼마나 열심히 연습에 매진했는가를 알 수 있다. 그는 생을 마감하기 전 70일 동안 머물렀던 오베르에서 첫 한 달 동안 무려 40여 점의 그림을 그렸다. 그에게 그림은 호흡과 같았다.

고흐는 예술이란 끊임없는 노력을 필요로 하는 것이라고 보았다.

요즘 난 무척 고된 작업을 하고 있어. 지금도 아침부터 저녁까지 일에 매여 있지. 이처럼 나는 작은 마을의 풍경을 매일 그려.(1882. 3. 24)[193]

예술은 끊임없는 노력을 요구해. 어떤 상황에도 멈추지 않고 일하며 끊임없이 관찰하는 거야. 끈질긴 노력이란 무엇보다도 꾸준한 작업을 의미하지. 또 누군가의 이런저런 비평을 듣고도 자신의 관점을 포기하지 않는다는 것을 의미해.(1882. 7. 21)[194]

대가는 어느 날 갑자기 태어나는 것이 아니다. 그것은 끊임없는 습작의 결과일 뿐이다. 반 고흐가 그린 〈씨 뿌리는 사람〉이 좋은 예다. 그는 〈씨 뿌리는 사람〉을 그리고 또 그렸다. 처음에는 밀레의 그림을 흉내 냈지만 시간이 지나가면서 자신의 〈씨 뿌리는 사람〉을 그렸다. 반 고흐의 작품들을 보면 한 소재를 가지고 반복적으로 그린 그

림이 상당히 많다. 그는 한 소재를 그리고 다른 소재로 넘어가지 않았다. 그는 자신의 것으로 완전히 녹여낼 때까지 같은 소재를 반복해서 그렸다.

> 지금 네게 보여 주려는 데생들에 대해서는 한 가지 생각뿐이란다. 내가 같은 자리에 머무르지 않고 제대로 발전하고 있음을 네가 이 그림들을 보면서 깨달았으면 해. … 성실하고 끈질긴 작업만이 이 모두가 헛되지 않은 확실한 방법이겠지.(1882. 7. 31)*195*

> 나는 말 그대로 멈출 수가 없어. 일을 손에서 놓을 수도 휴식을 취할 수도 없지. … 예전에 느끼지 못하던 색채에 대한 감각이 내 안에서 눈뜨고 있어. 광범위하고도 강력한 무언가가 말이야.(1882 .8. 15)*196*

> 나는 최선을 다해 노력하고 있단다. 아름다운 것을 만들 수 있기를 간절히 열망하니까. 하지만 이 아름다운 것들이란 고된 작업과 실망 그리고 인내를 의미하지.(1882. 9. 9)*197*

이러한 그의 삶은 마치 "울며 씨를 뿌리러 나가는 자는 반드시 기쁨으로 그 곡식 단을 가지고 돌아오리로다(시편 126:7)"라는 말씀처럼 그를 대가의 반열에 올려놓았다.

반 고흐, 〈히어런흐라뜨-프린세서흐라뜨에 있는 교각과 건물들〉,
1882년, 종이에 펜화, 24×33,9cm, 반 고흐 미술관, 암스테르담

무엇인가를 하지 않고 지나가는 날은 단 하루도 없어. 계속 단련하여 숙달에 이르는 중이니 발전하지 않을 수 없겠지. 데생이나 습작 하나하나가 앞으로 나아가는 한 걸음 한 걸음을 의미해.(1883. 10. 29)*198*

반 고흐는 우리에게 최선을 다하는 삶에는 결코 후회가 없음을, 노력이 재능을 앞선다는 사실을 보여 준다. 오늘날 사람들이 그의 그림에 감동을 받는 것은 그의 천재성보다는 우직하게 한 길을 걷고자 했던 노력 때문일 것이다. 그는 말한다. "삶이 어떻게 전개되든지 나는 거기서 무엇인가를 발견할 것이고, 또 그것에 최선을 다하겠지 (1883. 10. 28)."*199*

성경과 독서

반 고흐의 영감의 원천은 성경이었다. 반 고흐는 성경을 가까이 했다. 20대 초반 런던과 파리에서 소명을 찾기 위해 몸부림 칠 때, 그리고 화가로서 길을 걸어갈 때도 성경은 언제나 그의 곁에 있었다. "나는 매일 성경을 읽고 있어. 성경 말씀을 내 마음에 새기고 '주의 말씀은 내 발의 등이요 내 길의 빛이니이다(시편 119:105)'라는 말씀에 비추어 내 삶을 이해하고자 해."[200] 반 고흐는 테오에게 성경을 읽을 것을 권하고 있다.

무엇보다도 성경, 특히 복음서를 읽어야 해. 성경은 너를 생각하고 또 생각하고 생각하게 할 거야. 더 많이 생각하고 또 생각해야 한다. 그렇게 하면 너의 사고를 보통 수준 이상으로 올릴 수 있

반 고흐, 꿈을 그리다

어.(1880년 7월)*201*

그는 작품의 영감을 얻기 위해 계속해서 성경을 읽었다. 1888년 6월 28일 베르나르가 성경을 읽기 시작한다고 말하자 그를 격려하면서 자신도 성경 안에서 창조적 영감을 얻는다고 말했다. 그는 성경은 너무 풍부해서 예술가들에게 창조의 원동력이 된다고 믿었다.*202*

당신이 성경을 읽는다는 말을 들었습니다. 성경을 읽기 시작한 것은 참 잘한 일입니다. 나는 언제나 당신에게 성경을 읽으라고 권하고 싶었지만 억제해 왔습니다. 당신이 모세나 바울의 글을 인용하는 것을 볼 때마다, 나는 그것이 바로 지금 당신에게 필요한 것이라고 말하고 싶습니다. 성경은 그리스도에 대해서 말하고 있습니다. 구약의 정점은 그리스도이며, 복음서 기자들이나 바울 역시 그리스도에 대해서 말하고 있습니다. 성경에 기록된 이야기들은 너무나도 아름답습니다. … 내가 느끼고 있는 그리스도의 모습을 그린 것은 드라크루아와 렘브란트 뿐입니다. 그리고 밀레는 그리스도의 가르침을 그렸습니다. 그림이 아닌 종교적인 관점에서 보자면, 그 외의 종교적인 그림들은 약간 냉소적으로 보게 됩니다. 보티첼리Botticelli와 같은 르네상스 초기 화가들이나 플랑드르 화가 the Flemish, 반 아이크Van Eyck 와 크라나흐Cranach등도 그렇습니다. 오직 그리스도만이 영원한 삶의 근본적인 원리라고 선포하고 있습니다. 그 영원한 삶으로 인해 마음의 평안을 얻고 헌신의 필요성과

존재 이유를 깨닫게 됩니다. 그분은 모든 예술가보다 더 위대한 예술가로서 살아있는 육체로 일하셨습니다. 이 위대하신 예술가는 인간의 아둔한 머리로는 인식할 수 없습니다. … 누가 감히 '하늘과 땅은 사라지더라도 나의 말은 사라지지 않을 것'이라는 그분의 말씀이 거짓이라고 말할 수 있을까요? 그분의 말씀은 너무 풍부해서 창조하는 힘, 순수한 창조의 원동력이 됩니다.[203]

한 가지 흥미로운 사실은 반 고흐가 성경을 늘 가까이하고 성경에서 영감을 받고자 했음에도 불구하고 그의 작품에 종교적인 이미지가 거의 등장하지 않는다는 것이다. 목사가 되지 못하게 되자 그가 선택한 두 번째 소명이 그림이라면, 그는 종교화를 더 많이 그려야 하지 않았을까? 반 고흐의 작품들 가운데 종교적인 이미지가 강하게 드러난 것은 〈선한 사마리아인〉, 〈피에타〉, 그리고 〈죽은 나사로의 부활〉뿐이다. 반 고흐의 작품에 기독교적인 이미지가 자주 등장하지 않는 이유는 무엇일까?

그것은 반 고흐가 도식화된 기독교적인 이미지를 현대회화적으로 재해석해 화폭에 담았기 때문이다. 네덜란드 개혁파 목사의 아들로 태어난 그는 칼뱅주의 미학에 익숙해 있었다. 고흐는 성경의 주제를 사실적으로 묘사하는 것을 거부하고, 그것을 그 시대의 이미지로 재해석해야 한다고 보았다. 해바라기, 태양, 사이프러스 나무, 밀밭, 올리브 나무와 같은 이미지들은 기독교적 이미지의 현대적 적용이었다. 특별히 고흐가 그림의 소재로 자주 사용하였던 일하는 소시민들

반 고흐, 꿈을 그리다

은 직업을 하나님을 향한 소명으로 보고 최선을 다하라는 칼뱅주의적 세계관이 담긴 것이다. 거룩은 종교적인 영역에 국한된 것이 아니라 일상생활에까지 확장되어야 한다는 칼뱅주의적 가치는 그로 하여금 일상을 거룩한 눈으로 바라보게 하였다.

성경 외에 반 고흐에게 영향을 끼친 것이 하나 더 있다. 책이다. 그는 어릴 적부터 책을 가까이했다. 저녁이면 온 가족이 함께 앉아 책을 읽었다. 그의 독서는 헤이그에서 화상으로 첫발을 내딛을 때부터 본격적으로 시작된다. 그는 유대인 요제프 블록의 서점에 자주 들러 책을 빌리기도 하고 사서 읽기도 하였다. 처음 미술에 대한 관심으로 시작된 책 읽기를 시작한 그는 발자크, 빅토르 위고, 찰스 디킨스, 르낭, 에밀 졸라, 모파상, 엘리엇, 셰익스피어, 칼라일 등 당시 영미문학의 대표적인 작가들뿐만 아니라 프랑스 작가들의 책까지 두루 섭렵하였다.

나는 책에 대한 열정을 억누를 수 없어. 나는 마치 성장하기 위해서 빵을 먹어야 하는 것과 같이 공부를 통해서 나를 향상시키고 싶어. 너도 알다시피 나는 과거에 지금과는 달리 그림을 수집하거나 팔 때 엄청난 열정이 있었지. 그리고 그러한 열정을 가지고 있었던 것을 후회하지 않아. 가끔 그때가 그리울 때가 있어. … 하지만 단지 과거를 그리워하기보다는 적극적인 우울active melancholy을 선택했어. 생동감 없이 침체된 그런 우울이 아닌, 희망을 품고 탐구하는 우울함 말이야. 그래서 나는 성경과 미슐레Michelet의 〈프랑스 대혁명〉을 열심히 공부했었지. 그리고 지난겨울에는 셰익스피어

와 빅토르 위고, 찰스 디킨스, 헤리엇 비처 스토를 읽었고, 최근에
는 아이스킬로스와 고전 이외의 책들도 여러 권 읽었어. … 셰익스
피어 안에 렘브란트적인 것이 있고 미슐레 안에는 코레조 혹은 사
르토적인 것이 있어. 또 빅토르 위고 안에는 드라크루아적인 것이
있으며 비처 스토 안에는 아리 쉐퍼적인 것이 있어. 그리고 존 번
연 안에는 마티아스 마리스와 밀레적인 것이 있어. 그뿐만 아니라
복음서 속에 렘브란트가 있고 렘브란트 속에 복음서가 있단다. 나
는 디킨스의 《두 도시 이야기》에 나오는 리차드 카튼을 좋아해. 그
리고 셰익스피어의 〈리어 왕〉에 나오는 켄트는 드 케이제르가 그
렸던 유명한 인물화들의 주인공과 별반 다르지 않다고 생각해. 너
무 아름답지 않니? 셰익스피어와 같이 신비로운 사람이 있을까?
그의 언어와 전개 방식은 마치 흥분과 감동에 떠는 붓과 같은 느낌
이 들어. 사람은 보는 방식이나 살아가는 방식을 배워야 하듯이 책
을 보는 방법을 배워야 해.(1880. 6.22-24)

편지 하나에 이렇게 많은 작가를 언급했다는 사실만으로도 우리
는 반 고흐가 얼마나 책을 가까이했는가를 엿볼 수 있다. 그는 엄청난
독서광이었다. 그는 책을 통해 자신을 발전시켰다. 비록 열여섯 살에
학교를 그만두었지만 그는 독서를 통해서 세상을 보았고, 새로운 시
대를 화폭에 담아낼 방법을 찾았다.

오늘날 많은 사람들이 천재 화가 반 고흐를 이야기하지만 그의 재
능이 그를 만든 것이 아니라 성경과 독서, 그리고 하루하루의 노력이

그를 만든 것이었다.

에필로그

반 고흐,
소명을 그리다

이 책의 목적은 신화에 가려진 참된 반 고흐의 모습을 보여 주는 것이다. 그는 광기 어린 천재도, 가난과 불행으로 인해 스스로 생을 마감한 비운의 화가도 아니다. 그는 3대째 목회자 가정에서 태어나 20대 초반의 어린 나이에 삶의 의미를 찾고자 안락한 직장을 포기하고 영국으로 갔다. 그리고 그곳에서 목회자로서의 자신의 소명을 확인했다. 하지만 삶은 그의 뜻대로 진행되지 않았다. 보리나주 탄광에서 수습 선교사로 헌신했지만 교권화된 교회의 편견으로 인해 목회자의 꿈을 이루지 못했다. 그림은 그가 실패 속에서 발견한 두 번째 소명이었다. "복음 속에 렘브란트가 있고 렘브란트 속에 복음이 있다."는 말은 화가로서 반 고흐의 소명을 잘 보여 준다.

반 고흐는 일평생 "네 이웃을 네 몸과 같이 사랑하라."는 말씀을 실천하고자 하였다. "침묵하고 싶지만 꼭 말을 해야 한다면 이 말을 하고 싶어. 그것은 사랑하고 사랑받는 것, 곧 생명을 주고 새롭게 하고 회복하고 보존하는 것. 그리고 무엇보다도 선하게 쓸모 있게 무엇인가에 도움이 되는 것. 예컨대 불을 피우거나, 아이에게 빵 한 조각과 버터를 주거나 물 한잔을 건네 주는 것이라고." 그의 말과 같이 반 고흐는 그림을 통해서 소외된 사람들을 위로하고 싶었다. 성직자로서 그리고 화가로서 반 고흐가 추구한 것은 소외받고 고통받는 사람들에 대한 치유였다. 그에게 그림은 고갱의 자화상에서 볼 수 있는 것처럼 자기를 변호하는 수단도, 그리고 현대 예술가처럼 자신의 감정을 표현하는 수단도 아니었다. 그는 하나님의 눈으로 세상을 바라보았고, 그 안에 있는 아름다움을 드러내고자 하였다.

반 고흐의 작품은 그의 신앙적인 배경이 되는 칼뱅주의와 밀접하게 관련되어 있다. 칼뱅주의의 가장 중요한 특징 가운데 하나는, 막스 베버가 지적한 바와 같이 세속적 금욕주의와 직업적 소명설이다. 이러한 세속적 금욕주의와 직업적 소명설은 네덜란드 미술에 지대한 영향을 미쳤다. 반 고흐는 당시 주류 화단에서 유행하던 역사적인 주제나 문학적이고 이국적인 주제들에 대해서는 관심이 없었다. 그뿐만 아니라 인상주의 화가들의 작품에서 볼 수 있는 19세기의 낭만적인 도시의 풍경에 대한 관심도 적었다. 그는 노동하는 사람들을 주로 화폭에 담았다. 그가 그렇게 노동하는 사람들을 주요 소재로 삼은 것은 일상 속에서 거룩을 담고자 했던 16, 17세기 네덜란드 화풍을 따랐기 때문이다.

반 고흐의 작품 속에는 십자가, 성경 이야기와 같은 전통적인 기독교적 도상학이 거의 나타나지 않는다. 왜 그의 작품속에는 기독교적인 이미지들이 나타나지 않는 것일까? 반 고흐가 베르나르에게 보낸 편지에서 우리는 그 단초를 발견하게 된다. "자네도 겟세마네 동산을 직접 언급하지 않아도 고뇌하는 인간을 표현할 수 있어. 그리고 마음을 따뜻하게 만드는 주제를 표현하기 위해 산상수훈의 인물들을 그릴 필요가 없지. 성경이 아니라 그것을 재현할 수 있는 현대적 이미지를 사용하는 거야." 그는 씨를 뿌리고 밀을 수확하는 작업을 하나님을 향한 갈망이라고 설명한다. 그가 그린 사이프러스 나무, 올리브 나무 역시 기독교적인 이미지들을 재해석한 것이다.

반 고흐는 우리에게 알려진 바와 같이 천재가 아니었다. 스물일곱

살의 늦깎이로 화가의 길에 들어서서 10년간 그리고 또 그리며 자신을 연마하였다. 반 고흐가 "선 하나도 그리지 않는 날은 하루도 없다." 고 말한 것처럼 그는 노력하고 또 노력했다. 예술에는 영감이 필요하지만 그것은 번뜩이는 섬광처럼 어느 날 갑자기 오는 것이 아니라 오랜 시간에 걸쳐 축적된 노력에서 나온다. 반 고흐의 작품이 그렇다. 사람들은 그의 천재성을 이야기하지만, 위대한 화가 반 고흐를 만든 것은 재능이 아니라 노력이었다. 반 고흐의 작품은 번번이 사람들에게 거절당했다. 하지만 그는 포기하지 않았다. 최선을 다하는 삶은 실패하지 않는다는 믿음을 가지고 그림을 그리고 또 그렸다. 그는 인생의 막다른 골목에 도달했을 때 닫힌 문만 바라보지 않았다. 그는 실패 속에 주어진 또 다른 기회를 보았다. 그리고 기회를 향해 최선을 다해 달려갔다.

지난 몇 년간 네덜란드, 영국, 벨기에, 프랑스 등 반 고흐가 거쳐 갔던 곳을 방문하였다. 한 손에는 고흐의 편지를 그리고 다른 한 손에는 도록을 들고 반 고흐가 걸었던 길을 걷고 또 걸었다. 반 고흐가 되어 반 고흐를 바라보기 위한 여행은 무척 힘들었다. 하지만 그 여행을 통해서 소명을 따라 살고자 했던 젊은 화가를 볼 수 있었다. 헨리 나우웬이 고흐를 '상처 입은 치유자'라고 말한 이유를 알 수 있었다. 고흐는 그림을 통해서 사람들에게 다가갔다. 그가 걸으면서 보았던 세상, 힘들게 살아가는 사람들을 그림으로 위로하고 싶었다. 반 고흐가 보았던 세상은 슬픔이 가득한 곳이었지만 그는 그 슬픔 속에서 희망을 보았다.

'슬퍼하는 것 같지만, 기뻐하는 삶'. 이것이 반 고흐가 보여주고 싶은 삶이 아니었을까? 그는 하루하루를 고되게 살아가는 사람들, 스쳐

지나가면 보이지 않을 것들을 주목하고 그것을 화폭에 담았다. "자세히 보아야 예쁘다. 오래 보아야 사랑스럽다. 너도 그렇다."라는 나태주 시인의 시처럼 반 고흐는 조금은 부족한듯한 대상을 바라보면서 그 안에 감추어진 아름다움을 드러내고자 하였다. "예루살렘 딸들아 내가 비록 검으나 아름다우니 게달의 장막과 같아도 솔로몬의 휘장과 같구나"(아가 1:5). 사랑하는 이의 눈에는 게달의 장막처럼 검은 피부도 성전의 휘장보다도 아름답게 보이는 법이다. 릴케는 "반 고흐의 그림에는 대상 자체의 아름다움이 아니라 그것을 바라보는 이의 아름다움이 드러난다."고 말했다. 릴케의 말처럼 그의 그림에는 대상을 바라보는 이의 시선이 담겨 있다.

선(善)은 거창하지 않은 작은 섬김에 의해서 세상에 확장된다. 반 고흐에게 작은 섬김은 그림이었다. 가난하고 슬프게 살았지만 사랑하는 마음과 아름다운 생각을 잃지 않으려 애쓰며 살았던 반 고흐, 그의 그림은 그가 떠난 지 100년이 지난 후에도 많은 이에게 감동을 준다. 그처럼 이 책이 지친 영혼을 위로하고 안식을 주었으면 한다. 반 고흐는 우리에게 소명을 따라 사는 삶이 행복하다고, 최선을 다하는 삶은 실패하지 않는다고 말한다.

책을 마무리하면서 감사의 마음을 전한 사람들이 생각난다. 제일 먼저, 여행할 때마다 하루 2~3만 보가 되는 길을 불평하지 않고 묵묵히 같이 걸어준 아내다. 낯선 곳을 헤매는 일이 유쾌하지만은 않을 텐데, 지도를 들고 나설 때마다 함께한 아내 덕에 쥔데르트로부터 오베르에 이르는 긴 여정을 마칠 수 있었다. 그리고 요셉의 꿈 여행사의 홍

충현 대표에게도 감사의 마음을 전한다. 비록 〈반 고흐 투어〉는 이뤄지지 않았지만 홍 대표의 지원으로 네덜란드와 파리를 여행할 수 있었다. 끝으로 내 사랑하는 아들 세진에게 감사의 마음을 전한다. 아들에 대한 그리움이 나를 37년간 불꽃같은 삶을 살다간 반 고흐로 이끌었기 때문이다.

김상근, "선교사 빈센트 반 고흐,"《신학논단》55(2009): 171-213.
라영환, "〈성경이 있는 정물화〉를 통해서 바라본 고흐의 소명,"《신앙과 학문》20-2(2015):69-90.
_____, "빈센트 반 고흐의 삶과 예술 그리고 프로테스탄트 정신,"《신앙과 학문》20-4 (2015): 69-85.
_____, "폴 고갱과 반 고흐의 기독교 이미지 사용에 관한 연구",《이미지와 비전》, 서울: 예서원. 89-131.
_____,《반 고흐, 삶을 그리다》, 서울: 가이드포스트.
_____, "반 고흐의 예술과 소명에 관한 연구",《신앙과 학문》24-3(2019):51-74.
_____, "예술과 복음: 반 고흐의 풍경화에 대한 연구",《신앙과 학문》25-1(2020):61-78.
박홍규,《내 친구 빈센트》, 서울: 소나무, 1999.
_____,《독학자, 반 고흐가 사랑한 책》, 서울: 해너머, 2014.
서성록, "반 고흐의〈감자먹는 사람들〉연구,"《예술과 미디어》, 12-3(2013): 7-13.
서성록, "17세기 네덜란드 풍경화, 종교개혁의 열매,"《월드뷰》9, 서울: 기독교학문학회, 2016. 서성록
외 (2011),《종교개혁과 미술》, 서울: 예경, 2016.
서순주,《폴 고갱》, 서울: 에이엔에이, 2013.
심양섭, "빈센트 반 고흐 미술의 기독교적 의미,"〈신앙과 학문〉16-3(2011): 147-172.
안재경,《고흐의 하나님》, 서울: 홍성사, 2014.
노무라 아쓰시(野村篤).. ゴッホ紀行. 김소운 역,《반 고흐, 37년의 고독》, 서울: 큰결. 2004.
Crispino, Enrica. Van Gogh. 정지운 역,《반 고흐》, 서울: 마로니에 북스, 2005.
Cumming, Laura. A face to the world. 김진실역,《자화상의 비밀》, 서울: 아트북스, 2018.
Edwards, Cliff. A Spiritual and Artistic Journey to the Ordinary: The Shoes of van Gogh. 최문희역,《하나
님의 구두》. 서울: 솔, 2007.
Erickson, Kathleen P. At Eternity's Gate: The Spiritual Vision of Vincent van Gogh, Grand Rapids,
Eerdmans, 1998.
Gauguin, Paul. The International Journal of Paul Gauguin, 반찬규역,《폴 고갱, 슬픈 열대》, 서울: 예담,
2005.
Gilot, Francoise. & Lake, Carton, "Life with Picasso", in Van Gogh: Retrospective, ed. Susan Stein (New
York: McMillian, 1986.
Gogh, Vincent. The Complete Letters of Vincent van Gogh vol. 1 - 3. London: Thames & Hudson, 2000.
Gogh, Vincent. Drawings and prints by Vincent van Gogh in the Collection of the Kröller-Müller
Museum. Otterlo, the Kröller-Müller Museum, 2007.
Gombrich, E. H. The Story of Art. 이종승 역,《서양미술사》, 서울: 예경, 2003.
Harris, James. "Still Life with the Open Bible and Zola's La Joie de Vivre." Art and Images in Psychiatry
60(2003): 1182-1186.
Heidegger, M. Basic Writings. New York: Harper & Collins, 1977.
Heinich, Nathalie. La gloire de Van Gogh:essai d'anthropologie de l'admiration. 이세진 역,《반 고흐 효과:
무명화가에서 문화적 아이콘으로》, 서울: 아트북스, 2006.
Heller, Eva. Wie Farben auf Gefuhl und Verstand wirken, 이영희 역,《색의 유혹》, 서울: 예담, 2002.

Janusczak, Waldemar, Van Gogh and Art of Living. London: Wipf& Stock, 2013.

Kathleen. P. E. At Eternity's Gate: The Spiritual Vision of Vincent van Gogh. Michigan: William B. Eerdmans Publishing Company, 1998.

Krauss, André. Vincent Van Gogh: Studies in the Social Aspects of his Work. Tel Aviv, Zmora Bitan, 1983.

Langmuir, Erick. The National Gallery: Companion Guide. London: The National Gallery, 2004.

Maurer, Margolis. The Pursuit of Spiritual Wisdom: Thought and Art of Vincent van Gogh and Paul Gauguin. Madison, NJ: Fairleigh Dickinson University Press, 1998.

Neifeh, Steven. & Smith, Gregory W. Van Gogh: The Life. New York: Randon House, 2011.

Pickvance, Ronald. English Influences on Vincent van Gogh. London: Balding & Mansel Ltd, 1974.

Prak, M. The Dutch Republic in the Seventeenth Century. Cambridge: Cambridge University Press, 2007.

Sapir, Meyer. Van Gogh. New York: Doubleday, 1980.

Skea, Ralph. Vincent's Garden, 공경희 역, 《반 고흐의 정원》, 서울: 디자인하우스, 2014.

Sund, Judy. Van Gogh. New York: Phaidon, 2002.

Sweetman, David. Van Gogh: His Life and His Art, 이종옥 역, 《세상의 모든 것을 사랑한 화가》. 서울: 한길 아트, 2003.

Veen, Van der. Van Gogh a Auvers, 유해진 역, 《반 고흐, 마지막 70일》, 서울: 지식의 숲, 2011.

Walters, Albert. Creation Regained, Grand Rapids: Eerdmans, 1985,

Walter, Ingo. Van Gogh, 유치정 역, 《반 고흐》, 서울: 마로니에북스, 2013.

Warness, Hope B. (1980), "Some Observations on Van Gogh and the Vanitas Tradition." Studies in Iconography 6. 123-136.

Weber, Max. Die Protestantishe Ethick und der Geist des Kapitalismus, 박성수 역, 《프로테스탄티즘의 윤리와 자본주의 정신》, 서울: 문예출판사, 2000.

Wessels, Anton, Van Gogh and Art of Living. London: Wipf & Stock, 2013.

01 Nathalie Heinich, 2006:76-81. 나탈리 에니히는 반 고흐를 다룬 총 671개의 서적이나 논문들을 분석하고 그들 대부분이 불운했던 광기 어린 천재로서의 반 고흐의 신화에 초점이 맞추어졌음을 밝혀냈다.

02 Paul Gauguin, Paul Gauguin's Intimate Journals (New York: Crown Publisher, 1936), 34-38.

03 Van Gogh, The Complete Letters of Vincent van Gogh Vol. III, London: Thames & Hudson, 1978, 108-110. 1888년 12월 20일-23일 사이에 테오에게 보낸 편지에서 반 고흐는 고갱이 아를을 떠나고자 한다는 말을 한다.

04 Enrica Crispino, Van Gogh, 정지운 역, 《반 고흐》(서울: 마로니에 북스, 2005), 90.

05 Van Gogh, The Complete Letters of Vincent van Gogh Vol. 3, 123.

06 Van Gogh, The Complete Letters of Vincent van Gogh Vol. 3, 122.

07 학자들 가운데 일부는 우발적으로 반 고흐의 귀를 자른 고갱이 자신의 실수를 감추기 위해서 펜싱 검을 론강에 버렸기 때문이라고 주장하기도 한다.

08 Heller, Eva. Wie Farben auf Gefuhl und Verstand wirken, 이영희 역, 《색의 유혹》, (서울:예담, 2002), 62-63

09 Van Gogh, The Complete Letters of Vincent van Gogh. Vol. 3, 136.

10 Van Gogh, The Complete Letters of Vincent van Gogh. Vol. 3, 139.

11 Van Gogh, The Complete Letters of Vincent van Gogh. Vol. 3 116.

12 Van Gogh, The Complete Letters of Vincent van Gogh. Vol. 3 131.

13 Van Gogh, The Complete Letters of Vincent van Gogh. Vol. 3, 112,

14 Van Gogh, The Complete Letters of Vincent van Gogh. Vol. 3, 145.

15 Van Gogh, The Complete Letters of Vincent van Gogh. Vol. 3, 136.

16 1889년 1월 2일, 9일, 17일, 23일 그리고 28일 반 고흐가 테오에게 쓴 편지를 보면 편지의 내용이나 어조, 그리고 글의 진행에 지극히 정상적이다.

17 Van Gogh, The Complete Letters of Vincent van Gogh. Vol. 3, 139.

18 Van Gogh, The Complete Letters of Vincent van Gogh. Vol. 3, 147-8. 반 고흐는 부활절 전까지 집을 비워야 했다. 그동안 정들었던 노란 집을 떠나기 싫었지만 어쩔 수 없는 일이었다. 4월 초 테오에게 보낸 편지에서 반 고흐는 담담하게 자신의 처지를 이야기하고 있다.

19 Van Gogh, The Complete Letters of Vincent van Gogh. Vol. 3,154.

20 Van Gogh, The Complete Letters of Vincent van Gogh. Vol. 3, 169. 반 고흐는 자주 자신의 상태를 설명할 때 '광기'라는 단어를 사용하기는 했지만 그것은 자신의 처지에 대한 절망적인 표현으로 보는 것이 적절하다. 레이 박사 역시 반 고흐의 발작 증세와 흥분 상태를 초기 간질 증세로 보았다. Van Gogh, The Complete Letters of Vincent van Gogh. Vol. 3, 174를 보라.

21 원래 지명은 '오베르-쉬르-우아즈'이지만 이 글에서는 간편하게 '오베르'라고 부를 것이다.

22 Van Gogh, The Complete Letters of Vincent van Gogh. Vol. 3, 273-289.

23 Van Gogh, Vincent. The Complete Letters of Vincent Van Gogh. Vol.3, 275.

24 Sund, Judy. Van Gogh, 남경태 역, 《반 고흐》 (서울: 한길아트, 2004), 296.

25 안재경, 《고흐의 하나님》, (서울: 홍성사, 2014), 307.

26 반 고흐의 어린 시절에 대한 기록은 요한나 봉어(테오의 아내)가 반 고흐 사후에 발간한 반 고흐의 편지 모음집 서문이 유일하다. 그런데 그녀의 글 속에서 어린 반 고흐는 대중에게 알려진 바와 같이 묘사되지 않았다. 고흐의 전기 작가들조차도 그녀의 글보다는 다른 이들의 글을 토대로 쓴 것들이 많다.

27 Van Gogh, Vincent. The Complete Letters of Vincent Van Gogh. Vol.3, 297, 299-302.

28 Van Gogh, Vincent. The Complete Letters of Vincent Van Gogh. Vol.1, 206.

29 Krauss, André. Vincent Van Gogh: Studies in the Social Aspects of his Work. Tel Aviv, Zmora Bitan, 1983, 138. 김상근 역시 에밀 졸라의 소설에 주목하고 이 작품을 기독교와의 결별로 보았다. 김상근. "선교사 빈센트 반 고흐," 《신학논단》. 2009:55, 171-213.

30 Erickson, Kathleen P. At Eternity's Gate: The Spiritual Vision of Vincent van Gogh, 180.

31 Van Gogh, Vincent. The Complete Letters of Vincent Van Gogh. Vol.2, 355.

32 https://readingzola.wordpress.com/2015/02/21/zest-for-life-la-joie-de-vivre-by-emile-zola-translated-by-jean-stewart/

33 Van Gogh, Vincent. The Complete Letters of Vincent Van Gogh. Vol.3, 426.

34 Van Gogh, Vincent. The Complete Letters of Vincent Van Gogh. Vol.1, 98.

35 Van Gogh, The Complete Letters of Vincent van Gogh. Vol. 3, 496.

36 노무라 아쓰시(野村篤), 《고흐, 37년의 고독》, 35. 나머지 둘 가운데 하나는 해군 장교 그리고 다른 하나는 서적상을 했다. 그의 삼촌들이 그림을 파는 직업을 가졌다는 이 사실은 후에 반 고흐가 화가가 되는 데 직간접적으로 영향을 끼친다.

37 반 고흐의 가계(家系)에 대해서는 Themes & Hudson에서 출판된 《The Complete Letters of Vincent Van Gogh》를 참고했다. 반 고흐의 편지 모음집 서문에는 테오의 아내였던 요한나 봉어가 쓴 "반 고흐에 대한 기억들(Memoir of Vincent Van Gogh)"이 있다. 고흐에 대한 대부분의 글들이 그녀의 기억을 참고로 했다. Cf. Van Gogh, Vincent. The Complete Letters of Vincent Van Gogh. Vol 1, XV-LII.

38 인고 발터(Ingo F. Walter)는 반 고흐가 "다른 사람들과 관계를 맺는 법을 알지 못했다."라고 평가했다. 참고) Walter, Ingo. Van Gogh, 유치정 역, 《반 고흐》, (서울: 마로니에북스, 2013), 7.

39 Van Gogh, Vincent. The Complete Letters of Vincent Van Gog.h Vol.1, XVIII.

40 반 고흐는 어릴 적부터 책 읽기를 아주 좋아했다. 그의 독서량은 엄청났다. 테오에게 보낸 편지를 보면 반 고흐가 얼마나 많은 책을 읽었는지 알 수 있다. 반 고흐는 테오에게 책을 소개하기도 하고 또 자신이 읽었던 책 가운데 감명 깊었던 것은 선물하기도 했다.

41 Van Gogh, Vincent. The Complete Letters of Vincent Van Gogh. Vol.1, LXI.

42 Van Gogh, Vincent. The Complete Letters of Vincent Van Gogh. Vol.1, LXVI.

43 Naifh, Steven. Van Gogh: The Life, 23.

44 노무라 아쓰시, 《고흐, 37년의 고독》, 35.

45 빈센트의 어머니 안나는 첫째아들을 상실한 것에 대한 슬픔에 젖어 있었다. 반 고흐의 전기 작가는 자식을 잃은 어머니의 슬픔이 같은 이름을 가진 빈센트 반 고흐에게 투영되었을 것이라고 주장한다. 어머니의 슬픔이 아들에게 영향을 줄 수도 있었겠지만 그것으로 반 고흐의 성격적 결함의 원인을 찾는 데

는 무리가 있어 보인다. 반 고흐의 편지에 묘사된 것을 보면 그의 아버지 역시 내성적이었던 것 같다.

46 Van Gogh, Vincent. The Complete Letters of Vincent Van Gogh. Vol.3, 593. 반 고흐 편지 모음집 3 권 후반부에 반 고흐의 삶과 그가 살았던 지역에 대한 부가적인 정보들이 수록되어 있다. 베노Benno박 사는 1926년 브라반트Brabant를 방문해서 지역 주민들과의 인터뷰를 통해 반 고흐의 유년시절을 추적 하였다.

47 그의 아버지 이름은 데오도르였지만 사람들은 그를 도루스Dorus라 불렀다.

48 Sund, Judy.(2002) Van Gogh, 남경태 역,《반 고흐》(서울: 한길아트, 2004), 13. 선드는 쥔데르트의 개신교도의 수를 150명으로 보는데, 네덜란드 관광청 자료에 의하면 114명이라고 기록되어 있다.

49 Meedendorp, Teio. The Vincent Van Gogh Atlas, Amsterdam: Van Gogh Museum, 13.

50 Naifh, Steven. Van Gogh: The Life, 26.

51 노무라 아쓰시,《고흐, 37년의 고독》, 39.

52 Meedendorp, Teio. The Vincent Van Gogh Atlas, 16.

53 Meedendorp, Teio. The Vincent Van Gogh Atlas, 22.

54 Meedendorp, Teio. The Vincent Van Gogh Atlas, 22-23.

55 Naifh, Steven. Van Gogh: The Life, 67. 지분은 구필이 40퍼센트, 숙부 센트가 30퍼센트, 그리고 또 다른 파트너인 레옹 부소가 30퍼센트를 소유했다. cf. Meedendorp, Teio. The Vincent Van Gogh Atlas, 27.

56 훗날 차가운 사실주의라며 헤이그 유파와 거리를 두기는 했지만 이 시기 반 고흐는 이들의 작품들을 좋아했다.

57 Van Gogh, Vincent. The Complete Letters of Vincent Van Gogh. Vol.1, 18.

58 Sund, Judy.(2002) Van Gogh, 22.

59 Van Gogh, Vincent. The Complete Letters of Vincent Van Gogh. Vol.1, 16.-18. 반 고흐가 보기에 예 술에 대한 뷔르제르의 견해는 항상 옳았다. 그는 테오가 구필 화랑의 헤이그 지점에 취직했을 때, 미 술관을 자주 방문할 것과《가제트 데 보자르Gazzette des Beaus-Arts》와 같은 잡지를 읽으라고 권했으며, 뷔르제르의《네덜란드의 미술관들》을 빌려 주었다.

60 Prak, M, The Dutch Republic in the Seventeenth Century. Cambridge: Cambridge University Press, 236-237.

61 Prak, M, The Dutch Republic in the Seventeenth Century, 240.

62 Van Gogh, Vincent. The Complete Letters of Vincent Van Gogh. Vol.1, 10.

63 https://en.wikipedia.org/wiki/Historical_urban_community_sizes

64 Pickvance, Ronald (1974). English Influences on Vincent van Gogh. London: Balding & Mansel Ltd, 28.

65 Van Gogh, The Complete Letters of Vincent van Gogh. Vol. 3, 346.

66 Pickvance, Ronald. English Influences on Vincent van Gogh. London: Balding & Mansel Ltd, 1974, 20.

67 Van Gogh, Vincent. The Complete Letters of Vincent Van Gogh. Vol.1, 56.

68 Sund, Judy. Van Gogh, 79-80. 주디 선드 역시 복음주의 운동이 사회문제에 관심을 가지고 있던 반 고흐에게 영향을 끼쳤다고 본다.

69 Naifh, Steven. Van Gogh: The Life, 95,96.

70 Sund, Judy. Van Gogh, 29,30.

71 Van Gogh, Vincent. The Complete Letters of Vincent Van Gogh. Vol.1, 30.

72 반 고흐는 1875년 4월 18일 런던에서 머물 때 열세 살 된 하숙집 주인의 딸의 죽음을 목격한다. 그리 고 파리에 도착한 지 얼마 안 되어 얀 숙부Uncle Jan의 죽음에 대한 소식도 듣게 된다. 숙부의 부고 소 식을 듣고 테오에게 쓴 편지에서 다시 전도서 12장 마지막 부분을 인용하는데, 어쩌면 런던에서 그가 목도한 죽음과 부흥운동, 그리고 가난한 사람들에 대한 관심 이러한 것들이 작용한 것은 아니었을까?

73 Van Gogh, Vincent. The Complete Letters of Vincent Van Gogh. Vol.1, 40. 글래드웰의 아버지는 런 던 구필 화랑에서 화상으로 일했고 자신의 아들을 화상으로 키우기 위해 파리로 보냈다.

74 Van Gogh, Vincent. The Complete Letters of Vincent Van Gogh. Vol.1, 40.

75 Van Gogh, Vincent. The Complete Letters of Vincent Van Gogh. Vol.1, 36.

76 Van Gogh, Vincent. The Complete Letters of Vincent Van Gogh. Vol.1, 32,33.

77 Van Gogh, Vincent. The Complete Letters of Vincent Van Gogh. Vol.1, 37.

78 Van Gogh, Vincent. The Complete Letters of Vincent Van Gogh. Vol.1, 38.

79 Van Gogh, Vincent. The Complete Letters of Vincent Van Gogh. Vol.1, 38.

80 Van Gogh, Vincent. The Complete Letters of Vincent Van Gogh. Vol.1, 60,61. 1876년 7월 16일 테오 에게 편지에 이 편지를 동봉했다.

81 Van Gogh, Vincent. The Complete Letters of Vincent Van Gogh. Vol.1, 61.

82 Van Gogh, Vincent. The Complete Letters of Vincent Van Gogh. Vol.1, 66.

83 Van Gogh, Vincent. The Complete Letters of Vincent Van Gogh. Vol.1, 74.

84 조지 헨리 보튼은 1833년 영국의 동부 항구도시인 노리치Norwich에서 태어나 3세 때 미국으로 이민을 가 알바니Albany에 정착을 한다. 어릴 적부터 그림에 재능을 보여 온 그는 허드슨 리버 학파Hudson River School의 영향 아래 작품 활동을 한다. 그가 20세 되던 해인 1853년에 미국 예술인협회American Art Union 에서 그의 풍경화를 구입할 정도로 풍경화에서 두각을 나타냈다. 1861년에 런던에 정착해서 작품 활 동을 하였는데 그가 그린 그림들 가운데 청교도들과 순례자들을 소재로 한 그림들은 많은 사람의 사 랑을 받았다.

85 Van Gogh, Vincent. The Complete Letters of Vincent Van Gogh. Vol.1, 87-91.

86 Van Gogh, Vincent. The Complete Letters of Vincent Van Gogh. Vol.1, 85.

87 Van Gogh, Vincent. The Complete Letters of Vincent Van Gogh. Vol.1, 98.

88 Van Gogh, Vincent. The Complete Letters of Vincent Van Gogh. Vol.1, 98.

89 Van Gogh, Vincent. The Complete Letters of Vincent Van Gogh. Vol.1, 99.

90 Van Gogh, Vincent. The Complete Letters of Vincent Van Gogh. Vol.1, 102.

91 Van Gogh, Vincent. The Complete Letters of Vincent Van Gogh. Vol.1, 105.

92 Van Gogh, Vincent. The Complete Letters of Vincent Van Gogh. Vol.1, 113.

93 Van Gogh, Vincent. The Complete Letters of Vincent Van Gogh. Vol.1, 149.
94 Van Gogh, Vincent. The Complete Letters of Vincent Van Gogh. Vol.1, 169-171..
95 Van Gogh, Vincent. The Complete Letters of Vincent Van Gogh. Vol.1, 170.
96 Van Gogh, Vincent. The Complete Letters of Vincent Van Gogh. Vol.1, 174.
97 신학교는 반 고흐가 입학하기 2년 전인 1876년에 데 용de Jong목사가 개교하였다.
98 Van Gogh, Vincent. The Complete Letters of Vincent Van Gogh. Vol.1, 180.
99 Van Gogh, Vincent. The Complete Letters of Vincent Van Gogh. Vol.1, 183.
100 Van Gogh, Vincent. The Complete Letters of Vincent Van Gogh. Vol.1, 183.
101 Van Gogh, Vincent. The Complete Letters of Vincent Van Gogh. Vol.1, 187.
102 Van Gogh, Vincent. The Complete Letters of Vincent Van Gogh. Vol.1, 183.
103 Van Gogh, Vincent. The Complete Letters of Vincent Van Gogh. Vol.1, 186.
104 Van Gogh, Vincent. The Complete Letters of Vincent Van Gog.h Vol.1, 186-187.
105 Sweetman, David. Van Gogh: His Life and His Art, 이종옥 역, 《세상의 모든 것을 사랑한 화가》 (서울: 한길아트, 2003), 210-218.
106 노무라 아쓰시, ゴッホ紀行. 김소운 역, 《고흐, 37년의 고독》, 서울: 큰결, 2004, 106-110.
107 Van Gogh, Vincent. The Complete Letters of Vincent Van Gogh. Vol.1, 206.
108 Naifh, Steven. Van Gogh: The Life. (New York: Random House, 2011), 214.
109 Naifh, Steven. Van Gogh: The Life, 225.
110 라영환, "반 고흐의 예술과 소명에 관한 연구", 《신앙과 학문》 24-3(2019), 64.
111 Van Gogh, Vincent. The Complete Letters of Vincent Van Gogh.Vol.1, 222.
112 Van Gogh, Vincent. The Complete Letters of Vincent Van Gogh. Vol.3, 308.
113 Van Gogh, Vincent. The Complete Letters of Vincent Van Gogh. Vol.1, 237.
114 Van Gogh, Vincent. The Complete Letters of Vincent Van Gogh. Vol.1, 237.
115 Van Gogh, Vincent. The Complete Letters of Vincent Van Gogh. Vol.1, 294 - 296. 모베는 반 고흐에게 100길더를 빌려 주며, 그 돈으로 월세와 필요한 가구들을 구입하라고 말했다.
116 Van Gogh, Vincent. The Complete Letters of Vincent Van Gogh. Vol.1, 297.
117 Van Gogh, Vincent. The Complete Letters of Vincent Van Gogh. Vol.1, 315.
118 Van Gogh, Vincent. The Complete Letters of Vincent Van Gogh. Vol.1, 324.
119 Meedendorp, Teio. The Vincent Van Gogh Atlas, 83.
120 Van Gogh, Vincent. The Complete Letters of Vincent Van Gogh. Vol.2, 367.
121 나는 이 세상에 빛과 의무를 지고 있어. 나는 30년간이나 이 땅에서 살아왔지. 이에 보답하기 위해서라도 그림의 형식을 통해서 어떤 기억을 남기고 싶어. 이런 저런 유파에 속하기 위해서가 아니라 인간의 감정을 진정으로 묘사하는 그런 그림을 그리고 싶어.(1883년 8월 8일)
122 Van Gogh, Vincent. The Complete Letters of Vincent Van Gogh. Vol.3, 412.
123 Van Gogh, Vincent. The Complete Letters of Vincent Van Gogh. Vol.1, 349.
124 Van Gogh, Vincent. The Complete Letters of Vincent Van Gogh. Vol.1, 391.

125 Van Gogh, Vincent. The Complete Letters of Vincent Van Gogh. Vol.2, 223.
126 Van Gogh, Vincent. The Complete Letters of Vincent Van Gogh. Vol.2, 245.
127 Meedendorp, Teio (2015). The Vincent Van Gogh Atlas, 100.
128 Van Gogh, Vincent. The Complete Letters of Vincent Van Gogh. Vol.2, 258.
129 Van Gogh, Vincent. The Complete Letters of Vincent Van Gogh. Vol.2, 363.
130 Van Gogh, Vincent. The Complete Letters of Vincent Van Gogh. Vol.2, 362.
131 Van Gogh, Vincent. The Complete Letters of Vincent Van Gogh. Vol.2, 362.
132 Van Gogh, Vincent. The Complete Letters of Vincent Van Gogh. Vol.1, 416.
133 Van Gogh, Vincent. The Complete Letters of Vincent Van Gogh. Vol.1, 416.
134 Van Gogh, Vincent. The Complete Letters of Vincent Van Gogh. Vol.1, 199.
135 Van Gogh, Vincent. The Complete Letters of Vincent Van Gogh. Vol.2, 302.
136 Van Gogh, Vincent. The Complete Letters of Vincent Van Gogh. Vol.2, 231.
137 Van Gogh, Vincent. The Complete Letters of Vincent Van Gogh. Vol.2, 303.
138 Van Gogh, Vincent. The Complete Letters of Vincent Van Gogh. Vol.2, 325.
139 Meedendorp, Teio (2015). The Vincent Van Gogh Atlas, 101.
140 Van Gogh, Vincent. The Complete Letters of Vincent Van Gogh. Vol.2, 412. See, also Sund, Judy. (2002) Van Gogh, 102.
141 http://www.vangoghvillagenuenen.nl/van-gogh_eng/van-gogh-in-nuenen_eng.aspx. 네덜란드 관광청에서 만든 자료.
142 Van Gogh, Vincent. The Complete Letters of Vincent Van Gogh. Vol.2, 523.
143 물론 이러한 견해는 반 고흐의 사적인 견해였지만, 그가 바라본 인상주의는 본질이 없는 기교와 같았다.
144 Van Gogh, Vincent. The Complete Letters of Vincent Van Gog.h Vol.2, 513.
145 Cumming, Laura. A face to the world. 김진실 역, 《자화상의 비밀》, 서울: 아트북스, 2018, 354.
146 Walther, Ingo (1990). Van Gogh, L.A: Taschen, 241.
147 Van Gogh, Vincent. The Complete Letters of Vincent Van Gogh. Vol.3, 476-477.
148 Van Gogh, Vincent. The Complete Letters of Vincent Van Gogh. Vol.2, 530-531.
149 Gauguin, P. (1985) The International Journal of Paul Gauguin. 반찬규 역, 《폴 고갱, 슬픈 열대》, 서울: 예담, 2005, 222.
150 서순주, 《폴 고갱》, 서울: 에이엔에이, 2013, 150-151.
151 Naifh, Steven. Van Gogh: The Life, 851-861.
152 Naifh, Steven. Van Gogh: The Life, 555-856.
153 Van Gogh, Vincent. The Complete Letters of Vincent Van Gogh. Vol.3, 273.
154 Van Gogh, Vincent. The Complete Letters of Vincent Van Gogh. Vol.3, 277.
155 Van Gogh, Vincent. The Complete Letters of Vincent Van Gogh. Vol.3, 281.
156 이 글은 라영환, 《반 고흐 삶을 그리다》, 서울: 가이드포스트, 2016, 165-176.에 있는 글을 수정, 보

완한 것이다.

157 Van Gogh, Vincent. The Complete Letters of Vincent Van Gogh. Vol.1, 36.

158 Van Gogh, Vincent. The Complete Letters of Vincent Van Gogh. Vol.1, 26.

159 Van Gogh, Vincent. The Complete Letters of Vincent Van Gogh. Vol.1, 55.

160 Van Gogh, Vincent. The Complete Letters of Vincent Van Gogh. Vol. 1, 46. 1875년 9월 7일 보낸 편지에서 고흐는 테오에게 가급적이면 미슐레의 책을 많이 읽으라고 권하고 있다.

161 Van Gogh, Vincent. The Complete Letters of Vincent Van Gogh. Vol. 1, 61.

162 Van Gogh, Vincent. The Complete Letters of Vincent Van Gogh. Vol.3, 3.

163 Van Gogh, Vincent. The Complete Letters of Vincent Van Gogh. Vol. 1. 200.

164 Van Gogh, Vincent. The Complete Letters of Vincent Van Gogh. Vol.3, 488.

165 Van Gogh, Vincent. The Complete Letters of Vincent Van Gogh. Vol.3, 491-492.

166 라영환, ”예술과 복음: 반 고흐의 풍경화에 대한 연구“, 『신앙과 학문』 25(1), (서울: 기독교학문연구회, 2020), 61-78에 있는 내용을 요약 정리한 것임.

167 라영환, “반 고흐의 예술과 소명에 관한 연구,” 《신앙과 학문》 24권 4호, 서울: 기독교학문학회, 2019), 51-74.

168 Van Gogh, Vincent. The Complete Letters of Vincent Van Gogh. Vol. 1. 406

169 Skea, Ralph. Vincent's Garden. 공경희 역, 《반 고흐의 정원》 (서울: 디자인하우스, 2014), 15.

170 Skea, Ralph Vincent's Garden, 15-17.

171 Van Gogh, Vincent. The Complete Letters of Vincent Van Gogh. Vol.2, 362.

172 Van Gogh, Vincent. The Complete Letters of Vincent Van Gogh. Vol.2, 370.

173 Van Gogh, Vincent. The Complete Letters of Vincent Van Gogh. Vol.2, 370.

174 Van Gogh, Vincent. The Complete Letters of Vincent Van Gogh. Vol.2, 370.

175 Van Gogh, Vincent. The Complete Letters of Vincent Van Gogh. Vol.2, 369.

176 서성록(2013), “반 고흐의 〈감자먹는 사람들〉 연구”, 《예술과 미디어》, 12(3), 7-13.

177 이 글은 라영환, 《반 고흐 삶을 그리다》, 서울: 가이드포스트, 2016, 155-166.에 있는 글을 수정, 보완한 것이다.

178 Van Gogh, Vincent. The Complete Letters of Vincent Van Gogh. Vol.3, 3-4.

179 Van Gogh, Vincent. The Complete Letters of Vincent Van Gogh. Vol.3, 18-19.

180 노무라 아쓰시(野村篤), 《고흐, 37년의 고독》, 107.

181 Heidegger, M. Basic Writings (New Yprk: Haper & Collins, 1977), 159.

182 Francoise Gilot & Carton Lake, “Life with Picasso”, in Van Gogh: Retrospective, ed. Susan Stein (New York: Macmillian, 1986), 379.

183 Van Gogh, Vincent. The Complete Letters of Vincent Van Gogh. Vol.2, 105.

184 Van Gogh, Vincent. The Complete Letters of Vincent Van Gogh. Vol. 1, 416.

185 박우찬, 《반 고흐, 밤을 탐하다》. 서울: 소울, 2011, 229. 박우찬은 반 고흐가 이 작품을 그렸을 당시에 정신적으로 최악의 상태로 고통받고 있었다고 주장한다. 반 고흐가 생 레미 정신병원에서 지낸

것은 사실이지만 그것은 그의 자발적인 의사에 의해서다. 그는 그곳에서 정신병 치료를 받지 않았다. 다른 환자들과 달리 자유를 보장받았고 자신의 작업실도 가지고 있었다. 가끔 간질과 우울증으로 인해 고생했지만 정신착란증과는 거리가 멀었다.

186 Van Gogh, Vincent. The Complete Letters of Vincent Van Gogh. Vol.2, 605.
187 Van Gogh, Vincent. The Complete Letters of Vincent Van Gogh. Vol.1, 79.
188 Van Gogh, Vincent. The Complete Letters of Vincent Van Gogh. Vol.1, 199.
189 Van Gogh, Vincent. The Complete Letters of Vincent Van Gogh. Vol.1, 190
190 Van Gogh, Vincent. The Complete Letters of Vincent Van Gogh. Vol.1, 213.
191 Van Gogh, Vincent. The Complete Letters of Vincent Van Gogh. Vol.1, 239.
192 Van Gogh, Vincent. The Complete Letters of Vincent Van Gogh. Vol.1, 277.
193 Van Gogh, Vincent. The Complete Letters of Vincent Van Gogh. Vol.1, 330.
194 Van Gogh, Vincent. The Complete Letters of Vincent Van Gogh. Vol.1, 416.
195 Van Gogh, Vincent. The Complete Letters of Vincent Van Gogh. Vol.1, 426 - 427.
196 Van Gogh, Vincent. The Complete Letters of Vincent Van Gogh. Vol.1, 437 - 438.
197 Van Gogh, Vincent. The Complete Letters of Vincent Van Gogh. Vol.1, 451 - 452.
198 Van Gogh, Vincent. The Complete Letters of Vincent Van Gogh. Vol.2, 162.
199 Van Gogh, Vincent. The Complete Letters of Vincent Van Gogh. Vol.2, 185.
200 Van Gogh, Vincent. The Complete Letters of Vincent Van Gogh. Vol.1, 98.
201 Van Gogh, Vincent. The Complete Letters of Vincent Van Gogh. Vol.1, 198.
202 Van Gogh, Vincent. The Complete Letters of Vincent van Gogh. Vol. 3, 496.
203 Van Gogh, Vincent. The Complete Letters of Vincent van Gogh. Vol. 3, 495 - 496.

반 고흐의 예술과 영성

반 고흐,
꿈을 그리다

지은이 | 라영환
펴낸이 | 박상란
1판 1쇄 | 2020년 4월 21일
1판 3쇄 | 2025년 1월 15일
펴낸곳 | 피톤치드
교정교열 | 양지애 디자인 | 김다은
경영·마케팅 | 박병기
출판등록 | 제 387-2013-000029호
등록번호 | 130-92-85998
주소 | 경기도 부천시 길주로 262 이안더클래식 133호
전화 | 070-7362-3488
팩스 | 0303-3449-0319
이메일 | phytonbook@naver.com

ISBN | 979-11-86692-46-2 (03600)

「이 도서의 국립중앙도서관 출판예정도서목록(CIP)은 서지정보유통지원시스템 홈페이지(http://seoji.nl.go.kr)와 국가자료
공동목록시스템(http://www.nl.go.kr/kolisnet)에서 이용하실 수 있습니다.(CIP제어번호 : CIP2020011713)」

• 가격은 뒤표지에 있습니다.
• 잘못된 책은 구입하신 서점에서 바꾸어 드립니다.